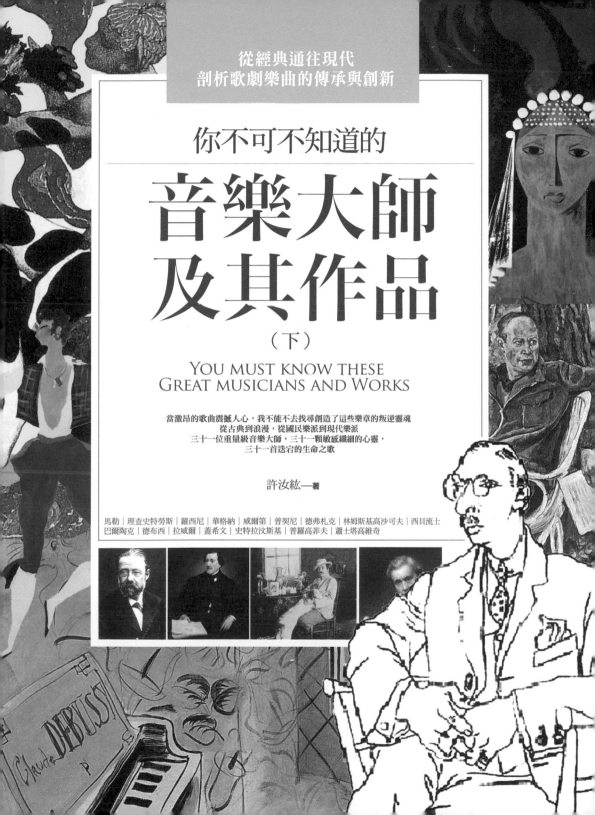

從經典通往現代
剖析歌劇樂曲的傳承與創新

你不可不知道的

音樂大師及其作品

（下）

YOU MUST KNOW THESE GREAT MUSICIANS AND WORKS

當激昂的歌曲震撼人心，我不能不去找尋創造了這些樂章的叛逆靈魂
從古典到浪漫，從國民樂派到現代樂派
三十一位重量級音樂大師，三十一顆敏感纖細的心靈，
三十一首迭宕的生命之歌

許汝紘—著

馬勒｜理查史特勞斯｜羅西尼｜華格納｜威爾第｜普契尼｜德弗札克｜林姆斯基高沙可夫｜西貝流士
巴爾陶克｜德布西｜拉威爾｜蓋希文｜史特拉汶斯基｜普羅高菲夫｜蕭士塔高維奇

出版序

不同凡響

　　音樂是抽象的藝術，我們必須用耳朵去聆聽，用情感去接納，用心靈去感受。音樂是老天賜給人們身心靈豐足，最偉大的禮物。四百年來，歐洲的古典音樂在許多偉大音樂家的努力創作，與不斷突破、蛻變下，為人類豐富的文化生活，揮灑出一道雄奇瑰麗的奇幻大道，一首首的音樂就像一部又一部的精采小說，各自散發著獨特的魅力，也各自用不同的旋律和人們交心，鼓舞、安慰著人們的心靈，迄今不變。

　　音樂書系的出版，一直以來都是我們重要的出版方針。創業至今，我們一直堅持要邀請讀者，用眼睛欣賞高品質的美的閱讀元素；用耳朵聆聽美好的樂章；並且用心思索這些人類的經典作品背後，深刻而感人的創作故事。《你不可不知道的音樂大師及其作品》是我們用心為讀者整理的一部，清楚、容易閱讀的音樂大師列傳，為讀者清楚歸納音樂歷史中，重要的創作大師，以及其生命中關鍵的轉折與作品價值。

　　《你不可不知道的音樂大師及其作品》讓站在音樂歷史浪頭上的偉大人物，一一出列。時間是縱軸，空間是橫軸。藉著時間的流動，我們發現了音樂家與音樂家之間相互的影響與傳承的關係；藉著空間的重塑，我們則看見了音

樂家們在當代文化與歷史環境中，用力撞擊的痕跡。因為時間與空間的不斷
交錯，今天，我們才能享受音樂所迸發的無限活力與燦然火花。

　　《你不可不知道的音樂大師及其作品》囊括了巴洛克樂派、古典樂派、浪
漫樂派、國民樂派到現代樂派，共三十一位重要的音樂家，受限於篇幅，遺珠
之憾在所難免。我們試著用最清楚、最詳細的脈絡；最簡單、不浮誇的文字描
述；最有趣、最富邏輯性的圖解方式；最生動而有趣的音樂知識……來串連這
條多姿多彩的音樂家列傳。期待這份美麗的心意，能獲得您的青睞，那將是我
們最大的成就。

　　生活當中不能缺少的許多美好事物，當然包括了音樂、藝術、文學、生活
美學與環境關懷，它們之間息息相關，交錯發展，藉著閱讀、傾聽、經驗交換、
用心思索，形成大家堅持、信守的文化風格。由衷的感謝您不吝伸出的溝通與
友誼的雙手，那是我們長期以來最大的支持與鼓勵，更是我們向前邁進的最
大動力。

華滋出版 總編輯

許汝紘

Contents

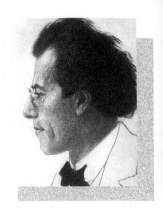

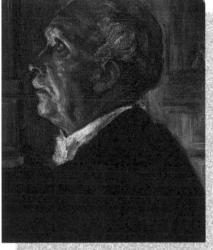

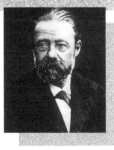

馬勒
Gustav Mahler

1860.7.7-
1911.5.18

✒ 波希米亞之子

在古典樂界多如過江之鯽的作曲家中，能真正留下永垂不朽的作品者實在不多，這些人當中，有些是為堅貞的信仰而創作不輟（例如巴哈的音樂，無疑是上帝與其子民之間的橋梁）；有些一下筆，便是源源不盡、繽紛燦爛的靈思（如莫札特那些雋永生動的曲子）；有些是為了記錄與命運抗爭的無盡痛楚而作（如貝多芬那極盡嘶吼，卻又無比深沈的交響曲）；還有些寫的是不折不扣的「流行歌曲」，無論創作動機如何，最後這些作品卻因作曲家的天才光芒而傳唱不朽（如《舒伯特之夜》那一支支即興小品或曼妙歌曲）。

這些作曲家儘管有著不同的創作動機，但他們的音樂，都因為在作品中展現了原創者的生命能量，而蘊蓄著豐沛的生命力；而其重要的共同點，就是能夠輕易的觸動聽眾的心靈，進而在無意間影響，甚或改變聽眾的命運。在浪漫樂派處處飄散清新芳香的時代裡，有一位自小承載著悲痛的音樂家誕生了。

他有著藝術家超凡的感受力與無可救藥的神經質，他也是一位用樂譜寫傳記的音樂家，在我們聆聽他以血淚譜成的交響曲時，總是能夠強烈的接收音樂帶給我們的身體與心靈震撼，而更多時候，我們可以在他磅礴的樂音中，獲得超越苦難的力量，湧現出一股榮耀的勝利感。這位用敏感的心靈承受命運之重擊的音樂家，就是交響曲的巨人——馬勒。

1860年7月7日，古斯塔夫·馬勒誕生於波希米亞一個猶太家庭裡。他是父親伯恩哈德（Bernhard Mahler）與母親瑪莉亞（Marie Hermann）的第二個孩子，這個家庭曾先後有過十四個孩子，但其中只有六個長大成人。伯恩哈德是一位經營酒廠的生意人，他的脾氣暴躁而固執，在孩子接連出生之後，喜怒無常的性格更因沈重的經濟負擔而變本加厲。受到父親粗暴專橫性格的影響，這個家庭時常籠罩在陰鬱的氣氛中，而母親更是暴力之下的受害者。

愁雲慘霧的成長環境，在馬勒的心靈內埋下悲觀、退縮的種子，原本他就是個敏感脆弱的小孩，而父親的殘暴、母親的柔弱、手足接連夭折的痛楚，以及在國籍身分上的隔離感，更讓馬勒自小嘗盡人間的冷暖無常。虛無主義悲觀消極的想法，漸漸在他的心靈裡扎根、蔓延。到最後，生命裡遭受的種種挫折與苦難，都幻化為樂音中深沈的吶喊、無盡的低吟、超越絕望的勝利，以及宿命的悲劇性和壯烈感。

✒ 一位天生的音樂家

馬勒幼年時家庭並不富裕，但他的父親並沒有忽視對子女的教育。在發現小小年紀的馬勒對音樂有著敏銳的天賦後，即決定加以栽培。父親在馬勒三歲時送給他一把小手風琴，這把琴點燃了馬勒對音樂的熱愛，讓小馬勒能夠演奏出一些熟悉的樂曲。後來馬勒的外祖父送給他一架古董鋼琴，這架鋼琴是馬勒童年最巨大的喜悅，擦亮他在音樂方面過人的才華。

十分賞識馬勒的艾普斯坦。

1875年，十五歲的馬勒在鋼琴演奏技巧上已累積了相當的能力。維也納音樂學院的教授艾普斯坦（Epstein）在聽過他的演奏之後，激動地對馬勒的父親說：「您的兒子天賦過人，他是一位天生的音樂家！」維也納音樂學院正式錄取馬勒，並由艾普斯坦親自教授他鋼琴。這個決定成為馬勒生命中重要的轉捩點，他來到音樂之都維也納，以狂熱而高昂的情緒學習音樂，全心投入音樂創作的懷抱。

聖弗洛瑞安修道院。馬勒自音樂學院畢業後，曾受聘在此擔任風琴師。

在音樂學院求學的三年間，馬勒寫了大量的鋼琴曲，在1878 年即將畢業時，他開始創作第一首成熟的聲樂曲《悲哀之歌》。結束音樂學院的課程後，他留在維也納，以教授鋼琴維生，同時嘗試作曲。這兩年，他對音樂的熱情漸漸被現實生活所磨損，他仍然得依靠來自家裡的經濟資助，而孤獨、貧困的生活，更不斷的摧折他的意志力，讓他在理想與現實的拉鋸裡掙扎。1880 年，馬勒決定實現當一名指揮家的理想，他到處尋找能施展長才的工作機會，最後終於在小鎮哈爾找到了擔任指揮的第一份工作。

二十世紀初年，紐約大都會歌劇院的公演海報。

烈焰般燃燒的職業生涯

在1880年至1887年之間，馬勒陸續在各劇院擔任指揮，但因為人事上或感情上的糾紛，這些工作都不甚順利。1888年，他擔任布達佩斯皇家歌劇院的音樂總監，受到劇院負責人貝尼斯基的賞識，爾後他轉任漢堡歌劇院，在德國樂界六年的期間裡，他有幸得以與布拉姆斯相識，他的指揮能力也漸漸得到聽眾與樂評家的肯定，奠定了一流指揮家的地位。後來指揮演出柴可夫斯基的歌劇《尤

金·奧尼根》之後，更贏得了柴可夫斯基的讚賞：「馬勒的光芒遠超出那些泛泛之輩，他的天才是不容埋沒的！」

1893年，他和理查·史特勞斯建立了深厚的友誼，兩人都是樂界不可多得的人才，他們也都希望能在指揮與作曲上獲得一番成就。但當時馬勒才剛完成第二號交響曲，在作曲界只能算是曙光微露，離真正的永垂不朽還有一段崎嶇的路。

1897年，馬勒結束了在漢堡的工作，回到維也納，並獲聘為宮廷劇院的總監。時年馬勒三十七歲，步入中年的他，極度渴望能在音樂事業上締造人生的高峰，而在世界歌劇之都擔任指揮的工作，無疑是一項至高的榮耀，更是他演出生涯中最高的成就。此後十年之間，馬勒全心投入工作，大大提升了劇院的演出水準，也穩固了自己在維也納樂界的地位。在1898到1901年間，他還獲聘為維也納愛樂管弦樂團的首席指揮，聲望於是漸漸遠播海外。

1907年，馬勒出任紐約大都會歌劇院總指揮，獲得極高的演出報酬，也贏得了紐約樂評家的一致推崇。1909年他擔任紐約愛樂協會的指揮，天分與精力發揮到極限的他，雖然登上了指揮生涯的顛峰，但這時他發覺自己的心臟負荷過重且脆弱不堪，他的精神與體力也因消耗過度而急遽往下退。1911年，在紐約新的演出季開始後不久，他病倒在床，無法履行合約，同年2月21日做完最後一場演出後，馬勒便拖著病弱的身體回到維也納，度過他生命中最後的日子。

✒ 不平靜的羅曼史

悲劇性的色彩與矛盾情結，在馬勒一生中不斷糾葛交纏，從無家可歸的猶太身分、父母親的婚姻失和、飽嘗辛酸的愛情路，到中年時遭受愛女夭折的打擊，一切的不幸讓馬勒時常籠罩在悲傷的陰影下。藝術家的血液裡流著敏銳纖細的特質，因為這種特質，迫使馬勒終生習慣性的以音樂作為感情抒發的管道，因此在他澎湃激盪的旋律之中，我們也就不難讀出那悲喜交疊、愛恨繾綣的情感世界了。

歐朋亥爾所繪的馬勒與維也納管弦樂團。

　　馬勒剛從音樂學院畢業時，曾擔任皇家郵政局局長兩個女兒的鋼琴家教，這
期間，他與較年長的約瑟芬（Josephine）逐漸萌生出愛苗。馬勒曾對朋友說：
「我是所有幸福的男人中最不幸的一個。」他承認自己被愛情迷得失魂落魄，但
約瑟芬只是個平庸而愛賣弄風騷的女孩，她雖然像蝴蝶一般的吸引他，卻又不自
覺地想吸引更多的異性，只為了替她自己覓得一段可靠而光彩的婚姻。他的痴心
與所有努力，最後在約瑟芬尋得良人後，便如過期的食物般遭人棄置了。

　　除了與約瑟芬這段曇花一現的戀情外，馬勒隨後又歷經了幾次狂熱的戀情。
他在普魯士卡塞爾（Kassel）任職時，曾與劇院的女高音李希特（Johanna
Emma Richter）迸出愛情的火花，這段戀愛在馬勒胸口激盪出無限的靈感，使
他寫下了《流浪年輕人之歌》，獻給愛人。

　　意氣風發的馬勒逐漸在演出生涯中嶄露頭角，優越的地位讓他在感情生活
上，歷經了比一般人更多的風風雨雨，其中還有一樁牽扯出三角戀情的醜聞。在
二十六歲那年，馬勒接受音樂家韋伯的孫子卡爾·馮·韋伯（Carl von
Weber）邀請，答應續寫韋伯所遺留下來的歌劇手稿《三隻斑馬》。由於韋伯是
馬勒最崇敬的作曲家之一，這份工作對他而言也是一項極度的肯定，於是他馬上
展開工作，定期到韋伯男爵家討論劇本內容。馬勒熱情的投入，竟意外的造成與
韋伯夫人的畸戀，兩人受到這段熾熱的情感燃燒，馬勒在痛苦的心境下完成了

這部歌劇。這部作品上演後，大獲成功，但兩人也付出了高昂的代價：醜聞爆發後，引發社會輿論的攻訐，馬勒與韋伯夫人私奔的計畫，因夫人的退縮而失敗了，而韋伯男爵則因受到嚴重的打擊與壓力，瀕臨瘋狂崩潰的邊緣。

1890年秋天，在一次音樂會上，馬勒結識了一位熱烈仰慕他的女提琴手娜塔莉・鮑爾－赫勒拿（Natalie Bauer-Lechner）。當時娜塔莉剛從一段破碎的婚姻中走出來，恢復單身的身分，她對這位削瘦、敏感又才氣縱橫的指揮家充滿了興趣，她瞭解馬勒異於凡人的天分，兩人曾維持了一段隱密微妙的友誼。娜塔莉在1923年出版的《馬勒回憶錄》中，詳細的記載了關於馬勒的一切細節，這本書是後代研究馬勒生平的珍貴資料。娜塔莉對馬勒付出的情感是激烈狂熱的，他倆曾一起度過好幾個愉快的夏天，但娜塔莉並沒有等到圓滿的結果，事實上，馬勒始終未曾對她回報以等值的愛。

在情場上虛擲光陰的馬勒，轉眼間已步入中年了，當他回到維也納任職宮廷劇院指揮時，不啻是這個城市最知名的「黃金單身漢」。1901年，在一個聚會上，馬勒認識了社交界名媛艾瑪・瑪麗・辛德勒（Alma Maria Schindler），艾瑪才華洋溢又丰姿綽約，馬勒對她一見傾心，兩人旋即陷入熱戀，更在幾個月後閃電結婚。他倆的戀情在維也納社交圈沸沸揚揚了好一陣子，成為當時最轟動的話題。

 ## 悲喜交雜的親情

艾瑪很快有了身孕，不久這對新人便擁有了第一個孩子瑪麗亞。婚後的馬勒嘗到內心從未有過的幸福滿足。在工作上，他持續著以往勤奮狂熱的態度，另一方面，也享受著平靜的家庭生活，特別是瑪麗亞出生之後，馬勒因為極度疼愛這個孩子，甚至為了挪出時間陪伴孩子玩耍而淡出社交圈，過著簡樸的生活。而交際廣闊的艾瑪，也願意為馬勒褪下光環，甘心當一名順從的妻子，隨後他們第二個孩子安娜也出生了。

在工作與感情路上向來走得顛簸的馬勒，終於在家庭的庇護下得以喘息，然而，看似平靜的生活並沒有持續很久，厄運在隨後幾年間接二連三的降臨，帶給馬勒一次次椎心刺骨的打擊。1907年，馬勒的小女兒安娜感染白喉，並且傳染給姊姊瑪麗亞，四歲的瑪麗亞因為二次感染，在幾天之後便死去了。愛女夭折讓馬勒心碎不已，他始終未能從這個打擊裡恢復，而這個噩耗不過是一連串不幸的開端而已。不久之後，馬勒從醫生口裡知道自己有嚴重的心臟病，妻子艾瑪也因過度悲傷而損及健康，夫妻倆飽嘗病魔與死亡的威脅，馬勒的精神與體力都已大不如前。

1910年夏天，艾瑪再也無法忍受馬勒在婚姻生活中施加給她的種種壓力，她告訴馬勒，她再也無法過這種冷漠的感情生活、與世隔絕的日子。而此時馬勒也突然意識到自己在精神狀況上已屆臨失常，他曾求助心理分析師佛洛伊德，企圖突破目前的狀況，並挽回艾瑪的感情。經過治療後，馬勒重新燃起對艾瑪的熱情，希望能彌補兩人感情的裂口，但無奈他所做的一切，已經無法掩蓋艾瑪出軌的事實。更不幸的是，在結束最後一次訪美演出的行程後，馬勒也已走到人生的盡頭。艾瑪在馬勒死後，改嫁給建築師包浩斯，她所留下的回憶錄中，記載著馬勒的生平事蹟，這是她所留給世人最珍貴的史料。

 ## 包容一切的交響曲

交響曲與歌曲是馬勒音樂創作的兩大類型，而其中又屬交響曲最能傳達出馬勒一生的思想、經歷與感情。馬勒曾提到，一個作曲家除了要有豐厚的音樂天賦之外，他還必須具備哲學家、詩人、畫家敏銳的感受力與才華，如此才能創作出真正包羅一切、深沈寬闊的作品。

而馬勒正是這樣一個不折不扣、擁有龐大能量的音樂家：無論是身為國家級歌劇院的總監或是指揮，馬勒除了監督舞台設計、燈光效果外，還要領導整個樂團或歌手的藝術呈現，因而他的影響力與才華，早已遠超出單純的音樂創作；除此之外，馬勒的閱讀相當廣泛，特別是探討如康德或歌德等哲學家的作品；他總

是能在文學與哲學的世界裡尋找無盡的靈感，並融入自己的見解而形成一股巨大的創作能源。他能夠駕馭腦中奔騰的思想，將這些複雜的情緒寫入音樂之中，因而他的管弦樂作品擁有豐富繽紛的色調，好比一張錦繡萬千的編織地毯，密密麻麻卻又經緯分明的羅列呈現。

從《第一號交響曲》到《第十號交響曲》，這期間跨越了二十多年的歲月，而馬勒始終辛勤的在交響樂這片土地上耕耘。在歷經了人間冷暖、情感糾葛、命運捉弄之後，肥沃的音樂之土終於開出一片繁花似錦，忠實而迷人地映照著作曲者傳奇性的一生。

第一號交響曲——《巨人》

1888年，馬勒以六週的時間完成了《第一號交響曲》，當時他任職布達佩斯皇家歌劇院的總監，已是個頗具名聲的指揮家。同年這首作品一登台演出，馬上遭到保守派強烈的批評，原因是馬勒企圖以標新立異的方式來傳達他的思想，而這個理念一直貫徹於所有的交響曲作品中。他曾說：「我所創作的交響曲是人類從未聽聞的，無論是形式或是內涵，都蘊藏著絕對的原創性。」

《第一號交響曲》亦稱為《巨人交響曲》，這個標題源自於尚・保羅（Jean Paul）的小說《巨人》（The Titan）。這部作品帶有非常濃厚的自傳性色彩，全曲可分為兩大部分：第一部「青春時代的回憶」包含了兩個樂章（原本有三個樂章，後經馬勒刪除其中一個樂章），第二部「人生喜劇」也有兩個樂章。馬勒將他從幼童、少年

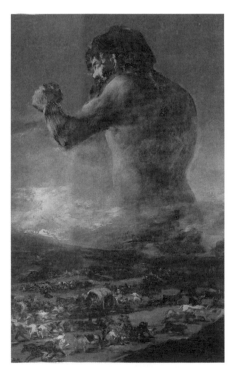

十八世紀西班牙畫家哥雅所繪的「巨人」。

到青年這段時光的悲喜，全都注入了旋律中，當時他的生命剛歷經兩段戀情，一是與女高音李希特之戀，另一則是與韋伯夫人的畸戀。愛情與生活的磨練所帶給他的掙扎、衝突、矛盾、激情，滴滴匯成了這部如交響詩般，處處倒映作者情感的樂章。這雖是馬勒的第一部交響樂作品，但每個樂章皆具有完整的邏輯與結構性， 技法純熟、內涵深刻、色彩豐富的旋律張力十足，從中可想見這位交響曲巨人無可限量的創作天賦。

第二號交響曲——《復活》

《第二號交響曲》歷經了漫長的創作期，這是一首規模龐大的作品，在管弦樂的編制上做了非常重大的突破，不但有大型的管弦樂隊，更加入了女聲及合唱。此外，曲式也由四個樂章擴充到五個樂章，而這也是典型的後期浪漫樂派格式——樂器種類繁多、形式複雜、內容冗長，如同閱覽一部完整的哲學書籍。

從第一樂章「死亡的悲劇」，一直到第五樂章「勝利的復活」，馬勒向人們拋出一連串的問題：人為何而生？為何而死？為何要嘗盡躲不開的生老病死？難道這一切，只能無可奈何的任命運擺弄嗎？這些疑惑從搖籃到墳墓緊緊跟隨著人類，因此馬勒藉由音樂的思路，來作一番省思與回答。他設法喚起人心的覺醒，淬煉出人們在艱苦中不可或缺的堅定信仰。在最後一個樂章中，合唱團以極弱的力度娓娓吟誦，復活的力量隨後湧洩奔騰，宣示勝利震撼人心的榮光，聽眾彷彿可以從這段旋律中重獲新生，鼓足勇氣面對飄搖的未來。

《第二號交響曲》具有單純的主題，所要表達的思想很容易傳達給聽眾，再加上磅礴的氣勢、深沈的哲理，使得這部作品迄今屢屢被人演奏，是馬勒最為人所熟知的創作之一。

第五號交響曲

德國小說家托馬斯·曼認為馬勒的音樂是當代最偉大神聖的作品，深具強烈的個人色彩。因此在1911年馬勒過世之後，他即以馬勒孤高狂熱的個性為典型，

塑造其小說《威尼斯之死》的主角奧森巴哈。書中描寫孤獨的作家奧森巴哈，在無意間撞見年輕人塔齊奧後，竟深深的被他俊秀的臉龐所吸引，於是在威尼斯古老頹廢的巷道中，發狂般的追隨塔齊奧，直到染上霍亂而死。後來這部小說在1971年被導演維斯康提（Visconti）翻拍成電影「威尼斯之死」（Death in Venice），而這部電影，即是以《第五號交響曲》中的第四樂章（很緩慢的小柔板）作為配樂。第四樂章也是馬勒最廣為人知的音樂片段，氣氛柔美浪漫，但卻隱隱透出遲疑與悲傷的哀愁。這段交織著美麗與頹廢的旋律，將人圈在悲哀的氛圍中，臆想無限，也成功的烘托出影片中極盡感性的浪漫主義。

　　《第五號交響曲》由三大段所組成，第一部分是「送葬進行曲」；其次是「詼諧曲樂章」；第三部分則是稍慢板及快板輪旋曲終曲。第三樂章「詼諧曲」是馬勒在所有創作中，第一次使用這個名稱，內容充滿了自由清新的田園風味，更帶有阿爾卑斯山的鄉村旋律，是他的作品之中最具舞曲風格的一段。

第八號交響曲──《千人交響曲》

　　由這支交響曲的副標題，就可以想見它的氣勢有多麼震撼磅礡了！事實上，如果沒有一個夠大的舞台，根本容不下一千三百多個演出者！當時標準編制的樂團，已無法演奏出馬勒奔騰的思緒。在馬勒充滿革命性的手法下，這首《千人交響曲》終於誕生了：包括了組織複雜的管弦樂團、獨奏者與一個龐大的合唱團。然而，馬勒的革命性絕不僅止於交響樂隊的規模，他在搭配樂器的技巧上，同樣具有實驗家的精神。因此在《第八號交響曲》中，我們可以聽到嗚咽的低吟，也可以感受一個巨人極盡的嘶吼，馬勒自己則曾說過：

　　「這部作品，是我寫過的最龐大的樂曲，無論在內容或形式上，都有意想不到的效果⋯⋯這種聲音就像是太陽運行在宇宙中所發出的巨響！」「我過去所寫的交響曲，只不過是這部樂曲的序曲罷了，現在你們聽到的是真正歌頌生命的光榮樂章！」

　　馬勒將《第八號交響曲》視為通往永生世界的樂章，是《第二號交響曲》復

活思想的昇華，全曲分為兩部分：第一部是根據拉丁聖詩「來吧，造物主的聖靈」而作；第二部分是採用歌德的《浮士德》作為終結。整首交響曲架構十分完整而緊湊，主題與動機貫穿全曲，無論是音樂內容或是形式結構，都是極具代表性且蘊含無限創造力的作品。

另一個創作世界——馬勒的歌曲集

其一《兒童的魔法號角》

馬勒的交響曲道盡了他一生的遭遇，而馬勒的歌曲則與交響曲具有緊密的關係，這兩種音樂的創作形式，就像是一本日記與一部畫冊，同樣忠實地記載著他密密麻麻的哲思。《兒童的魔法號角》是當時廣為流傳的民謠歌集，這部歌集是馬勒創作交響曲的靈感泉源，他曾經在第二、三、四號交響曲中採用《兒童的魔法號角》中的傳記故事，此外這些充滿了生動幻想的樂曲，也挑起他年少時被厄運緊緊包裹的記憶，於是他將其中的十首歌曲譜上旋律，呈現諷刺的、夢想的、悲劇的、幻滅的、恐怖的等豐富的音調色彩。

這些採擷自民間歷代相傳的歌謠，十分傳神的描述逃兵、飢餓的人、在地獄受罪的人、被神放逐的人、被槍斃的人……，充滿了魔幻與冒險的感覺。馬勒深深被這些生動的故事所吸引，他曾回憶道：「自己好像進入了一個完全不同的世界，那裡宛若是天堂幽靜芬芳的花園……但是突然間，我墜入了地獄深淵，陰森駭人的氣息衝著我迎面而來……」馬勒在天堂與地獄之間來回擺盪，他用最直接最平衡的音符來捕捉這些衝突與夢幻的感覺，捏塑出一個無比震撼的魔幻世界。

其二《悼亡兒之歌》

馬勒在1904年完成了五首《悼亡兒之歌》，這是根據劉凱特所寫的悼亡兒詩篇所譜作的樂曲，內容深深地透露出恐懼與焦慮。令人訝異的是，當時馬勒正過著愉快的婚姻生活，這個平靜幸福的家庭也剛迎接另一個小生命，在這樣萬事如

意的情境下，馬勒居然能夠像把自己的頭腦剖成一半似的，進行與生活相矛盾衝突的創作。就連他的妻子艾瑪也不禁感到不解：「一個有過喪子之痛的人來寫這些音樂還差不多，而馬勒剛剛還親吻完健康的嬰兒，一轉身回到書房，竟又全神投入創作，我真的不懂……馬勒跟這些恐怖的音樂是一樣恐怖的！」

《悼亡兒之歌》著重情緒的渲染，馬勒以相當卓越的室內樂技法，來鋪陳詩中憂鬱複雜的心境，表現出人類對於絕望、孤單、悲慟的領悟。這五首歌曲分別對無奈的心情、不幸的暗示、痛苦執拗的幻影以及贖罪的心聲作了貼切的描繪，曲中蔓延著無盡的悲傷氣氛、父母親絕望內疚的心情，這種少見的肝腸寸斷的哀傷，訴說的不只是一個創作者的靈感或體悟，在冥冥之中，敏感的馬勒似乎已預見厄運之神陰森的斗篷，在暗夜一角蠢蠢欲動。

1907年，馬勒的長女瑪麗亞遭妹妹傳染白喉致死，《悼亡兒之歌》成了真正的哀歌，幾乎就在同時，妻子艾瑪也病倒了，馬勒則是被宣告心臟衰弱！生老病死的戲碼無一缺漏的上演，馬勒的晚年在這些不幸的催促下提前到來，他經常一個人坐在街道長椅上，滿面愁容，無所依恃。但是工作狂馬勒可不會這麼輕易讓自己的人生提前下檔，他脆弱的心臟仍狂熱的跳動著，催促著他工作、工作……，一直到燃盡生命的餘光。

其三《大地之歌》

已經嗅到死亡霉味的馬勒，更加洞悉世間一切的短暫虛幻，他轉而將心靈寄託於大自然，他的創作與自然大地作了緊密的結合。從中國的詩篇中，馬勒洞徹大地萬物合一的哲理，於是一股強烈的動機促使他寫下了又一首的曠世傑作——《大地之歌》。

馬勒的精神信仰是不屬於上帝的，他深信尼采的「上帝已死」，認為人的意志力超越一切，而個體存在時所作的一切努力，才是價值的根源。馬勒曾提出「不要天堂，要大地」，他認為天堂是屬於超自然的世界，而大地才是聯繫現實與自然的介面。馬勒在讀了《中國之笛》（中國古詩的德文譯本）後，更體悟

到生與死不過是自然的造化，因此人又何苦執著於個體生命的禍福存亡？他自詩集中選出了七首，寫成了由六個樂章構成的交響曲《大地之歌》。其副標題則訂為「寫給一個男高音、一個女低音與管弦樂團的交響曲」，因此《大地之歌》雖屬於交響曲，但在本質上更是歌曲與交響曲的完美結合。

《大地之歌》曲集的插畫，帶有迷幻色彩。

在浪漫樂派的潮流裡，《大地之歌》無疑是歌曲交響化的極致之作，它是音樂與存在哲學的交融，更是西方音樂與東方文化的融合。整首曲子有喜有悲，但更充滿了超越喜悲、將生命放逐於自然大地的豁達。馬勒對於真與美的嚮往、對現世的厭倦、對死亡的憧憬，都藉由貼切的樂曲架構與絕妙的配樂流洩而出，他的歌曲作品總是能精準的掌握人聲的特性，甚至將之視為樂器的一種、巧妙地融入管弦樂之中。這是一部跨越生死、找尋依歸的詩篇，歷經哀淒的馬勒在生生不息的自然中找到了寄託，一顆沒有信仰與依靠的心，也終於有了擺放的位置。而他留給我們的更是永恆的經典，讓宇宙中繼續漂泊的生靈得到了撫慰。

十分賞識馬勒的艾普斯坦

在稍稍瞭解馬勒的交響曲與歌曲世界之後，我們發現，馬勒的音樂就是他個人的思想史，是一塊染繪了繽紛情緒的畫布。他用音符畫出了生命的悸動、在黑暗中旋轉的孤獨、愛情的甜美、無邊無盡的痛苦，還有在死前對自然永恆的追尋。他曾在寫給朋友的信中，談到他個人對音樂的看法：「每當我被一股無可言喻的力量捕捉，站在通往另一個世界的門檻，我的腦中就會響起抑止不住的旋律，我只能用音樂來表達內心的感受。在另一個世界裡，一切的事物都合而為

一，再也無法用時空來區隔……」當光明與陰暗融合為一股奇異的光芒，當苦難已超越了苦難，這光芒終將照耀著馬勒不凡的睿智，也照耀人類複雜的、包容一切的情感。

馬勒為了呈現如此寬闊的情緒感受，再次擴展了管弦樂所能表達的極限，他的音樂裡有最陰暗的鼓鳴、加了弱音器的銅管、哀哀嗚咽的低音提琴，但在表達明亮與勝利時，那翱翔的音符，又能毫無保留的傳達光明：樂團裡亮麗的鐘琴、柔和溫婉的木管，引領人們直達天際。馬勒的卓越，在於他用音樂反映了當時代的世間百態，他的交響曲壯麗繁複，每一曲都是氣勢奔騰的鉅作。且在音樂的形式或曲風上，他又信守了交響曲無所不包的名言，他的音樂引用了進行曲、圓舞曲、鄉村曲調、動物的叫聲、喇叭聲、軍營號角 聲……，童年的記憶與大自然的回音，都一一裝進了這個繽紛瑰麗的萬花筒。

在馬勒的時代裡，他的音樂並不是人人皆可理解的語言。有些人批評他的交響曲狂傲囂張，有些人認為他不過是一個庸俗又愛出風頭的指揮家，還有更多的人則說馬勒的音樂又吵又冗長。事實上，馬勒的壞脾氣與歇斯底里的發洩方式，讓他成了漫畫家最愛諷刺的對象，更別提那些偏愛華格納音樂的人， 他們實在難以理解馬勒深沈的精神內涵、他那個覆滿了抑鬱愁苦的繭，還有狂嘯才能宣洩的情感；然而也有許多推崇他的人，被馬勒孤高的氣質所吸引， 忠實地探索他作品中多層次的精神世界。

馬勒總結了浪漫樂派後期的音樂形式，將浪漫樂派帶到了最高峰的境界，更引領出二十世紀的複音音樂與無調性音樂，包括荀白克、蕭士塔高維奇等人，都曾深受馬勒的啟示。貶斥的浪潮與噓聲都悄悄止息了，歷史的洪流刻鏤出巨人不死的身影，而今這個受盡苦難的靈魂終於站在勝利的顛峰，遠遠的山腳下，傳來尊崇與肯定的掌聲，好久好久都不能停止。

描繪馬勒《第六號交響曲》
上演時的漫畫。

馬勒與他的時代

年代	生平事略	時代背景	藝術與文化
1860	7月7日出生於波希米亞的喀里希特	北京條約使中國邊境對西方開放	白遼士著手創作《貝亞翠絲與班奈迪克》
1875	進入維也納音樂學院就讀	法德危機爆發，法國重新武裝	李斯特創設匈牙利音樂院 比才：《卡門》
1883	在奧爾密茲劇場擔任指揮	順化條約使法國成為東京灣和安南的保護國	華格納去世 紐約大都會歌劇院開幕
1885	在布拉格展開音樂活動 接觸莫札特與華格納的音樂	印度國大黨成立，代表印度對英國爭取權益	布拉姆斯：《第四號交響曲》
1886	赴萊比錫接任萊比錫劇院副指揮一職結識音樂家韋伯的孫子卡爾．馮．韋伯伉儷，並與韋伯夫人發生畸戀	法國第一次遠征寮國 英國併吞緬甸	威爾第《奧塞羅》在米蘭上演 李斯特去世
1888	完成第一號交響曲：《巨人》	巴塞隆納舉行世界全球博覽會	布拉姆斯：《第三號小提琴奏鳴曲》
1890	在漢堡歌劇院擔任指揮	克雷芒．阿代爾首度乘飛機起飛	德布西：《五首詩》
1897	在維也納宮廷劇院擔任音樂總監	希臘、土耳其為爭奪克里特島爆發戰爭	布拉姆斯去世 德布西著手《三個夜曲》
1901	1月3日與維也納畫家的女兒艾瑪結婚，時年四十一歲	美國總統麥金利遇刺，由羅斯福接任	威爾第去世 德弗札克：歌曲《勒希廷的鐵匠之歌》

年代	生平事略	時代背景	藝術與文化
1902	完成《第五號交響曲》根據劉凱特的詩譜寫《悼亡兒之歌》	義大利退出三國同盟	德布西：歌劇《佩利亞與梅麗桑》西貝流士：《第二號交響曲》
1904	《第五號交響曲》在科隆首演	赤道非洲成為法國殖民地	史特拉汶斯基：《第一號鋼琴奏鳴曲》
1905	《第六號交響曲》完成，次年首演	愛因斯坦提出狹義相對論	德布西：交響小曲《海》
1907	長女瑪麗亞因白喉症夭折，悲慟的馬勒開始創作《大地之歌》	英法俄商討三國協約	史特拉汶斯基：《第一號交響曲》
1908	完成最著名的管弦樂代表作《大地之歌》	英法俄三國協約確立比利時併吞剛果	德布西：《兒童世界》
1909	出任紐約愛樂協會指揮，後與董事會發生衝突而離開	義俄簽訂巴爾幹祕密條約	德布西：《影像》二卷
1911	2月21日與紐約愛樂做完最後一場演出後，於5月18日在維也納逝世	挪威探險家阿蒙森第一次到達南極中華民國建立	拉威爾：《高雅而感傷的圓舞曲》

理查・
史特勞斯
Richard
Strauss

1864-1949

華格納的繼承者

理查像。

二十世紀的音樂舞台上，出現了一位家世優裕、才情卓越且頭腦清醒的指揮家，他同時也是浪漫樂派後期極具代表性的作曲家；他的音樂有著浪漫時期的風格，但是前衛的創作手法卻大膽地帶領人們過渡到二十世紀的「新音樂」。而他和大部分音樂家最不同的是，他出身名門，一生享有盛名與財富，從不諱言自己愛慕金錢，而且他的婚姻幸福美滿，《家庭交響曲》就是他讚頌家庭和樂的見證之作。以上的敘述也許還不足以引起太大的注意，但若是提到現代的電影配樂，我們與他的距離馬上就會拉近許多。最有名的例子是導演史丹利・庫柏力克的作品「2001太空漫遊」，電影中描繪外太空的背景音樂，即是這位作曲家的代表作之一：《查拉圖斯特拉如是說》。聽過這段音樂的人一定對它的震撼力、爆發力與那強烈震

撼的音響效果感到印象深刻，甚至會愛上這種氣勢萬鈞的誇張手法。這位作曲家的一生有講不完的精采故事，且讓我們沏一壺清茶，舒舒緩緩的聆賞他不朽的音符，與不曾中止的生命樂章。

法蘭茲‧約瑟夫‧史特勞斯

法蘭茲‧約瑟夫‧史特勞斯是慕尼黑宮廷樂團的法國號手，他吹奏法國號的技術在當時絕對是數一數二的，他還有相當深厚的音樂造詣與超卓的見識，但自視甚高的他厭惡華格納改革派的音樂，事實上，他和華格納常常吵架，而且一吵起來總是不可開交。有一次華格納本人親自指揮樂團演出，法蘭茲為了給他難看，不惜冒著被炒魷魚的風險，扔下樂譜轉頭就走！1864 年，法蘭茲與妻子約瑟芬的第一個孩子誕生了，他就是理查‧史特勞斯。法蘭茲對這個兒子懷著殷切的期望，他希望孩子長大後成為一個備受尊敬、成就非凡的人，這顆滿懷著希望的種子真的在理查身上發芽茁壯了，但是法蘭茲萬萬沒想到，他費盡苦心栽培的兒子，最後竟成了華格納的得意門生、最有力的繼承者！

兩歲的理查‧史特勞斯，攝於慕尼黑。

幸運的理查‧史特勞斯生長在一個充滿樂聲的家庭，他在很小的時候，就對莫札特、貝多芬、布拉姆斯等人的音樂如數家珍了！因為他的父親法蘭茲組了一個叫作「一號狂野槍手」的樂團，為了方便，這個樂團常常在史特勞斯家排練，因此理查‧史特勞斯對於管絃樂團可說是熟到不能再熟，他在夢中常化身為指揮台上意氣風發的領導者，如父親般揮舞著一根小銀棒掌控龐大的樂團。而父親對理查‧史特勞斯則有著一套嚴謹的培育計畫：四歲時，理查‧史特勞斯開始跟著母親學習鋼琴，六歲開始學小提琴並嘗試創作歌曲、鋼琴曲，十一歲便跟著宮廷唱詩班的指揮學習音樂理論、作曲以及器樂法。理查‧史特勞斯回憶起這一段與

描繪理查‧史特勞斯在女神與飛馬陪伴下開創音樂領域的漫畫。

音樂為伍的童年，可沒有絲毫的埋怨：「在十六歲前，我是在父親的安排下完成古典音樂教育的，這種嚴格而傳統的教育，引領我踏入古典音樂的聖殿，使我至今熱愛且欽慕著古典樂。至於華格納的歌劇，那是長大後才漸漸熟悉的⋯⋯」理查‧史特勞斯的父親及老師們，都是反對華格納的保守派，但是理查‧史特勞斯自己卻被華格納深深吸引，且追隨著華格納的腳步登上音樂事業的顛峰。

邁向音樂事業之路

1882年，理查‧史特勞斯進入慕尼黑大學學習哲學、美學和文化史，但是他對這些科目根本沒有興趣，因此只讀了一年，就轉而加入父親的管絃樂團擔任小提琴手。二十歲那年，他到柏林旅行並結識了許多好友，他跟這些朋友們鬼混、上歌劇院、打撲克牌，消磨了許多美好時光，期間他認識了生命中第一位貴人——麥寧根宮廷管弦樂團指揮畢羅。其實畢羅是華格納的擁護者，同時也是史特勞斯父親的死對頭，但是當畢羅看過理查‧史特勞斯所創作的樂譜後，便非常欣賞他。畢羅不僅讚美史特勞斯是「一位才華洋溢的年輕人，對音樂的天賦遠遠超過當時代的作曲家」，他還積極的協助史特勞斯出版音樂作品，甚至邀請他擔任自己的指揮助理。

這時在音樂界，理查‧史特勞斯已是耀眼的明日之星，他跟隨畢羅學習領導整個樂團、學習掌握樂曲的精髓，也幫忙處理團務。不久畢羅辭去指揮的職務，理查‧史特勞斯便接手成為首席指揮。

除了畢羅，亞歷山大‧里特（Alexander Ritter）是另一位深深影響理查‧史特勞斯的人。里特是一名指揮兼作曲家，他娶了華格納的侄女為妻，並帶領理查‧史特勞斯更深入瞭解華格納的音樂思潮。更重要的是，他還介紹白遼士、李斯特與其他「新德國樂派」作曲家的音樂給史特勞斯。在接觸了這些新潮樂派後，理查‧史特勞斯開始瞭解交響詩與描述音樂的奧妙，他漸漸從古典的思潮中探出頭來，充滿熱情的探索另一片新天地。他說：「里特說服我去認識華格納與李斯特的偉大之處，他更協助我成為一個音樂家，為我引出了一條有著無限發展的康莊大道！」「新的樂思要用新的形式來展現——這就是李斯特交響樂的最高法則，新樂思是作品的靈魂，是作曲家的精神。從今開始，這個法則也將成為我創作交響作品的聖經！」

　　1886年，理查‧史特勞斯辭去了麥寧根宮廷樂團的指揮工作，到義大利長期旅行，他遊遍了義大利各個城市，對當地的美景與藝術珍寶印象深刻。回國之後，他獲得慕尼黑歌劇院第三指揮的職務，但是史特勞斯在這裡並不是很開心，他只是在一些例行活動中演出不重要的作品，史特勞斯發現這個職位還真的是「三流」的，周遭的人不是跟他不合就是缺乏才氣，他慢慢對這個工作失去熱忱，於是把心思轉而投入創作之中，這時他的作曲技巧也已臻於成熟了。

🖋 理查喜歡賺大錢

　　不久理查‧史特勞斯轉任威瑪宮廷指揮，但是繁重的工作讓原本就瘦弱的史特勞斯更加疲累，他的肺病也有加重的趨勢。為了養好身體，理查‧史特勞斯決定前往地中海進行旅遊療養。他一面遊覽地中海、雅典、埃及、開羅等名勝風光，一面也因為身心的休息而獲得豐沛的創作靈感。這期間他完成了一部歌劇《昆特蘭》，1894年歌劇首演當天，他與擔任女主角的寶琳‧安娜（Pauline de Ahna）訂婚了，並在四個月後結為連理。1897年，這對夫妻的獨子法蘭茲‧亞歷山大誕生於慕尼黑，而理查‧史特勞斯婚後美滿的家庭生活，幫助他在事業上寫出一部又一部優秀成熟的作品。

三十四歲那年，理查‧史特勞斯擔任柏林皇家歌劇院指揮，時常在舞台上演出優秀的作品，同年他與朋友創辦了「德國作曲家協會」，負責處理作曲家的版權問題。柏林皇家歌劇院提供史特勞斯豐厚的酬勞，而史特勞斯則從不掩飾他對酬勞的高度興趣。他表示：「優渥的報酬對作曲家而言是一種實質的也是一種聲望的肯定，畢竟這些每天焚膏繼晷，兩、三年後才完成的作品，的確應該得到合理的酬勞。更何況，在作品演出之後，創作的喜悅已消失，而令人作嘔的刻薄批評才正要開始，如果沒有高薪來彌補這一切，又有誰願意終生為理想賣命？」因為豐厚的報酬與崇高的地位，理查‧史特勞斯在柏林皇家歌劇院一待就是二十年。到了1919 年，理查‧史特勞斯的聲望已達到頂峰，但他選擇了另一項更高的榮譽：擔任維也納國家歌劇院的指揮，他在此總共任職了六年。

一生相伴的歌劇事業

1899年的春天，理查‧史特勞斯認識了一個與他合作無間的事業夥伴——詩人霍夫曼史塔爾。自此以後，他倆展開了長期的合作與友誼，共同推出無數部優秀的歌劇，包括《玫瑰騎士》、《納克索斯島的阿麗亞德妮》、《沒有影子的女人》、《阿拉貝拉》等作品。史特勞斯與霍夫曼史塔爾都對音樂與文字都有著幾近嚴苛的完美要求，他倆惺惺相惜，在合作的過程間又總是爭執不斷。但藉由兩人的才華所迸發的火花，真正照耀了理查‧史特勞斯創作的天空，他們在音樂事業上總共合作了二十五年，一直到霍夫曼史塔爾因病去世為止。

第一次世界大戰後，理查‧史特勞斯的作品產量逐漸減少。1929 年，霍夫曼史塔爾的驟逝更讓理查‧史特勞斯頓失完美的合作夥伴。1933年，納粹政府取得了政權，在毫無選擇的狀況下，理查‧史特勞斯被任命為音樂局總裁。雖然被迫成為納粹政府的官員，但顯然理查‧史特勞斯並沒有達成打壓猶太人的任務。事實上，史特勞斯一直認為藝術與政治是毫不相干的，他的工作只是為音樂文化貢獻一己之力，他要不要演出猶太人的作品、要不要與猶太人合作，又關政府當局什麼事呢？這樣反叛的作風若是換成別人，早就被抓去集中營「整頓」一番

了，但是因為理查‧史特勞斯的聲望，與他對德國藝術文化的貢獻，當局也拿他莫可奈何。最後史特勞斯的氣魄讓他被國家音樂局解聘了，其實這正是他求之不得的結局。

淡出舞台的理查‧史特勞斯，選擇到巴伐利亞的山莊靜養，而世界大戰的炮火正在各地蔓延，連維也納歌劇院也在一次空襲中不幸被炸毀。這讓一生鍾

《玫瑰騎士》佈景草圖。

愛歌劇的理查‧史特勞斯痛心不已，為此他還提出了歌劇院重建計畫，希望把維也納歌劇院復興為「歌劇博物館」，讓歷年來不朽的歌劇作品及文物在此永久收藏。

大戰結束後，史特勞斯已屆臨八十高齡，這時他更少步出山莊，健康情況也愈加惡化了。1947年間，他應邀前往倫敦指揮演出自己的作品，這是他最後一次越洋演出。1948年，為女高音與管弦樂團而作的《最後的四首歌曲》成了他最後的作品，這部作品同時也是音樂史上極為動人銷魂的珍寶。1949年9月8日，理查‧史特勞斯走到了人生的盡頭，在彌留之際，他突然說道：「死亡啊，死亡的幽渺情境，正如同我年輕時所寫的《死亡與淨化》一樣！」

 ## 交頸頡頏，比翼翱翔

與大多數的音樂家相較，理查‧史特勞斯受到命運之神特別多的眷顧，他的音樂天賦、成長背景、求學之路、事業與社會地位，都可說是一帆風順、風光得意。不只如此，理查‧史特勞斯在愛情與婚姻上，也同樣的順遂。接下來我們可

要瞧瞧這對模範夫妻的相處之道，還有他們從認識、相戀、結合到患難扶持的綿綿深情。

1886年，二十二歲的理查‧史特勞斯正擔任慕尼黑歌劇院的第三指揮，當時他就與未來的妻子寶琳‧安娜結識了，當時寶琳曾擔任多場史特勞斯所指揮的歌劇之主角，但他們並沒有立即譜出愛的戀曲，兩人純粹只是事業上的合作關係。一直到1894年，史特勞斯的首齣歌劇《昆特蘭》在威瑪首演，理查‧史特勞斯親自指揮演出，而女主角正是由寶琳擔任。

在排練的時候，向來對團員們要求嚴屬的史特勞斯，同樣炮火連連的向寶琳開轟，完全沒有顧及女主角的面子。但是辣椒脾氣的寶琳小姐可不吃這一套，她把寫有「姑娘我不演了！」的樂譜扔向史特勞斯，然後跑回後台化妝室，而史特勞斯則緊追在後。團員與樂手們嘀咕著：「這下可有好戲看了！」他們猜測指揮與歌手一定在化妝室裡大吵特吵，還想著等會要不要同聲譴責這位「有史以來第一個敢在指揮面前耍脾氣」的女主角。不久史特勞斯與寶琳小姐出來了，團員們紛紛表態鄙夷寶琳大鬧劇團的行為，但這時一向威嚴的指揮既尷尬又溫柔的開口了：「各位，你們的說法讓我感到十分痛苦，因為我剛剛與寶琳小姐決定訂婚了！」在場的人臉色莫不一陣青一陣白。

寶琳出身於將門之後，她的父親是一名威武的將軍，而她一向以自己高貴的出身為傲，且多少繼承了父親剛烈嚴謹的性情。雖然如此，她與史特勞斯的感情倒是水乳交融，十分幸福甜蜜。1897年他倆的獨子出生了，更為這個家庭增添許多歡樂。寶琳不只是史特勞斯的賢內助，她更是史特勞斯創作的靈感泉源，除了描述愉快家庭生活的《家庭交響曲》之外，理查‧史特勞斯也寫了許多膾炙人口的歌曲，諸如《月夜情歌》、《安息吧！我的靈魂》、《塞西利亞》、

《祕密的邀請》、《清晨》、《美麗的境界》、《向晚之夢》以及纏綿的遺作《最後的四首歌曲》等等。這些歌曲忠誠的表露他對妻子的情深意重，至今仍被人傳唱歌詠。但這對夫妻當真是生活在夢境般的神仙眷侶嗎？史特勞斯又是如

何收拾辣椒寶琳的火爆脾氣？

　　事實上，寶琳在婚後馬上就將母親叮囑的「賢妻守則」拋到一邊了，她不但琢磨出「讓丈夫乖乖聽話的一百條祕訣」，還時常在公眾場合上演「馴夫記」，每一次的激烈爭吵也總是要史特勞斯先低頭才肯罷休。朋友們常取笑理查．史特勞斯的懼內，但他自己倒是不以為意，史特勞斯自然有一套與妻子相處的哲學，他說：「我的妻子有時是有點粗魯，大部分的時候也不太溫柔，但這正是我喜歡她的地方。」我們不能說寶琳吃定了史特勞斯，其實寶琳是他生命中最重要的另一半，她不但把家庭照顧得十分溫暖完滿、照顧丈夫與兒子無微不至，同時她更是鞭策丈夫勤於工作的主要人物。

　　他們的兒子法蘭茲對於父母的婚姻生活曾有一段真實生動的描述：「爸爸特別喜歡玩紙牌遊戲，他總是邊抽菸邊玩撲克牌，但若是被媽媽看到了，絕對會命令他停止抽菸和玩牌的無聊嗜好，媽媽總是不客氣的吼道：『理查！快去工作！玩這些偷懶的遊戲會有什麼出息！』雖然媽媽總是像一個嚴厲的士官長對爸爸下命令，但那絕對是出自真摯的愛，她關心父親的健康，關心父親的事業，而父親對母親的嚴格也從不以為忤，他知道媽媽是為了他好。」

　　原來在爭吵背後仍蘊藏著如此深厚的愛情！當理查．史特勞斯年邁衰老時，寶琳對丈夫噓寒問暖、隨侍在側，擔起照顧他的責任，直到丈夫逝世。史特勞斯在病榻前所寫的《最後的四首歌曲》，吟唱出比翼鳥超脫生死的永恆愛情，是史特勞斯獻給妻子最後的禮物。理查．史特勞斯對妻子的信任與包容，寶琳對丈夫與家庭的竭心付出，或許就是夫妻倆幸福生活的寶典吧！

充滿畫面的「交響詩」

　　理查．史特勞斯在管弦樂作品上有無數精湛的作品，他繼承了李斯特創始的交響詩形式，融入華格納風格的管弦樂表現手法，獨創出一套「史氏管弦樂

法」。他善於用音樂來描寫各種事物，「用音樂寫故事」是他創作的中心思想。有一次他與朋友用餐時還大言不慚地吹起牛來：「相不相信？我可以把所有的故事用音樂來呈現。八個小節的音符就可以描述你從盤子旁拿起湯匙叉子，然後把它們放在另一邊的過程。」朋友們聽了不置可否。不過響叮噹的理查・史特勞斯可沒出版過什麼描寫餐具或修理汽車的交響詩，他所寫的可是周旋在女人身邊的《唐璜》、尼采的超人思想《查拉圖斯特拉如是說》、描繪騎士精神的《唐吉訶德》等更多令人拍案叫絕的樂章。

其一──《唐璜》

二十四歲那年，年輕卻充滿想法的理查・史特勞斯創作了這部大膽的交響詩，而這個作品的成功也奠定他成為指標性作曲家的地位。唐璜是一個遊戲人間、不停追求女性的浪蕩公子，這首交響詩以刻劃人性為出發點，著眼於描述主角的內在情緒與感情，樂曲以D大調活潑的節奏開始，弦樂的急速上揚、小號奔騰跳躍，還有小提琴獨奏的加入，展開唐璜著魔般的感情遊戲。

威恩格伯為《查拉圖斯特拉如是說》所繪的樂譜封面插圖。

這個人物代表一個十分鮮明的浪蕩子形象，愛情、俘虜、英雄、死亡與覺悟，一一收錄在理查・史特勞斯生動的樂思中。唐璜不停的尋歡作樂，但最後筋疲力竭的他，在一場決鬥中突然覺悟，死亡也隨之攫住了他的靈魂。樂曲以陰暗的e小調結束，破碎的弦樂顫音，代表這個多情男子的黯然消逝。

其二──《查拉圖斯特拉如是說》

另一闋不朽的交響詩《查拉圖斯特拉 如是說》，完成於1896 年間，當時

理查‧史特勞斯大膽採用尼采的同名著作為題，的確引起一番爭議與責難，有人批評他異想天開，企圖用音樂描寫哲學思想，但史特勞斯對這些質疑則回應道：「我並非意圖寫哲學化的音樂，也不是想刻劃這部偉大的著作，我只是想以音樂為橋梁，傳達人類觀念從起源到發展的歷程，同時並歌頌尼采偉大的超人哲思。」

查拉圖斯特拉是史前時期的伊朗預言家，這位傳奇人物離鄉背井住在深山裡，開始了冥想的工作。經過了無數的日日夜夜，有一天他終於悟道下山，開始在各地傳播他的思想。他希望大家信奉一種能撫慰人心的宗教，主張解放與追求權力意志的文化價值，而實現這種精神的即是能創造未來的「超人」。雖然理查‧史特勞斯並非完全同意尼采的哲學，但他仍以本書的中心思想，作為這部作品的起源點，並選用尼采的著作篇名來作為交響詩的標題。

《查拉圖斯特拉如是說》有一個絕對可以列為音樂史上最令人印象深刻的開頭，這段開頭所使用的音素其實很簡單：首先是管風琴綿長的持續C音，然後是四支小號吹出的三個長音符，這三個長音宣告查拉圖斯特拉領悟了宇宙奧祕，黑暗中曙光乍現，好像有什麼巨大的改變將要發生了。緊接著小號聲後是最精采的：整個龐大的樂團奏出戲劇性的和絃、定音鼓轟然雷鳴，製造出一陣強大的、幾乎要把人撕裂的張力。故事隨著音樂持續發展，查拉圖斯特拉站在旭日面前宣示：「偉大高深的思想，從深處迸發光芒吧！我是你的報曉雞；我是你的黎明……」

龐大的架構中，C調和D調錯雜的對立，暗示著人類與大自然的搏鬥，在自然世界的包覆下顯得脆弱渺小的人類，不斷掙扎在愛慾情仇之中，他們渴望解開宇宙之謎，卻無可避免地不斷沈淪，一直要到人類尋得了聖靈與真理，這無止盡的追尋才得以終止。理查‧史特勞斯在這首抒情性的交響詩中，嘗試了各種誇張的音樂手法，他寫出極為流暢而細膩的內容、充滿了哲思的題材，它的代表性讓我們可以大膽預言：在這首音樂衝擊了感官之後，一定會有些改變出現在生命中的。

其三——《唐吉訶德》

還記得理查‧史特勞斯「用音樂寫故事」的高超才藝嗎？接下來要介紹的《唐吉訶德》，同樣是一部結合了文學與音樂的作品，在其中我們真的可以聽到唐吉訶德的心理狀態、他向咩咩叫個不停的綿羊大軍發動攻擊、他幾近瘋狂衝向風車的情景，還有最精采絕不能錯過的——唐吉訶德從馬背上跌落的聲音。

《唐吉訶德》的創作手法與《查拉圖斯特拉如是說》有相當程度的關聯性，理查‧史特勞斯再次技巧性地營造出兩種對立的氣氛，代表唐吉訶德的精神世界中，現實與幻想對立的兩種性格。理查‧史特勞斯曾在樂譜上記載著「這首樂曲以大管弦樂的編制來呈現，是描寫騎士精神的幻想變奏曲」。《唐吉訶德》有十分自由的樂曲形式，其中包括十個變奏與終曲，逗趣而詼諧地刻劃唐吉訶德的種種冒險，還有他所代表的騎士精神。

理查‧史特勞斯交響詩的最大特色，在於他精湛的管弦樂法、巧妙地組織各個樂器的配置關係，並生動描繪出所欲處理的豐富題材。在他的音樂中，我們常常可以聽到極為誇張的聲音效果，時而燦爛、時而陰暗、時而低頭沈思、時而又如狂獅般怒吼。還有那巨大的聲音響度、氣勢萬鈞的節奏、如齒輪般前進的推動力，都是音樂史上罕見的創作才華。

最後要提醒樂迷們的是，雖然理查‧史特勞斯是一位善於敘事的音樂家，但他卻曾堅持的表示，他的作品要以一種純音樂的方式來欣賞，可別妄想每次都要聽什麼故事！或許瞭解標題可以幫助我們掌握音樂發展的方向，不過在其餘的作品中，還是別自討沒趣的追問作曲家：「大師，請問剛剛那一段眩惑的音樂是在描寫什麼啊？」

歌劇作品《莎樂美》

二十世紀開始後，理查‧史特勞斯轉而將創作重心投入歌劇之中，此後四十年間不斷有叫好又叫座的作品出現，而現在要為讀者們獻上的是一道有情慾、宗教、血腥與暴力的大拼盤——《莎樂美》，這齣涵括了當代最熱門話題的

歌劇，那幾乎是「驚世駭俗」的內容，讓理查・史特勞斯在一夕之間轟動樂壇！

王爾德《莎樂美》書中的插圖。

《莎樂美》改編自王爾德的同名著作，描述妖豔淫蕩的女子莎樂美瘋狂的愛慾世界。話說莎樂美的母親希羅底帶著女兒改嫁給丈夫的哥哥希律王，希律王整天過著醉生夢死的浪蕩生活，為了滿足私欲，他不但搶了弟弟的妻子，還愛上嬌豔貌美的侄女。有一天希律王大宴賓客，場中大臣納拉博瞧見暗戀已久的莎樂美，禁不住脫口而出：「莎樂美公主今晚多麼美麗！」這時被關在古井裡的預言家約翰突然說話了：「在我之後，將會有一個能力比我更強的人出現。」儘管沒有人聽得懂話中的意思，但莎樂美卻對這個低沈的嗓音充滿興趣。她利用納拉博愛戀自己的弱點，命他將約翰釋放。

從古井裡出來的約翰，強烈譴責希律王的不義以及希羅底的亂倫，而在一旁的莎樂美竟被約翰的正義凜然懾服，她迎向前讚美約翰結實的身體、閃亮深邃的眼珠，一下子又扭動著身體極盡的展現妖媚。但是約翰不僅更嚴厲譴責莎樂美母親的罪行，更毫不留情的拒絕女色的誘惑。著了魔的莎樂美還是拚命的親近約翰，想吻他柔軟的雙唇。一旁的納拉博再也無法忍受這一幕，心碎的他舉劍自刎，倒臥在血泊之中。莎樂美無視於悲劇的發生，還是繼續追逐約翰，而約翰則在對莎樂美下了一道恐怖的詛咒後，退回古井的監牢中。

這時希律王正在宮中四處尋找莎樂美，他不理會妻子的警告，硬是要莎樂美為他跳舞。希律王說：「為我跳舞吧！ 莎樂美，只要妳肯跳一段舞，我願意給妳任何東西。」莎樂美抗拒不了這個誘惑，於是開始在強烈的樂聲中跳起「七紗舞」。莎樂美踏著熱情的舞步，一邊旋轉一邊層層脫下身上的薄紗，她既淫蕩又瘋狂的行為，讓在場的人莫不瞠目結舌。

當一曲舞畢，神魂顛倒的希律王問她想要什麼，莎樂美的答案竟是「用銀盤裝來約翰的頭！」希律王無奈地命令劊子手坎下約翰的頭，當莎樂美見到盤中血淋淋的約翰，她瘋狂的笑道：「你不讓我吻你嗎？約翰？ 好！現在我可要好好的吻了！」莎樂美自言自語的玩弄著約翰的頭顱，大家見到這瘋狂的一幕紛紛走避，而莎樂美竟真的放浪的吻起佈滿鮮血的頭顱！希律王看到莎樂美真的發瘋了，就命令侍衛將她殺死，結束這駭人的故事。

這齣不太正經的歌劇在排演時遭到演員們的排斥，但正式上演後卻大獲成功，各地的劇院紛紛前來接洽檔期，讓作曲者理查‧史特勞斯名利雙收，同時也樹立他在歐洲樂壇無可取代的地位。事實上，《莎樂美》反映的是一個腐敗的、變態的、淫亂的社會現象，而這個題材也常被各類藝術創作者援用，但可以確定的是，理查‧史特勞斯絕對是用歌劇呈現莎樂美的總教頭。他為了刻劃了最黑暗的人性，用變化萬千的音調與色彩呈現這一幕幕血腥與暴力：新穎的節奏、繁複的和聲、強烈的音浪、腥紅與暗紫的感官衝擊，這一切既純熟又高超的音樂技法，除了理查‧史特勞斯之外，還有誰端得出這道佳餚？

✒ 尾奏：「指揮十則」

科丁柏所繪的「指揮中的理查‧史特勞斯」。

理查‧史特勞斯是德國浪漫樂派晚期最後一位作曲家，也是少數在指揮與作曲的領域上皆享有盛名的音樂家（同時代的馬勒則是另一個成功的例子）。他的音樂作品擁有濃厚的個人色彩，從不局限於某種特定的風格裡，因此成就了一部又一部不朽的文化遺產。他曾親自將白遼士的《近代器樂法與管弦樂法》翻譯成德文，並加註了自己的意見，這本書後來成為學習管弦樂演奏法

必讀的書籍之一。在指揮方面，理查・史特勞斯受歡迎的程度讓他賺進了大把大把的鈔票，從各地寄過來詢問指揮技巧的信件，幾乎要塞爆了他的信箱。史特勞斯乾脆寫下了著名的「指揮十則」，以饗當代指揮家以及後生晚輩。

「指揮十則」

1. 切記所有的音樂活動，不應為己身的快樂而演出，娛樂聽眾才是最大的目的。
2. 在指揮的過程中不應該流汗，只要引導聽眾投入音樂即可。
3. 《莎樂美》及《艾蕾克特拉》等曲子應像孟德爾頌的童話音樂般呈現。
4. 銅管樂器只在重要的起奏時，投以一瞥表示通知即可，千萬不可用激勵的眼神看著他們。
5. 相反的，指揮家的眼睛不可以離開法國號及木管樂器，當你聽到它們時，表示聲音已經太強了。
6. 如果你感覺銅管樂器沒有充分的表現強奏，應該讓它們再輕個兩度。
7. 你聽到自己熟悉的歌手所演唱的歌詞是不夠的，如果聽眾聽不懂歌詞，一定會大打瞌睡。
8. 伴奏要讓歌手唱起來輕鬆不勉強。
9. 如果你相信，整個樂團的速度已經達到「最急板」（Prestissimo）的極限，那麼請再加快一倍。
10. 如果把以上所提的一字不漏放在心上，那麼憑著你的天賦和才能，你的演出對聽眾一定是充滿魅力的！

理查‧史特勞斯與他的時代

年代	生平事略	時代背景	藝術與文化
1864	6月11日生於慕尼黑	紅十字會在日內瓦成立 洪秀全病歿，太平天國滅亡	羅丹的「爛鼻子的男人」在沙龍落選托爾斯泰開始撰寫《戰爭與和平》
1876	完成第一件作品：管弦樂曲《節日進行曲》	西班牙第三次卡洛斯戰爭結束	馬拉梅：《牧神的午後》
1885	正式擔任麥寧根宮廷樂團指揮	英國併吞緬甸 德屬東非成立	雨果逝世 梵谷：「食薯者」
1889	11月11日，首演《唐璜》，獲得熱烈迴響	義大利併吞索馬利亞	托爾斯泰：《克羅采奏鳴曲》
1890	發表《死亡與淨化》交響詩	德國社民黨成立 俾斯麥被撤職	梵谷逝世 左拉：《人的獸性》
1894	第一齣歌劇《宮傳》於威瑪首演，但結果失敗 與寶琳‧安娜結婚	中日戰爭爆發 孫中山於檀香山創立興中會	德布西：《牧神的午後》 拉威爾開始創作《滑稽小夜曲》
1896	發表《查拉圖斯特拉如是說》	首屆奧林匹克運動會在雅典舉行	德弗札克：《水魔》、《午時女巫》
1898	發表《唐吉訶德》 擔任柏林皇家管弦樂團指揮	居禮夫婦發現鐳元素 夏威夷併入美國	王爾德：《羅丁監獄之歌》 德布西：《夜曲》

年代	生平事略	時代背景	藝術與文化
1901	發表歌劇《火之饑饉》，相當成功	美國總統麥金利遭暗殺，羅斯福接任海牙國際法庭成立	馬諦斯參加獨立沙龍畫展羅特列克逝世
1905	12月在德勒斯登首演歌劇《莎樂美》，大獲成功。	俄國爆發第一次革命愛因斯坦第一次發表相對論	畢卡索：「母愛」拉威爾：《鏡子》、《小奏鳴曲》
1908	完成歌劇《艾蕾克特拉》，翌年在德勒斯登首演，受到矚目	英法俄締結三國協約保加利亞宣布獨立	林姆斯基－高沙可夫逝世史特拉汶斯基：《煙火》
1915	發表最後一首交響詩《阿爾卑斯山交響曲》	伊普爾戰役（第一次使用毒氣）	吳爾芙：《透過表面》
1933	擔任德國文化部音樂局總裁	希特勒任德總理，德國變成統一的極權國家	盧奧：「受傷的小丑」
1935	因為以猶太人史威格的劇本推出歌劇《沈默的女人》，得罪納粹政府而遭解聘	德國重整軍備反猶太人的紐倫堡法令頒布希臘恢復君主制	卓別林：「摩登時代」艾略特：《大教堂兇教案》
1949	9月8日逝於加米希，享年八十五歲	德意志民主共和國宣告成立印尼獨立	卡繆：「正義者」西蒙波娃：《第二性》

羅西尼
Gioachino Antonio Rossini

1792-1868

喜歌劇大師的歡樂人生

在動盪的年代，音樂家大多處在困苦艱難的環境裡，因此，反映在作品之中的多半是心理掙扎、痛苦、煎熬、焦慮的歷程；而在最光輝的時候走下舞台，除了是奢望，也是考驗，更是一種難得的灑脫。然而，有個劇作家卻非如此，他的歌劇從處女秀一直到退休前最後一齣，都沒碰到太大困難，他的寫作風格流利而詼諧，被譽為當代最好的作曲家和喜歌劇大師。從他身上散發出來的，一向是享受美好生活的喜悅，少有掙扎和折磨的悲苦，他在最光彩的時候從舞台上引退，一生讓人欣羨不已。這位人生和作品一樣充滿歡樂和趣味的音樂家，名叫羅西尼。樂觀開朗的他選擇退休的時機，令後世好奇不已，我們可以來一探究竟。

喬亞奇諾·安東尼奧·羅西尼出生於羅馬涅大區的佩薩羅。這個小鎮位在教宗統轄區內，也就是現在的梵諦岡，不過，羅西尼自始至終，都很少把佩薩羅當作真正的故鄉。他出生於1792年2月29日，四年才出現一次的日子，因此每四年才過一次生日，而他也常以這個巧合為奇。

羅西尼的雙親雖然教育水準不高，但是音樂素養很不錯。父親朱塞佩曾是波隆那愛樂學院一員，而波隆那是當時義大利的音樂重鎮。朱塞佩以打零工維生，工作性質是擔任小號手和法國號手，偶爾也在臨時軍樂隊或是歌劇院中打工。母親安娜則是佩薩羅地區一個麵包師傅的女兒，她和朱塞佩兩人一見鍾情，墜入愛河幾個月之後就結婚，結婚沒多久小羅西尼就誕生了。安娜雖然沒有受過完整的音樂教育，不過卻有一副好歌喉，曾經在不少劇院中演唱過，在那個時代，這種歌者稱為「行李箱歌手」，形容資質尚可、記性不錯，隨時可以插花演出的歌者。

多采多姿的學習歷程

羅西尼小時候就活力充沛，曾經當過屠夫和鐵匠的學徒，還在屠夫家學會彈大鍵琴。十歲的時候，舉家搬回父親朱塞佩的故鄉盧哥，除了從父親身上學到小號和法國號的吹奏技巧之外，羅西尼也在此地認識兩位有教養的音樂愛好者，這對兄弟是傳教士，他們讓羅西尼接觸了莫札特和海頓的音樂。不過，這兩位音樂家的名氣和音樂，在當時的義大利並不是很受重視。

兩年後，羅西尼一家又遷到波隆那，這個當時的自由音樂之都，使羅西尼有更多接觸音樂的機會。波隆那愛樂學院在1661年成立，在馬丁尼神父（Padre Martini）的帶領下發展良好，並且是義大利境內少數願意、也有能力接觸外來音樂的學院。莫札特在十四歲時成為這個愛樂學會的會員，而羅西尼也在十四歲時加入波隆那的愛樂學會，跟隨馬丁尼神父的弟子——馬泰神父（Padre Mattei）學習大提琴、鋼琴以及對位法。

這對師徒之間的關係十分微妙，羅西尼雖認為馬丁尼對他幫助不大，不過他還是跟著他學了四年，而馬泰神父則對羅西尼十分失望，覺得他還必須再接受兩年教育才行。日後羅西尼自己回想起來，表示這種制式課程根本無法激發他的興趣，但當時在波隆那這個地方，確實可以接觸到如奧地利、德國等國外的音樂，而這幫助他拓展了音樂視野。這個時期，還處在學習階段的羅西尼，對於莫札特

和海頓的樂曲，可說是無師自通，他下了相當大的苦心研究這兩位音樂家的作品，甚至還說：

「莫札特和海頓教給我的，勝過我的老師馬泰神父。」不過，當時還很保守的義大利人，對於羅西尼在作品中引用這麼多外國音樂，特別是德國音樂的觀念，不太諒解，甚至批評他是「小日耳曼人」。

羅西尼劇作《婚姻匯票》的封面。

羅西尼在波隆那的期間不只是學習音樂，也在教堂和劇院裡唱童聲女高音。他的童聲受到很大的讚賞，甚至有人建議他去動手術，以維持美妙的童聲，當時的劇院中的確是有這種歌者，他們被稱為「閹唱歌手」（Castrato）。然而到了羅西尼的時代，閹唱歌手在當時的劇院中已經漸漸失去地位了。而羅西尼也沒有接受這個建議，因為當時的他將心力放在隨著樂團巡迴演出上面。由於羅西尼的同事水準參差不齊，因此他必須一直去調整自己的演出水準，以配合大部分團員，儘管當時羅西尼的演出水準，已經超越許多人了。不過心直口快的羅西尼也經常禍從口出，有一次，他就在無意間嘲笑團中的首席女高音，為自己惹上了大麻煩。

這段時間的觀察與累積，對於日後羅西尼寫作歌劇以及安排演出有著很大的幫助。他自己也試寫了兩部歌劇，但都到日後才有上演的機會，如1808年完成的《德梅垂歐與波里畢奧》，直到1812年才在羅馬首演。

1810年，羅西尼在波隆那認識了摩藍迪斯一家人，他們極力建議這個青年到

威尼斯見見世面。當時，摩藍迪斯正好在籌備威尼斯聖摩西劇院的歌劇演出，而這個劇院是一個專門演出喜歌劇的劇場，他向當時的經理卡瓦利公爵推薦羅西尼，補寫其中一部臨時缺席的劇作，西尼首度登上舞台的處女作《婚姻匯票》因此誕生。這部戲的劇本乏善可陳，但是片中的音樂充分顯現出羅西尼的風格是迥異於一般作曲家的。

✒ 奔波勞苦的歌劇新秀

十九世紀初期，在大多數人的心目中，音樂就是歌劇，而且是義大利歌劇。當時的義大利有兩百個設有歌劇院的鄉鎮，而一個小鄉鎮人口只要超過兩萬人，就會有個規模可以稱霸法國大城市的歌劇院。當時歌劇團的巡迴演出，在同一個地方停留的時間頂多一季，但總是能讓全城轟動。而三大歌劇城市：米蘭、那不勒斯、威尼斯，以及羅馬等義大利大城中，都有好幾個劇院。當時重要的社交活動多半在歌劇院中舉行，甚至有段時間成為少數獲准賭博的地方（如西元1815年之前的米蘭）。甚至可以說，當時義大利的藝術中，歌劇比文學還要重要。

義大利歌劇大行其道，多半和政治有關。當時的義大利依然受到奧地利的政治控制，大文豪狄更斯形容：「因為政府不准人民對公眾事務表達意見，所以人們趁著音樂和歌劇演出的機會一吐為快。」而當局或多或少也對歌劇演出和創作給予鼓勵。因此，身處在這個時代的羅西尼，很容易就能藉著歌劇嶄露頭角，不過相對地，挑戰也很大。羅西尼的歌劇，在他有生之年就已風靡了全世界，1824年，瘋狂擁護羅西尼的作家斯當達爾如此形容他：「拿破崙之後，有個英雄的聲勢無遠弗屆，只有文明的疆界才是他的邊境……」

羅西尼的出道作品《婚姻匯票》倉促上演，所以反應不佳。回到波隆那後，不服輸的他又另外寫了一齣歌劇《奇異的誤解》，內容提及男性被閹割等等議題，結果只公演了三次，就被警察以傷風敗俗的名義強迫下檔了。那一年年底，羅西尼回到威尼斯，依然在聖摩西劇院演出新作《快樂的騙局》，首演空前成

功。這場演出發掘出不少日後的名歌手，如菲力普‧加利，原本以男高音身分
出道的他，後來專門詮釋羅西尼的男低音部分，成為歐洲音樂史上重要的男低音
要角。

　　《快樂的騙局》演出幾個月後，羅西尼來到費拉拉這個城市，繼續推出下一
齣歌劇。這次的目標是一齣神劇，因為教廷不准許在4月時演出歌劇，因此採取
《聖經》故事改編成歌劇作為權宜之計。羅西尼的神劇《巴比倫的奇洛》寫作期
間，當地劇團中剛好有一個優秀的女高音，不過卻也有一個糟糕的第二女主
角，她的聲音只有演唱降B音時說得過去而已，於是聰明的羅西尼精巧地設計一
連串以降B音為主的詠歎調，正好掩蓋這個缺點。當時與羅西尼共事的老普契尼
（《杜蘭朵公主》作者普契尼的祖父）曾以「裁縫師傅」來形容羅西尼，但羅西
尼不是個只會幫別人掩飾的善良裁縫師，一次，有個歌者惹惱了他，他就將詠歎
調改為此歌手不擅長的聲部，以為報復。

　　《巴比倫的奇洛》演出後，不到一個月的時間，羅西尼從費拉拉趕到威尼斯
的聖摩西劇院，下一部歌劇《絲梯》即將開演。《絲梯》開演九天後，羅馬也上

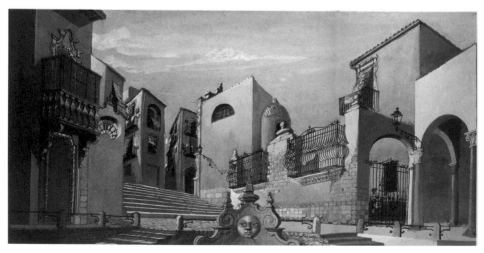

英加尼於西元1852年所繪的「史卡拉劇院」。

演了《德梅垂歐與波里畢歐》這齣羅西尼在四年前就寫完的歌劇。當年九月，羅西尼到了米蘭，受邀在當地的史卡拉劇院上演《試金石》。史卡拉可說是世界上最重要的歌劇院之一，另一位歌劇巨匠威爾第，就是在此發跡的。《試金石》真的是開創羅西尼大師地位的試金石，它自1812年9月26日首演，連演了53個晚上，直到三十年後，威爾第的《納布果》才以五十八場打破紀錄。羅西尼以此打入米蘭的社交圈，甚至因此免除兵役——當時他才二十歲。

但這個成功並沒有讓羅西尼休息太久，反而讓他更加勞碌奔波，十一月時，他在威尼斯的摩西劇院還有新的歌劇要開演，當時聖摩西劇院儼然將羅西尼視為第一王牌，因為隔年一月，聖摩西劇院還等著要演羅西尼的新歌劇。在此同時，威尼斯最大的鳳凰劇院也開始注意羅西尼。1813年2月，羅西尼的《唐克雷第》在鳳凰劇院上演，鳳凰劇院要求頗高，但相對付出的薪資也高，同時羅西尼開始嘗試鬧劇、喜歌劇以外的戲劇。《唐克雷第》的劇本出自劇作家羅西之手，羅西尼出道作《婚姻匯票》也是羅西所作，原故事則是十六世紀詩人塔索的作品，後來法國哲學家伏爾泰也改編過。首演時，羅西尼給了這個大悲劇一個Happy Ending。一個月後，羅西尼再度嘗試將結局改以悲劇收場，結果這場悲劇在費拉拉的演出時被觀眾抱怨。

《唐克雷第》是使羅西尼走出義大利、成為國際知名歌劇家的代表作，其中最有名的詠歎調為「心悸」，這段樂曲曾經成為詩人拜倫的靈感，並且寫成詩。這段詠歎調威尼斯人都能琅琅上口，甚至曾有百姓上法庭哼著此調，而被法官禁止。這首詠歎調如此雋永，其憂鬱風格令人聯想到莫札特的曲子。據羅西尼回憶，這首歌是在等米鍋中的米煮熟時所譜寫出來的，因此又被稱為《米飯詠歎調》。

同年四月，羅西尼馬不停蹄地趕到費拉拉，他的新歌劇《阿爾及利亞的義大利女郎》在此上演，劇本取材自羅瑟蘭的通俗故事，是屬於土耳其的題材，而這部歌劇的演出也頗受好評。之後約半年時間，羅西尼終於可以回到波隆那，好好休息一下。總計從1812年的《婚姻匯票》開始，短短兩年間，羅西尼就完成了十

部歌劇，天天趕工的日子使他需要時間好好歇口氣。不過後來有人說，羅西尼以英俊外表和機智反應著稱，因此頗有女人緣，這半年在波隆那多是與女士共度春宵良辰。結果一個不小心，羅西尼感染了惡疾，對他日後的生活造成了重大影響。

泰麗莎・伯岡札在《阿爾及利亞的義大利女郎》中的劇照。

半年後，羅西尼在米蘭發表的《帕米拉的奧雷里亞諾》，受邀在米蘭狂歡節音樂季當作開幕劇，此作評價爾爾。但羅西尼在劇中亦營造出新鮮感，他起用當時已經褪流行的閹唱歌手，重用其中的翹楚維魯提，而維魯提本人，也為羅西尼帶來了一些音樂上的靈感。

1814年8月，羅西尼再度前往米蘭，為史卡拉劇院寫《在義大利的土耳其人》，不過，因為和之前的《阿爾及利亞的義大利女郎》劇名雷同，因而受到米蘭觀眾的抨擊。事實上，觀眾的反彈並非針對劇名（因為這兩齣戲劇的內容其實大相逕庭），據說是米蘭人認為羅西尼的態度差勁、不尊重他們，藉機發洩而已。十一月時，羅西尼為威尼斯劇院寫《西吉斯蒙多》，這齣戲劇使羅西尼不用再四處奔波，他的經濟已經開始穩定，也開始放慢寫作的腳步。不過另一方面，全義大利的劇場經理也開始頭痛了，因為以前的羅西尼是隨傳隨到的，現在卻要處心積慮的提供好腳本、好團隊，才能吸引羅西尼加入。

歐洲霸主

伊莎貝拉・柯布藍（Isabella Colbran）是那不勒斯聖卡羅歌劇院的當家女高音，她在1812年曾寫信邀請羅西尼到那不勒斯。但當時的羅西尼手上積壓了太

多稿債，因此婉拒了。1814年，《西吉斯蒙多》在威尼斯劇院演出之後，羅西尼打算轉換環境，於是在1815年前往那不勒斯，與那不勒斯當地聖卡羅歌劇院合作。之前的羅西尼為了生計四處奔波，但現在的羅西尼已經是能不再受限於幾個歌劇院，而可以自由到各地發揮的作曲家。

當時的那不勒斯是全歐洲第二大城，也是一個國際化的都市和觀光勝地，歐洲名流、皇親貴族出入頻繁。而街頭藝術興盛，有人形容：「那不勒斯好像每天都在舉行慶典。」西西里國王也雅好此道，民眾封他為「遊民國王」來讚賞他的親民作風。這樣的那不勒斯，曾吸引不少藝術家駐足，在音樂發展上也有「那不勒斯樂派」，尤其重視歌劇中的喜歌劇。有人形容此地的歌劇水準為歐洲之冠，白遼士到了那不勒斯之後也說：「來義大利後，我第一次聽到音樂。」

但此時的那不勒斯也在衰退中，十八世紀後期重要的兩個作曲家先後去世，因此羅西尼的到來正是時候。然而，當地的皇家音樂學院卻對他抱有敵意，甚至禁止學生閱讀羅西尼的樂譜。不過這阻礙不了才華洋溢的羅西尼，他仍然成功地在那不勒斯推出了第一齣歌劇《英格蘭女王伊莉莎白》，交由聖卡羅劇院當家花旦柯布藍發揮。這是一齣傳統的「莊歌劇」，反映十八世紀的社會階級情況，風格是屬於敘述性和內省性的，強調和諧與寧靜。如此沈穩的戲劇格式，很難表現出激情和衝突，而羅西尼認為歐洲已走入新的時代，於是開始引進浪漫主義的思想，此舉也影響了之後義大利的偉大劇作家貝里尼、威爾第等人。《伊莉莎白》在1815年10月4日首演，國王、貴族等皆列席觀賞，羅西尼又征服了一個城市。

1815年羅西尼繼續往羅馬前進，當時的羅馬受到歐洲革命、拿破崙戰爭等影響，街景殘破不堪、民生凋弊；羅馬也是教廷統治之處，思想管制頗為嚴格，不過對於戲劇和劇院管理，卻大多是放任不管、任其腐化，使得劇院的軟硬體設備品質極差。羅西尼在羅馬的山谷劇院中，嘗試推出《在義大利的土耳其人》以及《托瓦多與杜莉絲卡》，並且讓這兩齣歌劇在狂歡音樂季中上演，但演出結果，只能用「慘敗」來形容。

 ## 挑戰、顛峰與謝幕

　　1815年12月15日，羅西尼和羅伽薩里尼公爵——銀塔劇院的負責人簽約，約定在隔年推出新劇。但是，直到上演前才拿到劇作家波馬歇的劇本，而他也是《托瓦多與杜莉絲卡》的作者。這齣戲跌跌撞撞的歌劇在首映前趕出來，並且請來西班牙著名男高音演出，首演陣容十分堅強。這齣歌劇就是《塞爾維亞理髮師》，羅西尼日後最為人稱著的作品然而，此劇的首演卻遭到相當大的挫敗。之前，那不勒斯的知名作曲家拜齊耶羅曾用過這個劇本，而且銀塔劇院並不是羅馬重要的劇場，觀眾對這樣的安排十分不滿，開演之初，觀眾就充滿了敵意。不過羅西尼並沒有被打倒，身為主持人的羅西尼，在觀眾一片喝倒彩聲中，站起來向演出者鼓掌致意。

　　不過《塞爾維亞理髮師》第二次演出時，地點同樣在羅馬，觀眾卻開始注意

《塞爾維亞理髮師》中的一幕。

到這齣歌劇的與眾不同，並且給予熱烈的回應。也有人認為此劇之所以成功，並非因為羅西尼本人優秀，而只是用到了一個好劇本而已。劇作家波馬歇是法國的劇作家，「藝術喜劇」從義大利傳統戲曲發展之後，在法國發揚光大。事實上，羅西尼的諧歌劇不單單只有劇本的詮釋，而另外加了羅西尼個人的創意，比如說用演員來代替歌手演出，用肢體動作襯托音樂表演。而同是波馬歇作品，本劇多被拿來與莫札特《費加洛的婚禮》相提並論。

《塞爾維亞理髮師》雖然是羅西尼的代表作，但他顯然不喜歡「慢工出細活」，這部歌劇從企畫、劇本、作曲、排演、演出，前前後後只花了二十四天。羅西尼說寫《阿爾及利亞的義大利女郎》時更快，只花了十八天，更不用提之前有《米飯詠歎調》這種作曲的神速。不過，對那個時候的作曲家而言，這種高速的生產力是必要的。當時的歌劇都是應各劇院要求而作的，並且給的期限通常不長，所以，此時的歌劇充滿商業味道，類似的題材、受歡迎的劇作常常冷飯熱炒，羅西尼的《義大利人》系列就是如此。

以羅西尼歌劇演員為題材的一幅漫畫：「音樂狂熱」。

　　這是因為當時義大利的作曲環境不同於歐陸其他地方，歐陸各地的音樂家大多是簽下長期合約、有資助對象的，義大利的劇作家卻常是業務、經理兼生產線。但是相對的，尋找獨資贊助人的過程中，如果無法碰到知音反而更加痛苦，貝多芬就是一個例子。孟德爾頌曾說：「北方人喜歡為工作而工作，但南方人喜歡為錢而工作。」就是形容這種狀況。後來有人發現羅西尼有時會投機取巧，因為他曾用自己之前的作品來做剪貼功夫，而他本人在晚年時對此事也頗為在意，當理科耳出版社打算出版他的歌劇全集時，羅西尼也擔心大家會注意到他有很多段落是重複出現過很多次的。不過，在當時這種工作壓力下，作曲家這樣做，多少也是迫於無奈。

　　《理髮師》之後，羅西尼有半年的時間可以寫作《奧特羅》，這是莎士比亞的名著。歐洲的浪漫主義萌芽後，莎士比亞的著作漸漸受到大眾注意。詩人拜倫聽到羅西尼的嘗試時，驚呼：「他們已把《奧特羅》折磨成一部歌劇了！」而拜倫欣賞後的感觸是：「音樂不錯，但相當悲傷。」這部歌劇在拜倫看來是失敗的，而他也把矛頭指向改編劇本的貝里歐身上。但這是非戰之罪，當時不僅僅是莎士比亞的文章才剛剛引進義大利而已，把文學作品改編成莊歌劇也有很多的限制，例如原著是以悲劇收場的，但礙於莊歌劇的慣例，不得不改以喜劇收尾。

日後威爾第也嘗試過《奧特羅》這個劇本，但威爾第的時代比較開放，因此他的《奧特羅》評價比較高。

羅西尼在那不勒斯的《奧特羅》下檔後，又跑到羅馬進行新的歌劇。這齣歌劇《灰姑娘》是大家所熟知的童話故事，但是在羅馬山谷劇院的首演，又是慘敗收尾。劇作家費雷第認為這是因為羅馬當地的藝術水準太低，觀眾不懂得欣賞。另外這也是齣難產的歌劇，教廷方面對劇本干涉頗多，歌手準備不周，排演後又馬上上陣，失敗其來有自。

不久，羅西尼又趕往米蘭，繼續寫作《鵲賊》，雖然後世對這部歌劇的評價不高，但這一次，總算有個轟動的首演。此時在十一個月前因為火災而夷為平地的聖卡羅歌劇院浴火重生了，這個位於那不勒斯的劇院，再度建立起歐洲的典範，而開幕首演就特別邀請羅西尼製作，《阿米達》這部作品因應而生。就在《阿米達》成功演出一個月後，羅西尼又急忙前往羅馬，演出《波哥那的阿德萊德》，不過，這可說是羅西尼創作生涯最差勁的作品。往後《摩西在埃及》、《鵲賊》、《阿狄娜》，以及代表作之一《湖上少女》等多不勝數的歌劇，陸陸續續在歐洲各地上演。等到羅西尼二十八歲時，已經寫出他的第三十部歌劇《畢安卡與法里耶羅》了。日後羅西尼自己也承認，有很多急就章的作品都頗有問題，但是人家肯花錢買你不佳的作品，那有什麼好苛求的？

義大利出版商里科迪所出版的，羅西尼歌劇作品集封面

懶散丈夫和兩個理想妻子

年輕時代的羅西尼英俊又有才華，而且反應快、富機智，因此頗有女人

緣。日後一直影響他生活的性病，也可能是過於花天酒地的緣故。關於羅西尼的羅曼史記載不多，但他的女性生活有一定程度的糜爛是可以想見的。

　　羅西尼有過兩段婚姻，第一任老婆柯布藍大他八歲，是個紅極一時的著名女高音，在羅西尼成名之初，給予他很大的幫助，她曾說服羅西尼由諧歌劇轉為創作莊歌劇，兩人對彼此的藝術才華都非常欽佩，並且在事業上相互扶持。不過，卻也有些多嘴多舌的人批評羅西尼娶柯布藍為妻，是為了她龐大的財產——當時柯布藍年收入五千鎊，並且擁有一座豪華的別墅。

　　雖然兩人在音樂才華上彼此契合，不過由於個性差異頗大，這段婚姻終究還是無法擁有圓滿的結局。1845年，柯布藍去世後，隔年羅西尼立刻迎娶了歐蘭普‧培莉席耶為妻。他與歐蘭普在艾雷邦相遇，不過由於歐蘭普的身分是個高級妓女，所以格外引人側目。1832年9月，羅西尼和歐蘭普前往巴黎後即同居，那時柯布藍還在世，柯布藍晚景淒涼，此時的羅西尼已與她分居，也許正因為這個緣故，羅西尼離開波隆那前往米蘭，多年之後才又回到巴黎定居。

　　歐蘭普對於羅西尼十分忠誠，兩人相遇時，羅西尼為疾病所苦，歐蘭普便擔任他的護士和家管。到羅西尼病危時，歐蘭普還是隨侍在旁，羅西尼逝世後十年，歐蘭普很有尊嚴的在義大利死去。

 ## 周遊列國和急流湧退

　　結束了九年的拚命生活後，羅西尼在接下來的四年中，只寫了四部作品，並且決定離開義大利到處走走，也因此在維也納造成了一股羅西尼風潮：1822年3月，羅西尼前往維也納觀賞韋伯的歌劇，但是居然喧賓奪主，讓韋伯十分不悅；而兩年後，維也納劇院演出羅西尼的《柴爾密拉》，不僅維也納人好奇，哲學家黑格爾在當時聆聽後也說「在維也納聽到義大利人唱義大利歌劇，是一大啟示。」維也納人掀起的羅西尼熱，只有後來的帕格尼尼可堪比擬。

當時在維也納的貝多芬，是羅西尼最希望造訪的人物，貝多芬認為羅西尼的音樂「適合輕浮、追求感官享受的時代精神。」兩人的會面情形羅西尼近七十歲時才提起，他表示一開始貝多芬就強調他的《理髮師》是好作品，直到離開時還提醒他「最要緊的事情，是寫更多的《理髮師》。」這次短促的會面在羅西尼心中留下不錯的回憶，因為至少貝多芬表達出對他的稱許，不過他也認為貝多芬狂暴和不善社交的個性，很容易讓人產生誤解。後來，當他聽到貝多芬經濟拮据時，本來要伸出援手，但由於貝多芬頑固的個性和倨傲的風格在維也納名流心目中的印象太深，因此羅西尼的募款行動遭到了挫敗。

　　同年，羅西尼接到一份新挑戰，奧國外相梅特涅希望羅西尼出席四國同盟會議，並為會議緊張的氣氛獻上和諧的音樂，當時還發生了。羅西尼和會議主辦當局爭奪樂曲所有權的小插曲。羅西尼在這個場合裡讓各國的重要人士，包括梅特涅、俄羅斯沙皇、奧地利國王等，都對他另眼相看。不久，羅西尼前往英國，在英王以及親王的音樂會中表演，他原本也要在倫敦推出歌劇，不料劇場負責人舉債逃亡，計畫未果。

　　周遊列國的生活過了好幾年，最後羅西尼在巴黎簽下合約，當時是1829年，新歌劇《威廉泰爾》即將在這個浪漫之都上演，這齣歌劇日後果然在巴黎大紅大紫，但劇情長達四小時，所以常常遭到刪減。羅西尼至此也順利征服了法國：巴黎政府決定給羅西尼終身俸，希望羅西尼能留在法國創作。

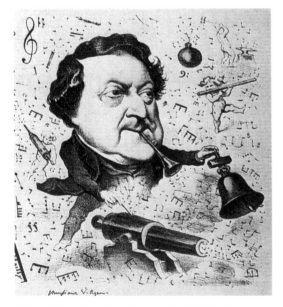

刊登在法國《海那頓》雜誌上的羅西尼漫畫像。

在巴黎時，羅西尼也進入上流社會，和當代的藝術家，包括孟德爾頌、李斯特、蕭邦、董尼采第等人來往。而他樂於助人的爽朗性格，令人印象深刻，1838年，羅西尼在巴黎主持一個義大利劇院，在一次回米蘭時，他結識了另一位前途大有可為的歌劇家貝里尼，不僅對他的作品《海盜》提出指點和建議，並且提拔他到巴黎來開創事業，可惜貝里尼在兩年後就過世了，當時，羅西尼還為英年早逝的他扶棺。

不久，巴黎的義大利劇院遭祝融吞噬，而羅西尼本人也性病發作，在身體逐漸退化的狀況之下回到波隆那，然而，屋漏偏逢連夜雨，父親過世、同事自殺的噩耗接二連三傳來， 那可說是羅西尼生命中黑暗的一年。所幸音樂的撫慰之手是不曾抽離的，羅西尼還是在波隆那中學擔任音樂顧問，也開始主持波隆那當地的音樂會。

此後羅西尼的健康不斷惡化，音樂創作也停滯不前，這使得他的中年生活並沒有在音樂史上佔有篇幅。然而他只是從歌劇界退休，其他的小作品還是有所進展，只不過成果不如他的歌劇一樣輝煌罷了。晚年的羅西尼在巴黎也有著重大的成就，他創辦了「週六晚會」，那是一個集合了巴黎重要音樂家的場合，也吸引各地的音樂名流，如威爾第、魯賓斯坦、李斯特、比才、聖桑等等，羅西尼對於這些後進都給予客觀但稍嫌刻薄的批評。華格納也曾經造訪羅西尼，這一次會面格外引人注意，一向待人標準甚嚴的華格納對羅西尼推崇備至，形容他是一個「單純、自然，而嚴肅的人」。

1868年9月，羅西尼的身體極度衰弱，當時的他除了肺部被病菌感染之外，還得到了直腸癌。11月12日時，他和幾個朋友接受最後的傅油式（這是傳統的天主教中，即將臨終的人所接受的塗油禮）後，隔天便與世長辭了。這位終生為人們帶來歡笑的喜歌劇大師，遺體葬在義大利翡冷翠的聖十字教堂，這裡長眠著足以被義大利人民視為英雄的偉大義大利人。

羅西尼與他的時代

年代	生平事略	時代背景	藝術與文化
1792	2月29日生於佩薩羅，父親是小號手，母親則是「行李箱歌手」	路易十六被叛死刑，法蘭西共和國成立	前一年莫札特逝世馬爾塞布：「對路易十六的回憶」
1806	進入波隆那音樂院，隨馬泰神父學習對位法，又在卡維達尼門下學習大提琴	拿破崙對英實行大陸封鎖政策 神聖羅馬帝國滅亡	英國哲學家穆勒誕生
1812	《試金石》在米蘭史卡拉劇院上演，一舉成名	拿破崙進犯俄國，大敗	傑利訶：「皇家衛隊的騎兵軍官」
1822	與西班牙女高音伊莎貝拉‧柯布藍結婚	巴西宣布獨立 倫敦成立皇家音樂院	雨果：《短歌集》
1823	與妻子前往巴黎旅行	美國發表門羅主義宣言	拉馬丁：《詩的默想》 雨果：《法國女詩人》
1824	至倫敦親自主持羅西尼音樂季，並擔任義大利歌劇院指揮	法王查理十世繼承路易十八的王位	貝多芬：《第九交響曲》 英國浪漫主義詩人拜倫去世
1826	辭去指揮職務，專任國王首席作曲家及法國歌唱督察長	西屬美洲獨立國家舉行巴拿馬大會	韋伯：《奧伯龍》 孟德爾頌：《仲夏夜之夢》序曲

年代	生平事略	時代背景	藝術與文化
1837	與伊莎貝拉離婚	英國維多利亞女王即位 摩斯發明電報機	狄更斯：《孤雛淚》 俄國文學家普希金去世
1839	被推舉為波隆那音樂院名譽院長	西班牙內戰結束	白遼士：《羅密歐與茱麗葉》
1846	與歐蘭普結婚	英國廢除「穀物法」	白遼士：《浮士德的天譴》
1848	移居佛羅倫斯	法國二月革命爆發	董尼采第去世 華格納：《羅恩格林》
1855	定居巴黎並創做了一些短曲，自己稱為「晚年的罪惡」	巴黎舉行世界萬國博覽會	托爾斯泰：《塞瓦斯托波爾故事》
1868	11月13日在巴黎病逝，享年七十六歲	西班牙革命	俄國小說家高爾基誕生

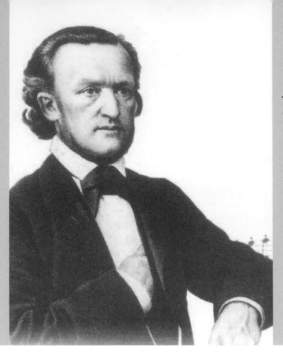

華格納
Wilhelm Richard Wagner

1813-1883

天降神命的音樂使者

　　如果你願意花四天看完一齣十五小時的歌劇，那你就算是通過了音樂聆賞上最光榮的考驗。那些斯文纏綿的抒情詠嘆，不會常常出現在他的歌劇裡，取而代之的是主題強烈、氣勢磅礴的管樂轟轟效果。如果你的心臟夠強，願意從中探究，會驚嘆原來一幕戲也能有如此豐富的音樂視野。沒錯，是「華格納」！這位身高一百六十五公分的歌劇小巨人正與世人挑戰，　以其輝煌的音樂成就與熱情毅力證明他是「上天派來創造音樂的使者」。

　　威爾漢‧理查‧華格納，生於1813年5月22日，德國萊比錫的一個小官吏之家。出生六個月後父親便去世了。不久母親改嫁，並與繼父蓋耶共同扶養九個孩子長大。蓋耶是一位猶太裔詩人、畫家、導演兼演員。華格納之所以對戲劇和文學有這麼深厚的熱情，歸功幼年受繼父的薰陶。　此外華格納家中也常定期舉行音樂會，文化氣息非常濃厚。華格納曾在自傳中提到：「我愛好戲劇的一切，包括舞台前、舞台後，甚至化妝間的一切。這並非基於消遣或娛樂，而是因為這些

事物將帶我往另一個有別於日常生活的世界；那是一個幻想的王國，這個王國既富魅力又引人入勝，令我神魂顛倒。」由此可知戲劇的影響，是促使他步向改革歌劇之路的主要動力。

 ## 早慧的藝術天才

入小學後才開始學鋼琴的華格納，最先受作曲家韋伯的影響。當年韋伯在德勒斯登擔任歌劇院指揮，與其繼父蓋耶情誼深厚，當蓋耶去世後，韋伯還特地訪問他的遺孀和孩子們，音樂才能還未萌芽的小華格納，對這位大前輩很敬慕，更被其作品《魔彈射手》所吸引，因而執意非學鋼琴不可。

也許是家庭環境的影響，少年時期的華格納喜愛戲劇勝過音樂。十三歲前，華格納熱衷於寫詩、編劇，熟讀希臘悲劇、莎士比亞戲劇與德國民間詩歌傳說。十四歲就顯現出不凡的戲劇才華，撰寫了生平第一部劇本《萊巴德與阿德萊達》。 華格納從小功課就不太好，除了文學和哲學比較出色以外，其他科目都是一塌糊塗，中學時他讀的還是「後段班」，曾經自尊心大受打擊，極力排斥學校的課業。

幸好博學的伯父阿道夫（Adolph Wagner）從旁鼓勵，並加強華格納對哲學與希臘戲劇的知識，此因材施教的作風，激發華格納重拾課業的興趣。1828年，十五歲的華格納欣賞了貝多芬的《第七號交響曲》之後，心靈受到巨大的震撼，他下定決心要成為一位偉大的作曲家。母親為能幫助愛子完成理想，特別聘請了一位音樂教授特奧多‧威林（Theodor Weilig），指導沒上過音樂學院的華格納，六個月內密集學習樂理之中「和聲學」和「對位法」的全部要領。

1831年，進入萊比錫大學後接觸到作曲理論，並同時發展指揮和創作的事業。當時十八歲的華格納醉心於貝多芬的音樂。貝多芬的大曲，他多半親手抄錄過，不管是醒著或睡著，總是在哼唱貝多芬的曲調，他下了一番苦功，深入地加

以研究、譜寫C大調交響曲與抒情調。十九歲時，便完成了第一首交響曲。這時期的華格納，主要是從貝多芬和韋伯的作品中吸取養分。

✒ 博學叛逆的藝術狂人

華格納心地善良，感受力強又好幻想，狂放不羈的他一生行事多憑一己的好惡，率性而為，此種自我的性格，早顯露於童年時的學習過程。加上生性揮霍與受爭議的感情事件，使他一生風波不斷。此外，對音樂詮釋的特立獨行，使得他的作品一推出，必引起社會的喧騰，所引發的爭辯，不輸其他相關政治或宗教議題，可謂「話題人物」。

華格納出生的年代，已爆發民主改革思潮，強調科學求證的呼聲彌漫。1848年2月的法國大革命波及德國，德勒斯登爆發想推翻舊體制的革命運動。這些現象對向來關心社會問題的華格納影響甚鉅。他深信：「民主的真諦在於追求精神的自由」；而時代的革命亦將演變成「人類社會藝術規範的運動」。他積極投入1849年5月的革命活動，為起義的士兵撰寫激勵的文宣，並捐款製造手榴彈。在德勒斯登的暴動中，還差點被普魯士士兵的子彈擊中，其激情之舉，被政府以「叛國罪」通緝。

幸好華格納得到李斯特的庇護，流亡至瑞士。流亡瑞士的華格納依然支持革命，於1845年至1851年間，陸續出版以「社會演變順應革新」為主題的相關論述。

華格納深受黑格爾、馬克思、恩格斯的影響，熱愛哲學的他更偏愛叔本華的悲劇觀點，他的許多作品都是在反應叔本華的論點，例如：「音樂是人類意志的翻版」、「旋律是人類意志、知識生活與努力的具象表現」。這些觀念，日後更具體成為華格納創作的主要理論。1859年完成的歌劇《崔斯坦與伊索德》，內容已具備叔本華的音樂理念。《尼貝龍根的指環》、《帕西法爾》等劇都一再強調「音樂就是世界的原型」，強調音樂能道出萬物的本質。

另外，大哲學家尼采對華格納的音樂也大為傾倒。1869年，二十四歲的尼采和五十六歲的華格納展開了一段忘年之交，那一年，他聽了華格納的《崔斯坦與伊索德》佩服得五體投地，馬上寫下了他擔任哲學教授後的第一篇論文：《源自音樂精神的悲劇》。在這本書裡，尼采用華格納的音樂理論來詮釋希臘悲劇，在華格納的音樂中，尼采發現了「純潔古典」和「狂野浪漫」這兩種相對應的氣質，分別稱為「阿波羅氣質」和「狄奧索斯氣質」。這個在創作上不同取向的分類，對後世的美學發展有非常重要深遠的影響。雖然後來因為彼此的政治立場、以及對希臘悲劇詮釋的觀點不同而決裂，不過這兩位大人物曾經在同一時空中交會，也傳為佳話！

這位身高僅一百六十五公分的音樂家，散發出的光彩令人不敢逼視，他卓越的才氣、懾人的力量及激越昂揚的民族意識，為德國人增添了歷史的榮光，他更口口聲聲強調日耳曼民族優越的血統，以超人理論對後進耳提面命。由於二次大戰期間，他自負的信仰與作品深受希特勒的喜愛，讓華格納的音樂「對號入座」地蒙上了納粹的標籤。

古典音樂史上，很少有人會像華格納一樣那麼自信、霸氣甚至有點臭屁！他曾在給朋友信中這樣說：「我天生就異於常人，我必須有智慧、尊榮、與陽光相伴。我所要的都是這個世界虧欠於我的，我可不像你們早年的大師巴哈那樣委屈求全。休想教我靠著微薄的薪水，湊合著過日子！」以上這段話，或許會讓一些人不敢恭維，可是華格納的確是罕見的藝術天才。

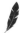 ## 顛沛的創作生涯

二十歲後，華格納一邊作曲，一邊到歐洲各地從事指揮活動，生活一直很艱苦。他在孚茲堡市劇場，演出第一部歌劇《妖精》，當時的作品並未受到肯定。在無人賞識之際，於是只好替別人的作品編曲，或是抄譜賺錢。他先後在孚茲堡、馬德堡、孔尼斯堡等地的歌劇院擔任合唱與樂隊指揮。後來他娶了女伶敏

娜，1837年，在里加的新劇場擔任樂長，才開始進行歌劇《黎恩齊》的創作。最早的《黎恩齊》及《漂泊的荷蘭人》這些作品並不受到青睞，使華格納再度陷入貧困中。

華格納與終身的摯愛柯西瑪於1872年的合照。

1842年，《黎恩齊》創作的三年後，終於在德勒斯登宮廷劇院上演並大獲成功。隨後《漂泊的荷蘭人》也趁勢在同一劇院演出。當演出聲望扶搖而上的同時，華格納獲得了德勒斯登皇家歌劇院指揮長的職位，薪水頗為豐厚，不過由於他揮霍無度的惡習，仍四處舉債！

1849年2月的法國大革命後，德勒斯登也爆發想推翻舊體制的革命運動；華格納參加的這個革命起義失敗，由於被政府通緝，只好逃到瑞士，靠寫論文為生。不改話題人物的個性，華格納的風流故事，在瑞士也熱鬧演出。流亡十多年，直到四十九歲時才獲得赦免，返回國土。

1862年獲准回國，不久，崇拜華格納的巴伐利亞年輕國王路德維希二世發出邀請，華格納因此定居在慕尼黑。這時，他就利用國王慷慨給予的金錢，過著豪華奢侈的生活，引起朝臣的反對與民眾的反感，最後又被迫離開慕尼黑。

華格納為使自己的歌劇有理想的演出場地，儘管自己負債累累、貧病交加，仍然到處奔走尋找。終於在路德維希二世的協助下，完成在拜魯特興建歌劇院的心願。拜魯特歌劇院在1876年開幕之際，上演的劇碼就是華格納花了二十三年寫成的連環歌劇：《尼貝龍根的指環》，在這一部鉅作中，華格納確立了所謂的「主導動機」的作曲手法，影響後世創作甚鉅。

1877年，他開始創作《帕西法尼》，不過，這部歌劇因病拖延至1882年才完成。華格納一生共寫了《羅恩格林》、《崔斯坦與伊索德》、《紐倫堡的名歌手》、《尼貝龍根的指環》等十一部歌劇，和九首序曲、一部交響曲、四部鋼琴奏鳴曲，以及大量合唱曲、藝術歌曲等，並寫了《藝術與革命》、《歌劇與戲劇》等幾部關於歌劇改革的著作，對德國歌劇的貢獻無人能及。

✒ 成就音樂志業的貴人

　　韋伯啟發了華格納幼年的音樂生涯，而青年時期的華格納也積極參與音樂圈的活動，結識了不少當代的音樂大師。其中樂壇大老李斯特，幫助他最多。1842年，華格納在音樂友人的聚會上結識了李斯特，李斯特對華格納所寫的《黎恩齊》讚賞有加，非常欣賞華格納的音樂才華。自此，為了提攜後進，他四處奔走，推廣華格納的作品，並協助其逃亡至蘇黎世避難。甚而最後連他的女兒柯西瑪也拋棄名指揮家丈夫畢羅，隨華格納私奔，還為他生了孩子！

巴伐利亞國王路德維希二世。

　　此外，史邦替尼、孟德爾頌和舒曼，也曾與華格納在音樂事業上共事。義大利作曲家史邦替尼以歌劇《爐神貞女》成名，1844年，在德勒斯登與華格納結識，城府比較深的華格納，因為別有所求，而與史邦替尼友好，並協助他完成《爐神貞女》的上演。而遺憾的是，華格納並沒有因為其音樂才華，而與孟德爾頌、舒曼深交。在與舒曼主筆的《新音樂雜誌》合作期間，向來以好辯出名的華格納，咄咄逼人的溝通方式，讓內向的舒曼吃不消。偏重總體效果及生動旋律技巧的孟德爾頌，也與華格納意見相左，華格納認為若不重視節奏與音樂分析，便稱不上真正的指揮藝術，他的觀點僅獲得李斯特的支持。

　　華格納一生中提供最多資金贊助的人，莫過於巴伐

亞國王路德維希二世了。據說他對華格納瘋狂著迷，除了豐厚的資金外，1867年，還為他完成多年來的夢想——建造拜魯特歌劇院。拜魯特歌劇院是一座為華格納量身訂製的歌劇院，從建築結構、舞台燈光設計、音響效果，都是根據華格納的想法興建而成，而且只上演華格納的作品。儘管民間對於路德維希二世的情感「性向」，有著撲朔迷離的猜測，但無可否認的是，他對華格納惜才愛才的表現，讓後世得以分享到華格納偉大的音樂成果。

✒ 鋌而走險的愛情

性格強硬多變的華格納，感情生活也如同他的戲劇一般多采多姿。 二十一歲在馬德堡任職那年，華格納結識了比他大四歲的女演員敏娜·普拉納。當時敏娜已離婚，並有一女，在華格納死纏爛打的追求下，兩人步向紅毯。

感情經驗豐富的敏娜與自負、揮霍的華格納，個性與教養程度懸殊；不論婚前或婚後，都常因意見不合而發生爭執。加上華格納舉債度日的作風，讓此段婚姻陷入危機。不過儘管如此，敏娜仍不斷典當自己的珠寶首飾，省下食物給華格納，緊守著這個婚姻。

流亡瑞士期間，華格納在一個慈善募款的場合中，結識了潔西·拉索夫人，他被潔西姣好的面容所吸引，兩人陷入熱戀並打算私奔，華格納還寫了一封要潔西丈夫退出的信，也同時告知敏娜離婚的消息。但此次出軌並未成功，在潔西丈夫的阻撓，與敏娜堅持不離婚的情況下，華格納最後黯然與潔西分手。1852年，在另一個私人的聚會裡，華格納結識了瑪蒂德與奧托·魏森東克夫婦。魏森東克夫婦幫華格納還債，並在自宅附近為他蓋了一間洋房。互動頻繁之際，華格納被瑪蒂德所吸引，經常含情脈脈地為她彈鋼琴， 兩人間的愛慕情愫，溢於言表，不久被魏森東克先生發現， 但他卻容忍其妻與華格納的行為，獨自面對朋友不義的痛苦。此段不為人知的精神戀愛，在敏娜發現華格納給瑪蒂德的情書後爆發，歷盡折磨的敏娜斷然與華格納分居，華格納也在輿論的壓力下，結束與瑪蒂德的戀愛。

華格納的風流韻事不斷，最精采的，莫過於與李斯特的女兒柯西瑪之間的緋聞。當時柯西瑪已與畢羅結婚，畢羅是華格納的學生，並在華格納的引薦下，擔任路德維希二世宮廷內的鋼琴師與樂團指揮。1857年，華格納深陷於對柯西瑪的迷戀時，曾坦言：「她具備能將我從不幸中拯救出來的力量，也唯有她才有資格成為我藝術活動中的支持者！」華格納認定柯西瑪是他「美好而理想的終生伴侶」。

儘管這段情史廣受輿論的批評，但柯西瑪與華格納有著勇敢抵抗責難的決心，共同捍衛這段不被大家及父親李斯特認同的婚外情。柯西瑪執著與付出的精神，漸漸鬆解了反對的壓力。柯西瑪取得父親的諒解，於敏娜過世之後，兩人於1870年正式結婚，而華格納也在多年飄蕩的情海中，以五十七歲的高齡，找到他情感停靠的港灣。柯西瑪支持華格納的事業與家庭不遺餘力，也為他生了一子二女，婚姻生活堪稱美滿。他們的孩子齊格菲後來還繼承父親的衣缽，在歌劇創作上努力表現，儘管成就不及父親的水準。

 ## 歌劇改革的堅定信念

從西方音樂史上看來，華格納可說是數世紀以來的一個集大成者，他也和貝多芬一樣，代表另一個時代音樂風格的開始。他將巴哈與貝多芬的音樂綜合成一個理想的整體，使歌劇的主體更明確。華格納相信，冥冥中有一股神祕的力量，讓他降入塵世，完成「神」的使命，而他所創造的音樂與論述，便是「聖經」。

一心想將「莎士比亞和貝多芬結合」的華格納，獨創出與「歌劇」有別的「樂劇」，強調樂劇是音樂與戲劇融合出的產物，揚棄詠嘆調和宣敘調等傳統的歌劇技法，取而代之的是一種綿延而優美的戲劇式「旋律」。早期華格納的作品，仍未脫離傳統歌劇的形式，直至《崔斯坦與伊索德》發表後，樂劇形式得以確立。這種獨立的藝術形式，稱為「主導動機」，即是用音樂來刻劃主角的心理

情感（如同我們的布袋戲裡，為主角量身訂做的主題曲，以說明主角的個性和主張，只要音樂一出現就知道主角的想法）。

　　華格納並不滿足於聲樂本位的歌劇，而採用白遼士和李斯特創立的標題音樂，此概念是從巴哈和貝多芬流傳下來，最複雜的器樂作曲技巧。華格納加入文學與哲理的各種新態度，撰寫其主張的新歌劇。他企圖將歌劇處理成為一種「綜合藝術」（如同現代的表演藝術概念）。親自撰寫情節、台詞，然後為其譜曲。扛下劇作家、詩人和音樂家的全部工作，呈現音樂文化的整體藝術。在音樂中，他又給予新的、自由的和聲與對位法，創作新的管絃樂法，使音樂的表現力大增。至於作曲上的新技巧，承襲白遼士、舒曼、蕭邦和李斯特之後，華格納又大膽地往前邁進，不啻為音樂史上創作的大轉機。

狄克為《漂泊的荷蘭人》所設計的海員服裝。

　　他第一部與眾不同的作品是《漂泊的荷蘭人》。這在音樂史上是革命之作，華格納的音樂理念與條頓式的管弦樂法，與大歌劇的旋律特性和傳統歌劇的分段結構針鋒相對。此劇將一切壓倒性的悲劇力量加諸在主角荷蘭人的身上。他因為遭受天譴，而必須永遠浪跡四海，尋找一個愛他至死不渝的女人。這個不祥的題材，刺激了華格納的想像力，使之發揮到白熱化的地步。《荷蘭人》第一幕的獨白是心理刻劃的傑作，音樂效果使他的幽靈船逼真活現，實在是一部歌劇史之中的奇作。

　　1845年《唐懷瑟》完成，華格納稱之為「浪漫主義大歌劇」。故事根據兩個傳奇寫成，一個是中世紀騎士唐懷瑟，厭倦了和女神維納斯的感情，而前往羅馬請求教皇原諒他享樂淫逸的生活的故事。另一個則是出自於騎士海因利希‧馮‧奧夫特丁根，在華特堡的歌唱比賽中，得到魔鬼暗助的事蹟。華格納將唐懷瑟與海因利希兩個角色融合為一，並且新創了伊莉莎白這個女性角色，來與維納斯對比──伊莉莎白代表精神之愛，維納斯代表肉慾之愛。

1848年的《羅恩格林》，則是華格納作品的一個轉捩點。此作跨出大歌劇的傳統，逐漸邁向《崔斯坦與伊索德》及《指環》系列之類型的樂劇。這些作品劇情綿延不斷，主角彼此對立，帶來一波波強大的高潮。華格納所創造的高潮都是耐人尋味的，善者得勝，卻不表示從此幸福，直到永遠。終幕的音樂在鮮明的序曲之中，就已經隱約出現了，實在是極盡浪漫主義之能事，而其中撼人情緒的力量在歌劇裡更是一大創新。

　　1859年的《崔斯坦與伊索德》描寫的是致命的吸引力。一對戀人因愛而遭橫禍，最後他們的愛獲得昇華。全劇只有六個主要的角色、第一幕末尾的短短合唱（男聲合唱），以及最起碼的布景而已。管弦樂團的規模也算正常，除了有個地方用到十二支法國號。但演出《崔斯坦》一劇挑戰之大，當時空前，至今罕睹。

　　華格納創新音樂語言，賦予管弦樂團更重要、條件更高的任務，兩個主唱所需具備的耐力、境界與音量也是空前的。《崔斯坦》的和聲以半音階為基礎，根本改變和聲與張力的處理方式。自從1865年，《崔斯坦》在慕尼黑首演以來，就在歌劇世界佔有的獨特地位，是指揮家、歌唱家、導演、歌劇院本事的試金石。

《崔斯坦與伊索德》劇中人物造型。

　　1867年《紐倫堡的名歌手》完成，此劇主角不是在全劇結尾成為名歌手的青年法蘭哥尼亞騎士史托辛，而是補鞋匠詩人薩克斯。薩克斯想娶年輕美麗的伊娃，自卑地想學史托辛那般自由橫決，卻也不能。這種所求不獲、酸甜交加的處境，賦予全劇一層特別的心理深度。全劇的音樂與《崔斯坦與伊索德》一樣，是華格納對自己本身的投射。他將自己化身為薩克

斯，一部分的感情則投射在史托辛身上。史托辛終生不順遂，但卻反而在一陣批評的興論中獲勝了。這正是華格納自己的寫照。直至今日，每年的七月在拜魯特歌劇院舉行的華格納音樂節，壓軸的劇碼即是《紐倫堡的名歌手》！

　　華格納畢生的扛鼎之作，首推1876年的《尼貝龍根的指環》，這是他耗費二十三年才完成的四部曲。藝術家投資於作品之鉅，及所造成的衝擊，著實是非常罕見的。《指環》是華格納時代下經濟、政治、社會現狀的寓言。十九世紀大歌劇，也至此達到最高點。其故事以爭奪尼貝龍根的指環為主軸，發展出錯綜複雜的情節。最先應驗詛咒的，便是獲得指環的法左特兄弟，先是兄弟殘殺，爾後哥哥法左特慘死，獲得指環的弟弟法夫納也被齊格菲所殺。經過一連串的鬥爭廝殺後，這個龐雜的故事最後毀滅性地結束了，尼貝龍根的指環再度回到了萊茵的少女手中。

卡洛斯菲德於1845年所繪的「齊格菲被哈根所弒」。

　　《指環》一劇是倒著寫的，《諸神的黃昏》先在1748年落筆（原題《齊格菲之死》），其次依序為《齊格菲》、《女武神》、《萊茵的黃金》。華格納稱此四作為「詩」，四部詩花去他四年的時間，而劇本於1853年出版時，音樂還全無蹤影。次年，華格納完成《萊茵的黃金》的總譜（他稱《萊》劇為「序詩」），然後依序譜完另外三作的音樂：《女武神》（1854-1856）、《齊格菲》（1856-1871）《諸神的黃昏》（1869-1874）。《齊格菲》一劇在1857年中斷，1869年續筆；其間十二年中，華格納還寫了《崔斯坦與伊索德》與《紐倫堡的名歌手》。

　　此劇綜合了各種藝術手段，不論就音樂、戲劇、文學的角度來看，皆具備了無可言喻的藝術價值。尤其在長達二十三年的創作過程中，絲毫不見華格納作品前後不統一的現象。其晚年圓熟的技法，始終貫徹德國文學中「愛即憂傷」的思

想；以巧妙的樂曲鋪陳，將愛情救贖的意識彰顯出來。

　　1876年的夏天，《指環》舉行了全套的首演，地點就在華格納特別為此興建的拜魯特歌劇院。浪漫主義歌劇的冠冕，圍繞在《指環》的光芒萬丈下，終至結尾《諸神的黃昏》而熱鬧落幕。儘管當時樂評褒貶不一，但英國的劇作家蕭伯納卻給予最高的榮譽和支持。

　　《指環》一劇在拜魯特首演後，華格納轉向創作《帕西法爾》，此作遠在1857年就有腳本草稿，1822年《帕西法爾》完成，華格納將《崔斯坦與伊索德》的半音階風格運用得更加精妙，主導動機的運用也比《指環》更有機渾融。此劇配樂的手法極為醇雅而透明，音樂線條綿長，是為

里克所繪的「帕西法爾」。

拜魯特歌劇院音響特質量身打造的。帕西法爾這個「至愚」的故事，充滿宗教寓意，但以戲劇方式表現，並沒有華格納以哲學立場談論宗教時的那種浮誇調調。

　　1882年，華格納完成最後一部作品《帕西法爾》之後，生命旅程也將屆盡頭。筋疲力竭的他，遠赴威尼斯休養身心。而那時，華格納在音樂史上的評價，已獲得了肯定和無上的名聲。

拜魯特歌劇院成就音樂舞台

1871年，晚年的華格納為了籌建一座合乎理想的、能充分發揮歌劇效果的大

劇院，到處奔波。當他風聞拜魯特的劇院有全德國最大的舞台時，便來到了這個小鎮。儘管後來發現這劇院不適合，他仍然覺得這城市很理想：位置居中，四周蔥鬱的森林與山丘環繞，觀光客可以遠離塵囂，鬆弛心情，投入戲劇和音樂的世界中。華格納把這一點視為欣賞其作品最重要的事。一開始，市政當局提供華格納一座城外的小山丘建蓋劇院，此外，他又從路德維希二世那裡，得到前巴伐利亞伯爵官邸作為住家。

1872年5月，立下奠基石之後，華格納起初試圖藉指揮音樂會來籌募建款，結果並不理想；他被迫以最簡單、最便宜的材料來建，所以他說，這只能視為一種「理想的草圖」，有待於日後再改建成宏偉的大建築物。拜魯特歌劇院最值得注意的地方是劇院的內部型式，結合了華格納的戲劇理念，和古典希臘圓形劇場的形式。這個理念之前曾在慕尼黑實驗過，但是沒有完成。這次他和建築師布魯克華德（O.Bruckwald）合作得很成功。觀眾席由三十三公尺寬的舞台，依一種傾斜度轉成扇形建成，樂隊席很深，但從觀眾席卻可以看得很清楚；華格納稱它為「神祕的洞穴」，「因為它的任務就是區隔真實與幻境，讓觀眾有種離舞台上發生的事件很遠，卻又能夠相當清晰地洞悉它們的感覺。這樣一來，舞台上的人物會以放大的幻象呈現出來」。樂隊席的設計則能將樂團的聲音傳送到舞台上，並且在未傳到觀眾席前與歌者的聲音互相融合。這些視覺上與音響上的特點，為拜魯特的表演帶來獨特的風味。

1876年8月13日起，拜魯特音樂節正式展開。《尼貝龍根的指環》分四天演出，當時的王公貴族，包括路德維希二世、德皇威廉一世，以及歐洲的藝術名流，都出席該場歷史盛會，可謂冠蓋雲集，盛況空前。《紐約時報》、《先鋒論壇報》、《倫敦音樂時代》等媒體都爭相報導這樁重要新聞。一時間，人人口中談的、筆下寫的，都與華格納有關。此後十年，歐洲掀起了一陣狂熱的「華格納旋風」。

1883年，華格納過世後，音樂節的運作就全落在他的後代子孫身上；目前，拜魯特音樂節持續保持著必演《帕西法爾》和《尼貝龍根的指環》等全本歌劇，

另外再加上一齣華格納其他作品的傳統。每一屆拜魯特音樂節的演出，都會受到全世界歌劇愛好者的注目。這個音樂節的一票難求是眾所周知的（通常得在三年以前就得預定），歌劇界的聲樂家和指揮家，更是以能踏上「拜魯特音樂節」舞台為榮。

✒ 指環下光輝的小巨人

1883年2月13日，華格納因狹心症逝於義大利威尼斯的自宅，享年七十歲。他一生以身為「自己的導演」為志，因此從歌劇事業的開始那天起，他便努力尋求適合自己所需的肖像畫家為其畫畫、雕塑。今日在德國境內的萊比錫，我們仍可以看到那座華格納所鍾愛的肖像，光芒不減。華格納去世時，其葬禮隆重得有如帝王般地在拜魯特舉行。許許多多華格納的樂迷沿街向他的靈柩告別，場面令人鼻酸，其妻柯西瑪因哀痛而昏厥，棺木在《諸神的黃昏》葬禮進行曲中，緩緩入土，從此華格納安眠於拜魯特孟安莊的花園裡。

吉思所繪，暗喻華格納是多產音樂家的漫畫。

自華格納之後，德國歌劇以壓倒性的姿態，對義大利歌劇形成一股威脅，華格納的追隨者曾仿效他的風格，如其子齊格菲的《畢凌愛狄》，皆試圖再創佳績，可惜很難超越華格納的成就。這位新音樂的創始者，儘管在世時反對與支持他的激辯常不絕於耳，但華格納的精神不死，尤其十九世紀七零年代以後的法國，更將他推為各種藝術中，至高無上的表率，印象派畫家及象徵派詩人均極力宣揚華格納精神。

華格納是劇場聖手、歌劇作曲家，也是知識分子，集實用主義與理想主義的矛盾於一身。他洞悉人類的多面複雜，對舞台與音響有永不失手的本能。從未有

音樂家像華格納那樣，除了留下音樂作品總計上萬頁的總譜與相關劇本、草稿以外，一生中還寫作了那麼多的文字——除了他的自傳與日記以外，闡述政治立場、社會理想、藝術理論的數百篇文章，被收錄成十六大冊、高達數千頁。此外上萬封的來往信件，許多也是洋洋灑灑數千字。我們可以想像，在他有生之年中，那顆大腦袋裡一定無時無刻不在運轉著、思考著各式各樣的問題，然後抒發在紙上。現在除了少數的學者以外，已經沒有人真正通盤涉獵這些文字了。華格納是浪漫主義音樂從高潮到衰落的代表性見證者，也是繼貝多芬、韋伯之後，德國歌劇音樂舞台上最偉大的人物。

華格納與他的時代

年代	生平事略	時代背景	藝術與文化
1813	5月22日生於萊比錫，剛滿六個月，父親便去世	萊比錫發生反法同盟國之戰，拿破崙戰敗	舒伯特：《第一號交響曲》 威爾第誕生
1814	母親改嫁蓋耶，舉家搬到德勒斯登	維也納會議	哥雅：「5月2日」
1831	進萊比錫大學就讀	愛爾蘭發生大暴動	莫內誕生
1833	在孚茲堡歌劇院擔任指揮	英國廢止奴隸制度	德國音樂家布拉姆斯誕生
1834	在1834年到1836年間，擔任馬德堡歌劇團的指揮	德國成立關稅同盟里昂和巴黎發生動亂	巴爾札克：《高老頭》

年代	生平事略	時代背景	藝術與文化
1836	在孔尼斯堡擔任歌劇團的指揮 與女伶敏娜‧普拉納結婚	拿破崙的侄子路易企圖推翻法國政府失敗，遭流放美國	謬塞：《世紀懺悔錄》 海涅：《論浪漫樂派》
1839	為逃債而到巴黎，生活十分潦倒	西班牙內戰結束	白遼士：《羅密歐與茱麗葉》
1842	重返德勒斯登	葡萄牙革命	孟德爾頌：《蘇格蘭交響曲》
1843	在皇家劇院擔任樂團指揮	維多利亞女王正式訪法 希臘頒布憲法	威爾第：《倫巴第人》
1849	因捲入德勒斯登的革命事件而到威瑪避風頭	德國通過憲法	杜斯妥也夫斯基被流放西伯利亞
1855	擔任倫敦「愛樂學會音樂會」的指揮	巴黎舉行世界萬國博覽會	托爾斯泰：《塞瓦斯托波爾故事》
1859	與敏娜的關係因瑪蒂德而惡化	蘇伊士運河開工	威爾第《假面舞會》在羅馬公演
1861	敏娜離開華格納 因特赦而獲准重返德國	義大利宣布統一 美國發生南北戰爭	德弗札克：《a小調弦樂五重奏》
1864	應巴伐利亞國王路德維希二世之邀到慕尼黑	紅十字會在日內瓦成立	德國作曲家理查‧史特勞斯誕生
1870	和柯西瑪正式結婚	普法戰爭爆發	魏爾蘭：《美好的歌》
1876	首屆拜魯特音樂節展開，舉行盛大的開幕演出	英國通過「教育法案」，使所有學齡兒童能接受初等教育	雷諾瓦：「磨坊煎餅的舞會」
1883	2月13日在威尼斯過世	德奧義三國同盟	莫泊桑：《個女人的一生》

威爾第
Giusppe Verdi

1813-1901

持法文出生證明的義大利音樂家

十九世紀的歐洲大陸充斥著戰亂及革命，各國的政治制度嬗遞，貴族以及世襲的權威持續遭到挑戰，在鄉野中的人才不斷地冒出頭來，而民族的自我認同和國家意識，也成了音樂傳遞者的一項重要使命。在都德的小說《最後一課》中，那個即將要上最後一堂法文課的小學生，感受到了一種政治轉移的無奈。而音樂史上，有一位義大利引以為傲的音樂家，因為將義大利音樂的榮耀再次復興，而被冠上了大師（Il Maestro）的稱號，他的出生證明書卻是用法文寫的。

1813年10月10日，在義大利北方帕馬省布塞托市附近的龍科萊村，朱塞佩·威爾第誕生了。這個小嬰孩後來成為偉大的義大利民族音樂家，他的出生證明確確實實是用法文書寫的，原因在於當時這個村落處於拿破崙的統治之下。不過，僅僅過了一星期，拿破崙的軍隊就在萊比錫被歐陸聯軍擊敗了，歐洲大陸頓時陷入十分混亂的局面：持續的戰亂之後，疾病和瘟疫又緊接而來，人禍天災接踵而至，民不聊生。就連還在襁褓中的小威爾第，也因為不安的政局，國籍身分朝夕變換，被捲入了大時代的波濤和身為小老百姓的無奈中。

 # 一個鄉下小孩的音樂夢

　　威爾第的父親卡爾洛和母親路易吉亞，以開設兼賣雜貨的小客棧為業。龍科萊村是個小地方，這裡的居民多數是農民，而威爾第家的雜貨店兼小旅館，也不過是一間小小的茅屋而已。在純樸環境下成長的威爾第，終其一生都保持著敦厚的農民性格。由於經商的父母親本身不具備深厚的音樂素養，因而在威爾第的音樂路途中，並沒有給予太多音樂能力上的教養和指導。然而，天才的音樂靈思終究是不會寂寞的，在威爾第小的時候，一位流浪的老提琴師來到了龍萊科村，這個旅程對這一老一少來說，就像是命運所安排的一樣，勢必走一遭。由於老師傅經常出入威爾第家中，小小威爾第又喜歡膩在他身邊聽他演奏，兩人成了忘年之交。久而久之，威爾第深藏的音樂天賦便顯露出來了，老提琴師驚異於他對音樂的悟性，便向威爾第的父親提出影響這個孩子一生的建議──讓他的兒子接受音樂教育。

　　而深受美妙樂音感召的小威爾第，也曾自己對父母親提出學習音樂的要求。這個決心出現在龍科萊村的一個宗教禮讚儀式之後。當時小威爾第在那個儀式中擔任神父的輔祭，因為聽教堂的管風琴曲聽得太過入神，而忘記了自己的職責。神父吩咐他倒水好幾次，他都罔若未聞，兀自沈醉在自己甜美的感受中，使得暴躁的神父憤而一腳把他踹下祭堂。雖然發生了這種事，小威爾第仍然不覺得丟臉，只是單純地覺得音樂很美妙，因此在回家之後，便請求父母支持他學音樂。

　　威爾第從小就在鄰近的教堂內學習宗教教義和讀書寫字。而在音樂技巧上的啟蒙，最初也是靠著在教堂內練習管風琴而完成的。他的第一個管風琴老師叫皮耶妥·拜斯托洛齊。威爾第十歲之後，便常常有機會代理他的老師，為教堂禮拜儀式演奏管風琴。

　　習得演奏技巧之後，小威爾第進而向教堂的另一位管風琴師，費迪南多·普洛維吉拜師學藝，練習譜曲的技巧，進入創作的領域。那個時候，龍科萊村有一位富翁安東尼奧·巴拉齊十分賞識威爾第，巴拉齊是當地愛樂會的主席，日後也

福爾米斯所繪的，威爾第在龍科萊出生的房子。

成了威爾第的岳父。當時，巴拉齊常常在自己的宅邸舉辦音樂會，而威爾第除了常常應邀演奏、指導小孩子們學習音樂外，也寫了相當多的音樂作品。不過威爾第晚年企圖隱瞞年輕時代的作品，因此他年少時代的作品，流傳下來的數量相當少。

✒ 與米蘭的初次邂逅

　　威爾第十八歲的時候，巴拉齊很快就發現這個年輕人如果繼續待在這鄉下地方，只會浪費才能。於是他開始為威爾第籌措旅費，準備協助他完成音樂的夢想。事實上，當時巴拉齊的大女兒瑪格麗塔是威爾第的鋼琴學生，而這對年輕的師生之間，也很自然地產生了愛情。很喜歡威爾第的巴拉齊，為這個未來的女婿做了一個安排，就是將他送到米蘭進修，以學習更高深的音樂技巧。

但是事情並不如想像中順利，當滿懷期待的威爾第到了米蘭音樂學院門前，音樂學院的大門卻「砰！」一聲，無情地在他面前關上，該校竟然以「年齡太大」作為理由，拒絕了威爾第的入學申請！此事對威爾第的打擊很大。也因此，威爾第晚年功成名就時，這所音樂學院想沾沾他的光，打算用「威爾第」這個字作為新學院的名稱，威爾第以：「年輕時你們不要我，年老時也別想收買我！」悍然拒絕了。

威爾第的岳父，安東尼奧·巴拉齊的肖像。

　　威爾第在米蘭音樂學院外不得其門而入，只得另外找尋私人教師指導，最後在那不勒斯派的歌劇作曲家溫琴佐·拉維尼亞那兒，潛心研究演奏和作曲技巧，為期三年。當時拉維尼亞在米蘭最著名的史卡拉歌劇院任職，而日後史卡拉劇場也在威爾第的人生中扮演著重要的地位，這所劇院是威爾第的音樂深入大眾的重要出發點。威爾第曾經回憶這段在拉維尼亞門下學習的時光：「演奏技巧的訓練總是卡農和賦格，每天每天持續大量不斷的練習。」此外，那時的威爾第也常有機會觀賞當地業餘愛樂樂團的演奏。有一次，樂團指揮剛好缺席，躍躍欲試的威爾第自告奮勇上台指揮，而這次成功的演出，就此打開了他在米蘭的知名度。

　　威爾第在米蘭開始有機會更上層樓時，恰逢音樂啟蒙老師普洛維吉過世，故鄉附近的布塞托地方教堂想要召回這個優秀青年繼承普洛維吉管風琴樂師位置。其實當時還有不少大城市，如孟札的教會，也爭相聘請威爾第，並且開出比布塞托高出許多的薪資。而且在布塞托地方，關於教堂管風琴師位置的爭奪十分炙熱，民間團體以巴拉齊為首，推派威爾第繼任，但教會方面則不以為然，私底下提出另一個候選人。經過一陣爭執後，民間派的巴拉齊佔上風，因此威爾第離開米蘭，返回故鄉。不過，日後威爾第回想起此事十分不滿，因為布塞托地方的人們當時都以「受恩必須回報」來牽制威爾第的行動，表示威爾第如果不從，就是忘恩負義之徒云云。然而，不願受牽制的威爾第，為什麼甘心捨棄其餘地方優渥

的條件，重返家鄉呢？從威爾第一回家鄉就迎娶巴拉齊長女的情形來看，或許岳父大人的命令，才是改變他想法的關鍵。

威爾第在布塞托這三年，不但擔任城市的樂長，而且一回故鄉就馬上迎娶瑪格麗塔。三年之中的，第一年，他有了妻子和房子，緊接著第二年生下兒子，第三年第二胎也跟著呱呱墜地。雖然生活看起來悠閒美滿，但威爾第總是如此形容：「我無所事事度過了我最好的青年時期。」當時，威爾第曾嘗試推出一部自創的歌劇，作為踏入歌劇界的處女航，然而演出結果並不轟動，因此威爾第認為要突破目前狀態，還是必須前往米蘭才行。得到岳父巴拉齊的經濟支援後，威爾第便帶著嬌妻和幼兒，一同前往米蘭生活。當時的威爾第已經二十六歲了，他在故鄉這三年，的確沒有太驚人的演出，如他所言，算是「浪費」了這段時間。

 ## 瞬間逆轉的人生

威爾第滿懷抱負和憧憬，歡欣地帶著妻兒出發前往米蘭，準備展開新生活。然而，悲劇已悄悄在旁伺機守候。才剛到米蘭不久，威爾第的兩個孩子就相繼不幸夭折了，這兩個脆弱的小生命，都只活了一、兩歲而已。命運的殘酷還不止於此，幾個月後，傷心欲絕的妻子瑪格麗塔也跟著去世了。一連串的悲劇接連發生，人生突遭巨變的威爾第無心工作，只得向史卡拉劇院請辭，但愛才的劇院挽留了這位具有天賦的音樂家，只願意准假數個月。

在極度悲慟之中，威爾第卻必須依合約寫出一齣喜歌劇，正承受著命運無情打擊的他，得親眼看著自己筆下的喜樂人生被搬上舞台演出。屋漏偏逢連夜雨，在痛失妻兒之際，曾經肯定過威爾第的米蘭觀眾也離他而去，這齣喜歌劇《一日國王》得到很低的評價，甚至首演後就無戲約可演，當真符合「一日」兩字。一陣又一陣的打擊接踵而至，對於未來，當時的威爾第心中茫然不已。

命運總算為這位頃刻間一無所有的音樂天才，留下了一線生機，也令精采的

音樂有了流洩的出口。《一日國王》慘敗不久之後，史卡拉劇院的戲劇經紀人巴托羅密歐‧梅列里開始與威爾第接觸，梅列里不愧為威爾第生命中的貴人，他簡直是用半強迫的手段，讓威爾第繼續音樂生涯。當時，梅列里將索列拉的劇本交給了威爾第，希望威爾第為這個劇碼譜曲。梅列里的眼光果然神準，1842年3月9日，這齣歌劇《納布果多諾索》（後世皆簡稱《納布果》），在史卡拉首演，得到了空前迴響，如果要使用數據來說明這齣戲是多麼成功，就是在當年夏季的短短三個月之內，演出就高達五十七場！因此威爾第自稱：「我的藝術生涯可說是從這裡開始的。」

《納布果》的內容是一個敘述巴比倫時代。受壓迫猶太人展開復興運動的故事。這歌劇在局勢混亂的當代得到共鳴，可說是說出了義大利人民心中的渴望。當時的貴族因為懼怕群眾運動，所以只以歌劇院作為唯一的聚會場所，一般民眾較少前往。然而若有歌劇以煽情的手法演出，內容又是關於政治、被壓迫等題材的，就很容易煽動民眾，吸引一般人前來觀賞。《納布果》的成功可能由此而來。

《納布果》大獲成功，原本人生跌落谷底的威爾第在一夕之間成名了，也因此打進了米蘭的上流上會。在工作上， 梅列里繼續重用威爾第，而威爾第選取了一個能煽動義大利人愛國情緒的題材作為下一齣歌劇的主題，劇本同樣是和索列拉合作。《倫巴底人》劇中的政治意識形態相當明顯，結果也如預期般，造成義大利人的共鳴。但是，此時政府當局卻開始注意到威爾第的劇作，並且展開了一些書報檢查等等政治思想控制的手段。威爾第將這部歌劇獻給帕爾瑪公侯，這是為了回報當初公侯在威爾第首次前往米蘭時，給予威爾第一筆獎學金，讓他能夠順利求學。這部劇作並不像《納布果》般風靡，樂評們認為這是因為劇作安排和音樂方面稍稍有所不足所致。但不論如何，年方三十的威爾第，展開了他歌劇之神的生涯。

以兩部政治性題材歌劇一炮而紅的威爾第，愛國意識向來強烈， 對於階級革命、自由的追求以及義大利的革命活動，也始終給予精神上的支持。1848年3

月，米蘭、威尼斯等地展開革命，威爾第雀躍不已，從巴黎收拾行囊準備奔回米蘭。他寫信給他的朋友皮亞韋說：「幾個月後，義大利將統一成一個自由的共和國，你這時候居然還跟我談音樂！對於現在的義大利人來說，只有一種音樂是最可愛的，那就是大砲的音樂！」

 ## 不斷推陳出新的歌劇創作

初期的幾部歌劇，威爾第都強調民族主義的思想。而在《倫巴底人》演出之後，威爾第碰到了業餘的劇作家法蘭契斯卡‧瑪利亞‧皮亞韋（Francesco Maria Piave），他們在1844年合作了《埃爾納尼》之後，皮亞韋就成為威爾第接下來歌劇的主要劇作者。

從1844年到1850年這幾年間，威爾第嘗試過相當多的寫作方式，而對於人物的深入刻劃，向來是他歌劇最重要的特色。總是有一些劇評家對於威爾第的作風保持嘲諷的態度，說他所作的歌劇既俚俗又老套，一點也不具備詩的美學，但是，這種批評的聲音，不過是推崇學院派的歌劇評論家的意見而已。在威爾第的歌劇中，「台詞」是一個重要的部分，他曾說：「台詞是塑造情節，並使之突顯的東西。」威爾第對於劇本下達「簡潔而卓越」的要求，利用台詞和單純的劇情將戲劇背景刻劃得十分清楚，舞台佈置也講求簡單。如此一來，歌劇的音樂性就會成為唯一的、專門的表演焦點。威爾第認為，如果能利用音樂將劇情和人物刻劃得清清楚楚，觀眾就能更容易理解劇中的奧祕。

威爾第也曾經嘗試過將莎士比亞的作品《馬克白》改編成歌劇。他的老搭檔——劇作家皮亞韋在這部歌劇的寫作中飽嘗折磨。1847年《馬克白》首演，落幕後觀眾雖然報以熱情的掌聲，但事實上大部分的人仍然似懂非懂。這齣藝術性極度強烈的歌劇，其實是威爾第對於歌劇創作的一項實驗，也成功的為觀眾帶來耳目一新的感受，幾年後，這齣戲被搬到巴黎的舞台上演出，得到了同樣熱烈的迴響。

追求突破的威爾第，一直不斷嘗試在歌劇形式上創新。除了音樂效果外，威爾第也試過很多新的舞台肢體效果，另外又在舞台佈景的視覺效果上苦心琢磨。在《馬克白》中，他也曾經別出新裁的起用男中音作為主角，甚至還希望首席女高音的聲音「帶有魔鬼的嘶吼」。當他一這樣做，那些貶抑他的樂評家又有話說了，他們批評威爾第「不喜歡美聲表演」。不過，這些特點卻恰恰符合了歌劇《馬克白》的戲劇效果需求呢！

　　《馬克白》之後，威爾第的劇作就不再那麼具有新意。在1849年發表《萊尼亞諾之戰》後，威爾第回到家鄉布塞托置產。家鄉的人想要和這個知名人士攀關係，但威爾第大門深鎖，只和前岳父家人等朋友來往。當時的大環境，正處於義大利革命被壓制的時候，對革命抱著熱忱的威爾第漸漸感到意興闌珊，也因此，他的音樂不再描寫愛國主義、被壓迫民族的吶喊，以及軍隊的前進，而轉向內省，開始探索個人的內心世界。而這個內心世界不是全然正面的，而是充滿著複雜、矛盾和衝突的心理。

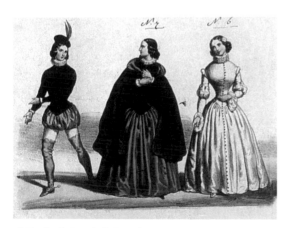

《弄臣》中女主角的各種造型。此圖現藏於史卡拉劇院博物館。

三大壓軸之作

　　這個階段完成的，是威爾第一生的壓軸之作：人稱「大眾三連劇」的《弄臣》（1851年）、《遊唱詩人》（1853年）、《茶花女》（1853年）。

　　《弄臣》首演於1851年3月11日，威尼斯的鳳凰戲院。這齣戲改編自雨果所著的《逸樂之王》，不過，這本原著在奧地利的書報審查下並未通過，因為奧地利人認為雨

果的作品有煽動自由主義之嫌。劇作家皮亞韋將時代背景改成義大利，並且將故事中的人物都改成義大利人。《弄臣》的主角唱男中音位置，在戲劇中是一個駝背、醜陋的人物，而他的身分「弄臣」，意指專門取悅皇親貴族的小丑。

　　《弄臣》的劇情十分灰暗，身為弄臣的男子因為女兒遭公爵玷污，而企圖報復，高薪聘請刺客要暗殺公爵，但是最後得到的屍體，竟然是自己女兒的。尤其是最後一幕扮演公爵的男高音高唱〈善變的女人〉，和弄臣以為計畫得逞的心情，產生強烈對比，讓觀眾留下深刻的印象。當初這齣戲的劇名原本叫作「詛咒」，但被書報審查制度打了回票，因而取了「弄臣」這個名字。不過「弄臣」這個劇名，確實也反映著當時的時代背景、皇室的糜爛，以及政治的醜陋。有評論家說《弄臣》和雨果的原著相得益彰：「雨果的原著反應出王室間的醜陋罪行，而《弄臣》中的角色及寫實度突顯了這些。我們的時代真是個奇怪、讓人流淚的時代。」威爾第自己對於《弄臣》的評價相當高，認為：「本劇的戲劇效果是我所有歌劇劇本中最好的一個。」而與威爾第齊名的羅西尼也讚嘆道：「從這部歌劇中，我看到了威爾第的天才。」

　　他的第二部名作《遊唱詩人》於1853年1月19日在羅馬首演，同樣造成轟動。這部歌劇的劇作家為薩瓦列特‧卡瑪列諾，題材改編自安東尼奧‧加西亞‧古鐵雷茲的原著《遊唱詩人》。最初威爾第認為內容不夠創新，希望卡瑪列諾改進，然而卡瑪列諾卻在1852年遽逝了，於是威爾第只好請來另一個劇作家修改未完成之處，結果大致上仍遵照卡瑪列諾原先的腳本。《遊唱詩人》是一個吉普賽遊唱詩人和地方女官、伯爵間的三角愛情故事，同時也是一個被宿命所詛咒的故事，把吉普賽人形容成神祕、愛好詛咒者。在故事的結局，男高音被處死的一刻，老吉普賽人對伯爵說出了：「那是你弟弟。」可說是極盡衝突之能事。一些樂評家對於劇中的音樂表現頗有微辭，認為威爾第總是寫出一些很多歌者唱不出來的片段，並且故意不採用美聲唱法，使得劇中充斥著暴力、陰森森的感覺。不過，也有評論者認為這是成功之作：「宛如天籟！」

　　最受世人青睞的《茶花女》再度由皮亞韋出馬，改編自小仲馬的原著小說

《茶花女》。劇中的女主角茶花女，是影射巴黎當紅的青樓女子瑪麗‧杜普列西。這個巴黎青樓的風雲人物，讓包括李斯特等眾多名人，都拜倒在她的石榴裙下，可惜紅顏薄命，二十三歲就去世了。這位女子在小說中之所以被叫作茶花女，是因為她總在鬢角插上一朵白色山茶花，一個月只有五天，當花色轉成紅色的時候才不戴。後來她拋棄了巴黎歡場紙醉金迷的生活，跑到鄉下和一個小夥子隱居。青年的父親對她施以威脅，說她會為男方家中帶來不幸，因此茶花女不告而別。而當青年知道事情的原委後，悲痛欲絕地趕在她染上肺結核去世之前，前往見她最後一面。

《遊唱詩人》樂譜的封面。

這樣的悲劇故事，和威爾第第一任妻子的早逝有雷同之處。而原本完美的這齣傑作，在首演之前，又因為政治勢力從中作梗，以及卡司安排不當，而產生了缺陷。因為受到政府當局壓制，劇院不得已只好將戲服改成路易十四時代的服飾，和劇中背景——十九世紀初期法國景象格格不入，而歌者的挑選也和威爾第所希望的出入很大，加上威尼斯劇團的水準不佳，1853年在威尼斯劇院的首演雖然反應不惡，不過那卻是因為觀眾尊重威爾第的名聲。其實威爾第事先就對首演不抱有希望，後來也對外以嘲諷性的言語說：「《茶花女》敗得很慘，這到底是我的錯？還是那些演出者的錯？留待時間證明吧！」時間果然證明了一切，在一年後，《茶花女》在威尼斯另一個劇場重新上演，相當成功，完美地登上偉大歌劇之列。

《茶花女》女主角的造型設計。

作為威爾第代表作的這三齣歌劇，主題都涵蓋著憂鬱、恐怖、絕望與死亡。威爾第曾經形容《遊唱詩人》道：「人們說這齣歌劇太過悽慘，尤其裡面還有

許多死亡事件。然而，死亡終究是生活裡普遍存在的事實，不然還有什麼呢？」

和威爾第同時代的華格納，一直是世人拿來與他相比的對象。一般人認為華格納較具有幻想風格，熱衷於革新配器法，是德國音樂精神的代表人物。而威爾第則繼承了義大利的傳統，經常創作富於感情、純聲樂的作品。

事實上，威爾第的歌劇風格十分特殊，他反對器樂法和美聲演出，而以男中音當作全劇的焦點。在威爾第式歌劇中，男、女高音通常被描述成悲劇的受害者，而男中音就是加害者、悲劇製造者。但是他的男中音混合著多樣的情緒：混亂、衝突、痛苦，也是多情的英雄。威爾第有效利用這樣的角色在劇場上發揮，使十九世紀中葉的義大利歌劇產生新的風貌。

慘遭命運捉弄的愛情和婚姻

威爾第在布塞托時期，就和瑪格麗塔‧巴拉齊墜入愛河，後來到米蘭求學三年，一回家鄉，就和瑪格麗塔完婚。而她的父親安東尼奧‧巴拉齊，在威爾第的一生中扮演著相當重要的角色。

威爾第的第一段婚姻十分的悲慘，雖然有過幸福的日子，就是他說「無所事事度過我的青年時期」的布塞托三年。他在這三年娶妻、生子，愜意極了。但是當他決心前往米蘭挑戰自己的極限後，命運卻開了他一個玩笑。剛到米蘭不久，從故鄉帶來的盤纏花費殆盡，威爾第一家的生活變得十分拮据，需要瑪格麗塔典當首飾，才能勉強支撐財務。更悲哀的是，從布塞托出發來到米蘭尋夢的這四個人，一年之內只剩下威爾第了然一身。三個至親的相繼去世，使威爾第完全跌入深淵之中，他呼喊著：「我孤獨了！啊！我完全孤獨了！在兩個月之內，三位最親愛的人，永遠離開了我，我的親人，一個也沒有了……」抱著如此心情的威爾第寫出來的第一部喜歌劇《一日國王》，正有如嘲笑威爾第的遭遇一般，遭到了空前的挫敗。此後的威爾第，對於喜歌劇敬謝不敏，直到晚年才又寫出了《法斯

塔夫》這部喜歌劇。

推出《納布果》、《倫巴底人》等作品獲得好評以後，威爾第才再次嘗到了功成名就的滋味。此時，人們對威爾第的讚賞也不斷傳到知名女高音朱塞畢娜‧史特雷波妮耳裡。史特雷波妮剛好是《納布果》劇中的女主角，近水樓台的兩人很自然的產生了愛情。史特雷波妮雖然是著名的女高音，但是《納布果》的演出，已經是她演藝生涯的黃昏了。儘管如此，兩人還是在培養出深厚感情。1847年，威爾第前往巴黎，本來只打算停留幾個星期，但最後待了兩年，原因當然與史特雷波妮有關。

後來，威爾第因為歐洲瘟疫蔓延的緣故而離開巴黎，回到故鄉布塞托，而史特雷波妮則定居翡冷翠。分離時史特雷波妮寫信對威爾第說：「再見！吾愛！我多麼希望能夠飛到你身邊！」之後不久，威爾第接史特雷波妮來到保守的布塞托，但卻引來鄉人的非議，因為威爾第帶了一個女人，而不是妻子回來定居。連本來相當支持他的前岳夫巴拉齊，也曾經把威爾第訓了一頓，而威爾第也不甘示弱，威脅他說如果再這樣惡言相對的話，他寧可搬出布塞托。

事實上，威爾第這幾年的心靈依托——義大利革命運動，隨著馬志尼的流亡而陷入低潮，因此史特雷波妮的出現，剛好為失望的威爾第帶來慰藉。好事多磨，一直到了1859年8月22日，兩人才在義大利的薩伏伊正式結婚。

✒ 貴人多多的生命歷程

在威爾第的生命中不斷出現的貴人，可說是命運賜給際遇坎坷的他最仁慈的贈禮。除了不斷激勵他的史卡拉劇院經理梅列里之外，巴拉齊對於他的音樂生涯同樣功不可沒。威爾第一直視老丈人安東尼奧‧巴拉齊為父，即使他的女兒只陪伴威爾第走過三年的時光，而這美好的三年，甚至是威爾第不願意再回想的日子。《馬克白》演出成功後，威爾第立刻寫信感謝這位老丈人，並將這部歌劇獻

給巴拉齊。在巴拉齊彌留之際，威爾第夫婦隨侍在側。巴拉齊吃力地望著房間一角的鋼琴，威爾第會意，立即演奏了在《納布果》中，被集中俘虜的猶太人大合唱：「飛吧，思念！乘著金色的翅膀！」老丈人舉起一隻手，說著：「喔！我的威爾第！」然後溘然長逝。威爾第日後說到：「我虧欠他（巴拉齊）的實在太多太多了！」

在米蘭生活的期間，威爾第亦結交了不少好友。《納布果》、《倫巴底人》演出成功後，他開始出入義大利的上流社會。他將第一部成功的歌劇獻給了奧地利阿德蕾德女大公，這位賞識他的女大公，最後下嫁維多里歐·伊曼紐，就是之後統一義大利的國王。而這段期間，威爾第和安德烈·馬菲伊騎士及其夫人克拉拉的關係維持最久，這對夫妻在1846年離婚，威爾第是他們的見證人。不過三人之間一直保持著濃厚的友誼，安德烈曾為威爾第的一齣歌劇《強盜》編寫劇本，威爾第也曾為安德烈的詩譜曲發表。而克拉拉則一直是威爾第傾訴心事的對象，在彼此往來的書信中，不時看到威爾第敘述著他的困境和心裡掙扎。

描繪威爾第在國會宣誓就職的畫作。

另外，朱瑟琵納·阿瑟亞尼這位女士，也對威爾第的崛起有所助益。當時，三位義大利傑出的作曲家——貝里尼、董尼采第和威爾第，總是在她所經營的沙龍中出入，而她也引薦這三人結識、切磋學習。後人常將她與威爾第的第二任妻子史特雷波妮混為一談，但事實上，歷史中很難找到這位女士與威爾第之間存在一段羅曼史的證據。

 ## 議員威爾第

　　威爾第一直是義大利革命運動的擁護者，這一點不僅表現在他的音樂創作上，實際上他也經常和革命人士接觸，並且提供經濟支援。1859年，奧地利向皮德蒙公國發動戰爭，皮德蒙公國請求法國援助，援兵是到了，但法軍卻沒有決戰的企圖心。當時的伊曼紐大公（後來的義大利國王）率軍擊潰奧軍，將皮德蒙公國和他的聲勢推向高峰。而在此時，威爾第所在的帕馬公國舉辦了公民投票，決定併入皮德蒙公國。威爾第被布塞托鎮推選為國民大會代表，前往杜林謁見伊曼紐國王，並且結識了義大利首相加富爾。當時在西西里島，帶領紅衫軍的加里波底也打算臣服皮德蒙王國，威爾第對加里波底的勇氣讚不絕口，他說：「他們才稱得上是作曲家！多麼了不起的歌劇！多麼精采的結局！他們用槍砲聲創作！」而加里波底最後在大局底定後，辭退任何酬賞，隻身帶著一袋玉米隱居到小島的事蹟，讓史特雷波妮也誇讚他為：「開天闢地以來，最廉潔、偉大的英雄！」

　　威爾第在加富爾首相的保薦之下參選國會議員，但他本身對於這個職位並不是很在意，曾說：「國會議員只有四百四十九人，而非四百五十人，因為民意代表威爾第其實並不存在。」他在議會中總是以加富爾的意見為意見。加富爾去世時，威爾第在布塞托幫他辦了一場追悼會，並且「哭得像孩子一樣傷心」。這個國會議員職務一直當到1865年，但當1861年加富爾去世後，威爾第就甚少出席國會議場。

飛吧！思念！乘著金色的翅膀！

　　威爾第晚年的創作不懈，尤其是六十歲以後的創作更令人驚豔。《阿伊達》在他五十八歲時首演，而《奧特羅》首演時，他已七十五歲。他生命中第二部喜歌劇《法斯塔夫》則在他八十歲時首演。另外，還有《四首宗教歌曲》、《安魂彌撒曲》完成於六十歲時。不過，當《四首宗教樂曲》在巴黎演出時，威爾第已

經是一個八十五歲的老人了。與他結褵三十八年的史特雷波妮在他八十四歲時去世，在這之後威爾第便感覺到大去之期不遠矣。

1900年冬天，威爾第前往米蘭和包益多等人共度耶誕節假期。隔年1月27日，他便與世長辭了。威爾第纏綿病榻的時候，來自義大利各方的慰問不曾間斷，上至國王下至市井小民，都對於這個偉大的義大利音樂家投以關懷，去世時隨侍在他病床旁的是包益多，一個傑出的劇作家，他與晚年的威爾第一起創作，兩人合作十分愉快。

於米蘭舉行的威爾第葬禮十分盛大，送葬行列長達二十萬人，群眾高聲唱著《納布果》中的「飛吧！思念！乘著金色的翅膀！」大合唱。而這首合唱曲也是威爾第送給老丈人巴拉齊的最後禮物。

在完成三大名作後，威爾第「歌劇之神」的地位已然確立。更重要的是，直到現今，威爾第許多歌劇中的詠歎調還是傳唱不已，如《茶花女》中的〈飲酒歌〉，《弄臣》裡面的〈善變的女人〉等等，都是男高音展現實力的好音樂。如今他不僅再是義大利的，而是全世界懷念不已的歌劇之神。

威爾第與他的時代

年代	生平事略	時代背景	藝術與文化
1813	10月10日在義大利帕馬省布塞托市龍科萊村出生	萊比錫之役，拿破崙戰敗	德國作曲家華格納誕生
1832	申請入米蘭音樂學院被拒隨史卡拉劇院作曲家拉維尼亞學習作曲	俄國廢除波蘭憲法英國通過議會改革法案	蔡爾特去世歌德去世

年代	生平事略	時代背景	藝術與文化
1836	與瑪格麗塔‧巴拉齊結婚	拿破崙之侄路易‧拿破崙企圖推翻法國政府，後失敗被流放美國	繆塞：《世紀懺悔錄》 海涅：《論浪漫樂派》
1839	遷居米蘭 在史卡拉劇院的第一部歌劇《奧貝托》上演	西班牙內戰結束	俄國作曲家穆索斯基誕生 白遼士：《羅密歐與茱麗葉》
1840	妻子瑪格麗塔過世	中英鴉片戰爭爆發	俄國作曲家柴可夫斯基誕生
1847	實驗藝術歌劇《馬克白》在佛羅倫斯首演	利比亞宣布獨立	夏綠蒂‧白朗特：《咆哮山莊》 孟德爾頌逝世
1859	正式與史特雷波妮在米蘭結婚	義大利獨立戰爭 蘇伊士運河開工	古諾：《浮士德》 狄更斯：《雙城記》
1860	義大利統一，當選第一屆國會議員	加里波底率「千人紅衫軍」遠征西西里亞和卡拉布里亞	馬奈：「苦艾酒徒」
1865	辭去國會議員職務	美國南北戰爭結束	西貝流士誕生
1867	父親及岳父相繼去世	美國向俄國購買阿拉斯加	古諾：《羅密歐與茱麗葉》
1871	婉拒拿坡里音樂院長一職	普法簽訂法蘭克福條約	路易士‧卡羅爾：《愛麗絲夢遊仙境》
1887	成為波昂貝多芬劇院音樂學會榮譽會員	俾斯麥向國會發表鐵血政策演說	梵谷著手「向日葵」組畫 德布西：《春》
1897	第二任妻子史特雷波妮去世	土耳其和希臘爆發克里特島爭奪戰	克林姆創立維也納分離主義畫派
1901	1月27日在米蘭逝世，舉國哀悼，史卡拉劇院停演一個月	美國總統麥金利遇刺 維多利亞女王逝世	契訶夫：《三姊妹》

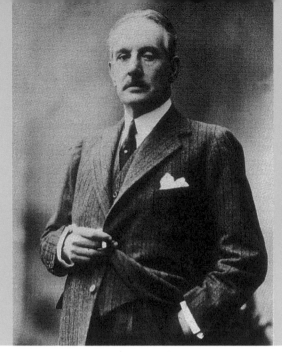

普契尼
Giacomo Puccini

1841-1904

　　他是義大利一個五代音樂世家的孩子，小時候並沒有顯露出特殊的音樂天分，反而相當頑皮，一天到晚四處遊蕩及惡作劇，在玩伴中也是惹事生非的首腦人物，上課時總是漫不經心，活潑好動又任性而為。對這樣的小搗蛋，他的老師曾經說：「他來上學只是為了要把褲子磨平而已。」幼年時期，這小鬼在音樂上的表現也很普通，不被長輩理解，甚至還被另外一位老師說：「音樂世家已經在這一代結束了！」這個看似平凡的孩子，日後卻被公認為是繼威爾第之後，最偉大的義大利歌劇作曲家，他叫作普契尼。

✒ 慈母的關愛

　　如此高度的反差，證明了良駒與伯樂的重要關係，慧眼識英雄的幕後功臣，正是普契尼的媽媽。普契尼於1858年12月22日出生於義大利盧卡（Lucca），他的全名非常長——賈科莫‧安東尼奧‧多明尼柯‧米歇爾二世‧馬利亞‧普契尼（Giacomo Antonio Domenico Michele Secondo Maria Puccini），是普契

尼家族的第五代。這個家族從高曾祖父起，連續好幾代都是有名的音樂家，擔任教堂的風琴師和唱詩班領班；父親不但是當地教堂風琴師，更從事作曲及教學工作，在地方上算是位活躍名士，不過他在普契尼五歲時便因病不幸過世了。普契尼的媽媽阿碧娜·馬吉（Albina Magi）是一位善於持家、克服環境的堅強女性，當丈夫離開時，她正懷著第八個孩子，僅靠著市政府提供的微薄撫卹金來養活子女。

小普契尼因為有媽媽的關愛，幸運地，並未因為爸爸的早逝而放棄了與音樂接觸的機會。媽媽希望他將來能夠繼承父業，雖然老師並不認為普契尼是個有音樂天分的學生，但是普契尼的母親並沒有失望，繼續找了丈夫的另一個學生卡洛·安傑羅尼（Carlo Angeloni）來擔任普契尼的老師，從基礎的音樂知識開始學起。事實證明，普契尼的母親看出了兒子的潛能。

跟隨安傑羅尼之後，普契尼的學習順利了許多，十歲時，普契尼加入聖米歐爾教堂唱詩班，開始認識風琴的鍵盤，從那時起，他的音樂潛能便逐漸發揮出來，音樂的種子也開始萌芽。到了十四歲，普契尼已能即興演奏，並為教堂的讚美詩伴奏。在一次風琴演奏比賽中，普契尼贏得了冠軍，於是他在十六歲時升任為教堂風琴師，從這份工作獲得了少許的收入。不過有時為了增加收入，他也會到旅棧兼差彈奏鋼琴。

✒ 作曲興趣之啟蒙

1874年，普契尼進入盧卡的帕奇尼音樂學校，十六歲的他，曾教一名來自波爾卡里的外鄉人彈鋼琴，並為他作了一首風琴曲，這使普契尼賺得了相當的酬勞，同時引發作曲的興趣。這個時期，小普契尼感到最為得意的作品是在1876年8月間，為慶祝盧卡市「宗教藝術珍寶」展覽而作的一首交響曲《美麗的義大利之子》，這也是普契尼在帕奇尼音樂學校作曲班的結業作品，但是隔年他用這首曲子參加聖歌的作曲比賽，卻被評審委員認為他仍應該再學習。

儘管在這次自比賽中遭受挫敗，普契尼並不灰心，到了1878年7月，盧卡市為慶典舉行了隆重的彌撒儀式，演奏了普契尼譜寫的四聲部《經文歌》和四聲部《信經》。普契尼這兩首作品，對於教堂莊嚴風格所使用的對位法，以及管弦樂的處理已趨於成熟，終於獲得了好評。他的叔祖父尼古拉·切魯在地方報紙上，公開稱讚他的創作才華，後來也對普契尼赴米蘭求學一事，提供了相當的幫助。

🖋 阿伊達歌劇的召喚

1876年，普契尼步行了十三哩路程，到比薩市觀賞威爾第的歌劇《阿伊達》，這齣歌劇對他造成極大的震撼，他深受歌劇中那迷人的世界所吸引，並強烈意識到自己內心的召喚，他決定不再只是步著父親的後塵，留在家鄉的教堂。期望自己能成為一個成功的歌劇作曲家。在他給朋友的信中，寫道：「萬能的天主以祂的小指頭點觸我，並對我說：『只可為歌劇而創作——注意！要為歌劇鞠躬盡瘁。』我也就奉行神諭，而且甘之如飴。」為了達到這個目的，普契尼決定離開盧卡，到米蘭攻讀音樂，並且更努力地到處兼差演奏，以賺取學費。普契尼的母親為了協助兒子完成心願，積極協助尋求學費贊助者，最後終於幸運地獲得瑪格麗特女王提供一年獎學金，資助普契尼每個月一百里拉的經費，普契尼因而於1880年12月，進入米蘭雷爾音樂院就讀。

🖋 米蘭求學生涯

普契尼在米蘭音樂院中，追隨龐開利和巴齊尼兩位名師，學習對位法和作曲、音樂美學、戲劇文學、鋼琴作曲等課程，他很喜歡音樂院的生活，也非常用功，米蘭豐富的藝術活動與薈萃的人文氣息，使他精神愉快。不過第二年起，由於沒有了瑪格麗特女王獎學金的資助，他只能過著貧困而自在的生活，這種日子其實就與他日後所寫的歌劇《波希米亞人》中，那位年輕詩人魯道夫所過的生活極為相近。在那些日子裡，普契尼多半只靠一些粗劣食物維生，但他仍儘可能

省吃儉用，以求能有餘錢可以聆賞歌劇的演出。龐開利在普契尼求學期間給予他很好的指導，師生兩人經常漫步在校園裡熱烈地討論，而且普契尼也參加了老師家所舉行的沙龍聚會，結識了多位歌劇界的夥伴，這些人對於日後普契尼的歌劇事業都有很大的幫助。

有普契尼筆跡的明信片上，印有《波希米亞人》的場景。

　　1883年，普契尼從音樂院畢業，他的畢業作品是一首管弦樂曲《隨想交響曲》，這首作品在學院中演奏得非常成功，所以他的老師、名指揮家法西歐，也將這首曲子安排在史卡拉劇院演出，另外還將它交給米蘭一家著名的出版社出版。從此之後，普契尼便展開了執著一生的歌劇創作歷程。

《薇麗》初試啼聲的成名作

　　1884年，普契尼譜出第一部歌劇《薇麗》，並將這部作品送去參加作曲競賽，卻不幸落敗。沒多久後普契尼又得到一個機會，將《薇麗》的曲譜彈給著名劇作家兼作曲家包益多聽，包益多聽過後，對這齣歌劇很感興趣，便設法使它能獲得演出機會。《薇麗》終於在1884年5月31日，於米蘭威爾美劇院首演，演出結果頗為成功，在觀眾的熱烈要求下，最後一段演了三次才結束。從觀眾的熱烈反應中，證明了《薇麗》能激起觀眾的熱情，並預示了普契尼作品中人物的特質。從《薇麗》的女主角安娜開始，普契尼塑造了一系列為愛情而死的女性形象。

　　同時，知名出版商黎柯狄也同意出版這部歌劇，而且先預付了一千里拉給普契尼。《薇麗》一劇的成功，使普契尼的經濟窘境大為改善，據說他拿到酬勞後，跑到一家他最喜歡的餐廳去，之前他因為貧窮，而積欠那家餐廳幾百里拉的

債，現在他不但在店主的驚愕之下，還清了所有欠帳，令店主大吃一驚而且還點了一頓豐盛大餐，好好享受一番。關於《薇麗》的成功，普契尼後來曾對別人說：「這件事是我最值得回憶、收穫最大的一次滿足。」

 ## 《艾德加》與《曼儂蕾絲考》

《薇麗》演出成功後，普契尼接到母親病重的消息，立刻回到盧卡。結果母親阿碧娜·馬吉於7月17日去世，在葬禮的儀式中，普契尼演奏《薇麗》中的曲子，向慈母表達最深的敬意與思念。母親的去世，使普契尼深感悲痛，他在寫給姊姊的信中說道：「我對母親念念不忘。昨晚我夢見了她，因此更加傷感，我將來在藝術上的成就不管多大，也不會令我高興了。因為我親愛的母親離我遠去了！」1889年，普契尼第二齣歌劇《艾德加》在史卡拉劇院推出，由於在此劇創作過程中，普契尼的母親及弟弟先後過世，大大影響了他的創作心情，再加上《艾德加》的劇本也有缺點，所以首演成績可說是徹底失敗。《艾德加》的失敗，使普契尼得到兩個珍貴的教訓，一個是必須先有可堪造就的好劇本，另一個是必須具備能使人感動並充滿人情味的題材。這兩個條件為普契尼日後創作時奉行不渝的原則。

這次失利，雖然令普契尼相當失望，但他想成為傑出歌劇作曲家的信念，並沒有因此而退縮，他很快地就再接再厲，開始構思他的下一部歌劇。1893年，普契尼的第三部歌劇《曼儂蕾絲考》在杜林初演，這一回普契尼在劇中安排了許多極為優美的旋律，作品具備了浪漫主義的特色，充滿新鮮活力，完全以演唱的形式進行表演，再加上他個人的創作風格——充滿激情的豐富旋律、威爾第式的強大感染力，在這部作品中已然確立，因此演出大獲成功，此劇隨後也在倫敦和巴黎等地相繼演出，都受到觀眾熱烈歡迎。

《曼儂蕾絲考》的成功，除了使普契尼的創作信心大為增加，也使他一躍而成為世界知名的義大利歌劇作曲家。碰巧的是，在《曼儂蕾絲考》首演九天後，威爾第的最後一部歌劇作品《法斯塔夫》在米蘭史卡拉劇院首演。這兩部歌劇的

出現，代表了一個世代交替的歷程，在獨領風騷的威爾第歌劇生涯走到終點之時，普契尼也適時地接下了領導義大利歌劇地位的棒子。這部作品的成功，也使普契尼立刻擺脫了貧窮，成為富有的人。

　　在因母親過世而於盧卡逗留的期間，普契尼與艾薇拉‧吉米娜妮結識，這位兩個孩子的母親，在1884年底，拋下在盧卡的丈夫與孩子，與普契尼一同私奔到了米蘭，並且在多年後，成了普契尼的妻子。1891年普契尼和吉米娜妮，帶著五歲的兒子安東尼奧來到湖塔的別墅居住後，一直長住於該處。這個地方不但人煙稀少、與世隔絕，適合靜心創作，而且在普契尼成功後，這個地方很快地變成了一處作家與藝術家們聚會娛樂的地方。普契尼非常厭惡社交場合的活動，所以寧願待在湖塔過著自由愜意的生活。

 ## 《波希米亞人》奠定大師的地位

　　普契尼真正博得勝利，是靠1896年在杜林首演的《波希米亞人》一作。這部到今天依然為世人熱愛的作品，儘管首演時在樂評成績不如《曼儂蕾絲考》，但兩個月後，在巴勒摩再度演出時，那親切動人的故事以及美妙動聽的音樂，仍獲得狂熱的歡迎，確立了普契尼的世界性地位。1897年，《波希米亞人》在英國首演，1898年在美國推出，1899年也在德國上演，之後這部歌劇更流傳到世界各地，從而奠定了普契尼世界性的聲響，也確立了歌劇大師的地位。《波希米亞人》的全面獲勝，帶給普契尼響亮的名聲與大筆的收入。

普契尼與妻兒攝於湖塔的別墅。

《波希米亞人》是普契尼在歌劇領域的重要成就，劇中營造的氣氛和背景對稱堪稱完美，四幕劇情緊密結合，人物間的感情融合成一體。在音樂上，普契尼對器樂的演奏極其考究，使觀眾對於音樂效果和氣氛的感覺耳目一新。《波希米亞人》描寫一群年輕的藝術家，在巴黎拉丁區內貧困的生活及種種甘苦，表達了劇中人物對現實生活的眷戀，透過劇中人物之間的對話，可以體會他們對於生活充滿了熱情，對豐富多彩和具有意義的生活流露出無限嚮往，普契尼那種細緻入微的情感，和獨特的創作手法貫穿全劇。

　　《波希米亞人》並不是現實生活的重現，而是透過細膩的心理刻劃、喜怒哀樂的表現、演員的動作，乃至於舞台的布景，將內心深處的情感，流露在戲劇中，以期得到觀眾的共鳴，因此當觀眾看到女主角咪咪及純真熱情的年輕人，在貧困之中尋求快樂、面對死亡的無奈與痛楚時，無不感動莫名而潸然淚下，這些因素才是《波希米亞人》得以成為名作的真正原因。

 ## 愛情路上的乖舛坎坷

　　普契尼一生都在追逐愛情，卻得不到心靈最後的歸宿，有些人將這個原因歸咎於他有一個潑辣善妒的妻子吉米娜妮。但是實際上，吉米娜妮為了普契尼拋家棄子，跟著普契尼從家鄉來到米蘭過著貧困的生活，不可謂犧牲不大。雖然日後普契尼成了百萬富翁，生活也極其奢華，但是吉米娜妮卻並不快樂，她必須隨時擔心普契尼會棄她而去。在日漸衰老、青春不再的恐懼下，其內心的痛苦可想而知，加上她的學識素養和氣質都無法與普契尼匹配所造成的疏離，更令她無法給予普契尼心靈上的瞭解和支持……。這些因素，都是造成她最後歇斯底里的原因，他們的婚姻可說是一個悲劇。

　　普契尼不斷地尋求其他的感情慰藉，不斷地從一個女人的懷裡，轉到另外一個女人懷裡，只為了滿足短暫的需要。根據文獻記載，普契尼一生中，確實發生過感情關係的女子，共有七位，由於普契尼對於私生活一向不願公開，對媒體又

總是避而遠之，住處遠離塵囂，所以他的外遇事件，並不為大眾所熟知，除了一場悲劇——曼佛蕾迪事件的爆發。

1903年，吉米娜妮在盧卡的合法丈夫，雜貨商傑米尼西亞去世後，終於替普契尼和吉米娜妮解決了多年以來尷尬的同居問題，於是他們兩個人在1904年1月3日，於湖塔的小教堂結為夫妻。然而婚後並不美滿，兩人同床異夢，夫妻不過是個名分而已。就在1902年，普契尼曾先後與兩名女性發生過不正常的關係，甚至招致出版商里科迪強烈的譴責，雖然事後，外遇事件並未繼續下去，卻使吉米娜妮產生嚴重的猜疑，致使兩人的關係進一步惡化。

吉米娜妮一向住在湖塔別墅內，而普契尼為了處理劇院的事，有時就住在佛羅倫斯附近的別墅裡。1908年，吉米娜妮向媒體公開指控別墅裡的小女傭朵麗亞·曼佛蕾迪和普契尼有染，要求當地神父將她趕出鎮上，並對她百般羞辱。可憐的曼佛蕾迪在走投無路的情況下，為了證明自己的清白，最後竟於1909年1月23日服汞自殺，在急救無效後香消玉殞，這件事，震驚了社會大眾，紛紛跳出來指責吉米娜妮。後經醫師解剖，證明曼佛蕾迪仍屬完璧，吉米娜妮因此被判處五個月零五天的監禁，並需賠償一萬五千里拉。這件事幾乎使普契尼崩潰，曼佛蕾迪的影子，也始終盤旋在普契尼心中，成為無限的歉咎。

普契尼的感情生活並不順遂。

曼佛蕾迪事件之後，普契尼最後雖然還是回到吉米娜妮身邊，但他們之間只是徒具形式，普契尼將自己投入歌劇創作和打獵、玩車、撲克牌等娛樂中，以忘記痛苦。1911年，普契尼再度和男爵夫人約瑟芬妮·馮·斯坦戈爾邂逅，當時男爵夫人已和丈夫分居，並且是兩個女孩的母親。這是普契尼最後的一次愛情，這

段情隱藏長達六年之久。1917年，普契尼幾乎要答應情人再三的請求，同意拋棄吉米娜妮，和她建立家庭。但最後，普契尼仍因曼佛蕾迪事件的陰影和打擊，放棄重新來過的勇氣，回到吉米娜妮身邊，那時，普契尼已近六十歲，對感情的追逐幾乎絕望，此後再也沒有新的火花。

《蝴蝶夫人》新題材的嘗試

　　1903年2月，普契尼於某夜駕車返家時，在離家不遠的地方，因車速過快，加上轉彎操控不當，以致車子翻覆，妻兒很幸運地都沒有受傷，不過他本人卻跌斷了一條腿。出事後，他被抬回家中急救，三天後，家人從佛羅倫斯請來一位名醫，為他治療。但復元情況相當緩慢，普契尼經常感到腿部劇烈疼痛，有八、九個月之久，他都必須一直忍受傷痛與行動不便的折磨。不過，他並沒有因此而停止作曲，著名的歌劇《蝴蝶夫人》就是在他身體極度痛苦的這段時期所完成的。

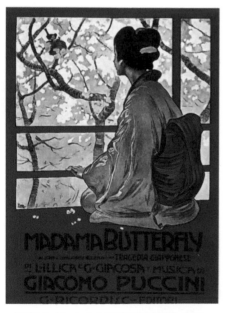

《蝴蝶夫人》在史卡拉劇院演出時的海報。

　　1904年2月17日，《蝴蝶夫人》在米蘭史卡拉劇院首演，不料，當天觀眾反應非常冷淡，普契尼在劇中所採用的異國情調，不但未能引起觀眾共鳴，反而造成了反效果。一般推測，那時的觀眾對全然陌生的日本佈景和服裝，根本不感興趣，而且在第一幕終了時，竟出現《波希米亞人》的旋律，觀眾非常激動，鼓噪、咆哮又嘲罵，整個劇院陷入一片混亂，歌劇最後在尷尬中閉幕。有一種說法是，普契尼的對手為了使《蝴蝶夫人》演出失敗，特意雇請一批專門搗蛋的群眾，在歌劇進行中，製造一些令人發笑的聲

響，以致演出效果非常差，劇終時，觀眾便大喝倒采。

　　這情況使得身為歌劇大師的普契尼，感到相當難堪。普契尼當然非常憤怒失望，這是他心血的結晶，不過他並沒有喪失對《蝴蝶夫人》這部歌劇的信心。他堅信：「我是對的，這是我所寫最美好的歌劇。」眼看著不公平的待遇，他心有不甘：「蝴蝶夫人充滿著生命和真理，她必將復活，我深信不疑。」

　　首演後，普契尼立刻收回劇本，並對原劇略做修改，同年5月，修改後的版本再度於布雷沙的大劇院推出，這一次，觀眾終於體會出這部歌劇的美妙之處，而對普契尼的才華心悅誠服。1905年10月，英譯版的《蝴蝶夫人》，首次在美國演出，立刻獲得了非凡的成功。紐約大都會歌劇院因而決定上演這齣歌劇，同時也邀請普契尼赴美訪問。1907年元月，普契尼抵達紐約，他在美國受到如帝王般的熱烈歡迎，尤其是當《蝴蝶夫人》在大都會歌劇院公演時，各種讚美之詞更是不斷地加諸於他身上。普契尼在《蝴蝶夫人》裡，特意使用日本旋律和五聲音階，並以巧妙的轉調和富有效果的管弦樂配器，將作品妝點得很有特色；特別是利用木琴、笛子和鐘的音響，製造出強烈的氣氛，將女主角內心的期盼、哀怨和絕望充分流露。《蝴蝶夫人》因而與另外兩部作品《托絲卡》和《波希米亞人》齊名，成為普契尼的三大名作，受到全世界樂迷的喜愛。

✒ 《西部女郎》受到美國人歡迎

　　普契尼在美國訪問期間，曾看過由貝拉斯可所寫的舞台劇《西部女郎》，他對這齣舞台劇的內容極為喜歡，所以當他回國前，大都會歌劇院邀請他寫一部新歌劇時，就決定要以《西部女郎》為藍本。返抵義大利後，普契尼立刻找劇作家編寫歌劇劇本。1908年秋天，劇本完成，他開始動筆譜曲，1910年7月底完成全劇。同年12月10日，歌劇版的《西部女郎》在紐約大都會歌劇院舉行首演，擔任首演的指揮是托斯卡尼尼，而飾演劇中男主角強生的，則是世紀男高音卡羅

素。這部歌劇描寫十九世紀中葉，在美國西部礦區奮鬥的人們，對於遙遠故鄉的思念，以及這批過著牛仔式生活的人們，不斷找尋心靈的寄託，後來在一個教育他們識字、甚至為他們佈道的女老師明妮身上，找到了得救之路的故事。《西部女郎》使容易感動的美國人為祖國的奮鬥歷史激動萬分，演出的結果自然大獲成功，演員謝幕竟達四十七次，普契尼本人則接受了劇院經理所贈送的紐約「指揮之冠」。

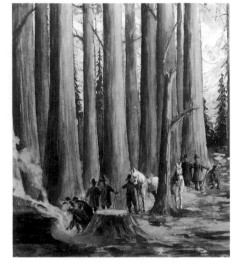

霍恩斯坦為《西部女郎》所作的舞台設計。

回國後的老年生活

　　1910年底，普契尼在大批新聞記者、劇院經理、歌手、熱情民眾的簇擁下，登上「露西塔妮雅號」，返回義大利。這時的普契尼，已經是一位五十三歲的老人，不僅健康不佳，而且患有糖尿病。這使得原本多愁善感的他，更為自己的衰老感傷不已。1912年，短短數月中，普契尼最親近的幾位親友先後去世，先是最瞭解他的姊姊，然後是他的老闆朱利奧．里科迪，普契尼的新老闆是老里科迪之子，但是他們之間的關係很冷淡，甚至相互厭惡，因此，在這以後的歲月裡，普契尼非常孤單，有一封於1913年寫給他妻子的信，可以得知普契尼內心的憂鬱和悲傷：「……我一個人在這裡，不斷受到邀請，但是都被我回絕了，我不想去……這是我的命運。不論是誰，我非常希望有一位傾訴苦惱的對象，但是知音難覓，連妳也不再關心我的痛苦了，也許妳已不再愛我，但是環顧四周，我也只能寫信給妳了……上帝啊！我過的是什麼日子？我到哪裡都不幸福，我痛苦，非常痛苦，我想結束這種生活，只有在天堂中才會幸福，我非常渴望安定和平靜，而死亡是一位偉大的朋友……我老了，我再也不能忍受了，我不要劇本，不要作品，我恨我的出版商！……子女們四處遊蕩，就是不管雙親，有什麼辦法呢？忍耐吧！想開一點！反正我已經是無可救

藥了！」普契尼本就不善交際，這種情況下，老朋友們都走了，他的悲傷寂寥可想而知。

《西部女郎》之後，普契尼有七年之久沒有再發表新作，這一段日子中，他倒沒有放下筆來，仍完成兩部作品。作品之一的《燕子》於1917年首先在蒙地卡羅推出，這是一部稍具維也納輕歌劇風格的歌劇，是普契尼晚期的重要傑作。另一部作品，則於隔年十二月在大都會歌劇院發表，這是一齣相當特別的歌劇，普契尼稱它為《三部曲》，因為它是由《外套》、《安潔麗卡修女》及《強尼史基基》三部獨幕歌劇所共同組成的。事實上，這三部風格迥然不同的獨幕劇是理解普契尼劇作不可缺少的要素，因為《三部曲》是普契尼作品的高度概括，它以不同的色彩表現出煩惱、痛苦和戲弄的特質，在經過組合之後，取得了強烈的對比效果。

《杜蘭朵公主》未完成遺作

1924年秋天，當普契尼正在寫作《杜蘭朵公主》這齣歌劇時，他因為經常感到喉嚨疼痛及聲音沙啞而前往佛羅倫斯，請一位喉科專家為他治療，經診斷後，醫生證實他得了喉癌。在當時根治此症的唯一方法，只有動手術，將癌細胞切除，所以十一月初，普契尼偕同他的兒子，一起到比利時首都布魯塞爾，延請歐洲最有名的一位外科醫生動手術。手術進行得頗為順利，普契尼似乎已渡過難關，然而，死神已在不遠處等他，手術後的第二天，他不幸又發作了心臟病，11月29日終告不治，留下了《杜蘭朵公主》這齣來不及完成的歌劇。未完成的草稿由阿法諾代為補筆。

當普契尼的《杜蘭朵公主》在1926年4月25日於史卡拉歌劇院第一次跟觀眾見面時，他已經逝世一年半了。首演由托斯卡尼尼指揮，那個夜晚，在場的觀眾均隨著歌劇的進行而有不同的心情起伏。到了第三幕，演到柳兒為了保護她所愛的主人卡拉富舉劍自刎，正當觀眾在為柳兒惋惜時，托斯卡尼尼卻悄悄地放下了

指揮棒，轉身面向觀眾說：「就在這裡，普契尼放下了他的筆。」當晚為了紀念普契尼，歌劇到此便落幕。全劇完整的演出，從次夜才開始。

里科迪出版的《杜蘭朵公主》總譜封面。

　　《杜蘭朵公主》是普契尼的最後一部作品，充滿了中國風味，一般均公認《杜蘭朵公主》是西洋歌劇當中，唯一一部完全以中國為背景的作品。不過，《杜蘭朵公主》的故事並非真有其史：冷酷的公主公開猜謎選親，未能猜中者，一律斬頭處死，過分殘酷，也不合中國民情，這是小小的缺點。雖然如此，但普契尼憧憬中國之情，躍然紙上，劇中不但仿效中國的五聲音階古調，更多次使用純樸可愛的中國民謠《茉莉花》旋律，華人聽後倍感親切。

✒ 嘔心瀝血的創作態度

　　普契尼向來對周遭時事不感興趣，但對劇院中所有大小事務，包括歌劇佈景、舞台、燈光、服裝設計、新舊歌手、歌劇製作等，卻都瞭若指掌，與他共事者，莫不被他在歌劇上的工作熱情所感動。

　　下筆緩慢是普契尼的特色，他經常為了某一個小節或樂句，絞盡心思推敲斟酌，甚至只是為了要配合劇中某個場景的時空或文化背景，便極盡考究。例如創作《托斯卡》時，他為了第一幕終曲《彌撒場景》，寫信請羅馬聖安傑羅的神父告訴他當地教堂鐘聲的確實音調；為了呈現出寫實的文化背景，在創作《蝴蝶夫人》時，還特別研究日本的民俗音樂。

　　普契尼對音樂情境的表達能力非常好，劇本只要一經採用，他就會配上令人「任何時候聽到都會感動落淚」的旋律。雖然作品廣受大眾喜愛，但是樂評家對他的作品卻經常表現出輕蔑的態度，他們認為普契尼的歌劇曲調太過俗豔煽情，

只想討好聽眾的直覺感官本能，聽多之後會令人作嘔。儘管如此，這些評論家卻不能否認普契尼的音樂確實有「立即打動人心」的魅力。

《托絲卡》的宣傳海報。

歌劇魅力永傳

　　普契尼的作品概略可劃分成三個時期：早年剛開始創作歌劇時，他遵從傳統歌劇的風格，以神話、傳說和寓言等虛幻的故事為題材，加上自己在音樂上獨特的創作，然後表現出來。接著是三十五歲左右，正是寫實主義最為興盛的階段，普契尼在這個有限的天地中脫穎而出，他的作品風格轉為在獨特的抒情中，細膩地描繪人生、刻劃人們的喜怒哀樂，並不時加入異國情調，來保持新鮮度。晚期的創作，則因為將進入二十世紀，惶惑不安中，他尋求突破，譜寫出獨幕的連篇歌劇《三部曲》，並留下了撼動人心的《杜蘭朵公主》，為後來的表現主義式歌劇留下典範。

　　普契尼一生有十二部歌劇作品，雖然都與愛情相關，但是透過豐富的管弦樂法和音樂美學，再配合張力十足的戲劇情節，他塑造了歌劇史上最具有代表性的女性角色，從溫柔抒情的咪咪（《波希米亞人》）、柳兒（《杜蘭多公主》）、蝴蝶（《蝴蝶夫人》）、到個性剛烈的托絲卡、杜蘭朵公主，以及遊戲於愛情中的穆塞塔（《波希米亞人》）、曼儂蕾絲考等等，普契尼為歌劇舞台樹立了經典的女性角色。本世紀英國著名指揮家畢謙爵士（Sir Thomas Beecham）就曾指出：「威爾第無疑是義大利最偉大的歌劇作曲家，但是普契尼卻比較受到世人的歡迎。」究其原因，即在於他的音樂單純、感情濃郁，經常一段旋律，即使只是短小的過門樂句，就能訴諸情感、直指人心，再加上他的音樂具有入耳難忘的魅力，無怪乎今天世界各大歌劇院每逢歌劇季必定排出普契尼的作品，而愛樂者也總是樂此不疲，前往劇院觀賞一齣又一齣的新製作。

普契尼與他的時代

年代	生平事略	時代背景	藝術與文化
1858	12月22日，誕生於盧卡	英國解散東印度公司	義大利作曲家雷翁卡伐洛誕生
1864	六歲，父親過世	紅十字會在日內瓦成立	德國作曲家理查‧史特勞斯誕生
1872	十四歲，在教堂唱詩班擔任風琴師	西班牙卡洛斯黨內亂	莫內：「阿戎堆的賽艇」
1876	觀看《阿伊達》，決定成為歌劇作曲家	貝爾獲電話專利	馬克‧吐溫：《湯姆歷險記》
1883	提早一年取得「音樂大師」文憑，從米蘭音樂院畢業	法國在安南確立保護國地位 德奧義三國同盟	德國音樂家華格納去世
1884	5月31日，《薇麗》在米蘭首演 年底，和吉米娜妮私奔到米蘭	南非共和國成立 越南淪為法國殖民地	馬克吐溫：《頑童歷險記》 秀拉：「安涅爾浴場」
1886	兒子安東尼誕生	英國併吞緬甸	李斯特逝世
1889	4月21日，《艾德加》首演	巴西脫離葡萄牙統治，成立共和國	法國艾菲爾鐵塔落成
1893	2月1日，《曼儂蕾絲考》在杜林首演	英國獨立工黨成立	古諾：《安魂曲》

年代	生平事略	時代背景	藝術與文化
1896	2月1日，《波希米亞人》在杜林首演	雅典舉行首屆現代奧林匹克運動會	拉威爾：《鐘聲》契訶夫：《海鷗》
1900	1月十四日，《托絲卡》在羅馬首演	齊柏林飛艇首次飛行	佛洛伊德：《夢的解析》
1904	和吉米娜妮結婚	日俄戰爭爆發	畫家達利誕生
1908	爆發曼佛蕾迪事件，普契尼幾乎崩潰，吉米娜於次年入獄服刑	英法俄締結三國同盟保加利亞宣布獨立	高爾基：《懺悔》林姆斯基－高沙可夫去世
1910	12月10日，《西部女郎》在紐約大都會歌劇院首演	泛美聯盟成立日本吞併朝鮮	史特拉汶斯基：《火鳥》
1917	3月27日，《燕子》在蒙地卡羅首演	俄國十月革命	法國雕塑家羅丹去世
1918	12月14日，《三部曲》在紐約大都會歌劇院首演	第一次世界大戰結束南斯拉夫獨立	米羅：「站著的裸體女人」
1923	被任命為義大利王國參議員	希特勒在幕尼黑發動暴動被捕	斯韋沃：《塞諾的意識》
1924	10月，喉癌惡化11月29日，病逝於布魯塞爾	法西斯黨在義大利選舉中獲勝	超現實主義開始以法國為中心，在歐洲風行

德弗札克
Antonin Dvořák

1841-1904

　　俗話說：「三個波希米亞人同行，必有一位是音樂家。」波希米亞自古有「歐洲的音樂院」之稱，不少在音樂史上佔有一席之地的音樂家，都是波希米亞人。十九世紀，這裡再度出現了一顆巨星，他用音樂將民族精神推向高峰，堅信「一個藝術家應該忠於祖國、支持祖國」，他就是德弗札克。

屠刀鏗鏘的音樂小童

　　安東尼‧德弗札克於1841年9月8日出生於布拉格附近的尼拉哈基維斯鎮。父親是小旅店的老闆兼屠夫，也是一位技藝精湛的音樂演奏者，彈得一手好齊特琴（zither），還會唱歌；母親是位善良勤奮的女人，對於孩子的教育、丈夫的事業，頗為關心。

　　德弗札克自小就流著音樂家的血液，展現出非凡的天賦。幼年喜歡聽故鄉的民歌，終日沈浸在旅館歡樂的音樂聲中。他四歲向父親學習小提琴，並且常在婚

禮與節慶中與父親一同演奏。由於家境不佳，父親希望自己的孩子將來能過豐衣足食的好生活，所以並不希望他與音樂為伍，甚或以此為業，更何況家中世襲的屠宰事業還有待他接管。

1853年，德弗札克小學畢業，父親將他送到附近小鎮去當屠夫的學徒，但是他學得很糟，也很害怕宰殺牲畜。在奧地利統治捷克的年代，學會德語有利於創業維生，因此當學徒一年後，十三歲的德弗札克就在父母敦促下，到茲諾尼小鎮的學校，跟隨教師李曼（Liehmann）學習德語，並寄住在舅父家。其實李曼本身還是一位理想崇高的音樂家，所以看到德弗札克學樂器之神速，相當欣喜，也不免產生惜才之感，便在教授德語的同時教他和聲和對位法，並鼓勵他加入樂隊。

此時德弗札克也開始嘗試作曲，他的第一首《波卡舞曲》還被村中樂隊演奏過。後來由於家中的小旅店亟需人手，為了不使父母失望，德弗札克還是去考了屠夫執照，音樂訓練也因而中斷。李曼眼見一位天才將要埋沒，便遊說他的父母讓他到布拉格管風琴學校學習，終獲首肯。1857年9月，德弗札克進布拉格管風琴學校就讀，在學兩年，主攻古典音樂大師莫札特和貝多芬的作曲原理和樂理基礎，還利用課餘時間，在鎮上的樂隊、咖啡館或教會裡拉小提琴賺取生活費。在西西利亞樂團打工時，接觸到華格納的音樂，從此深受影響。

1860年，德弗札克以第二名的優異成績從學校畢業，然而家中依舊一貧如洗，無力支持他繼續升學。而此時布拉格樂團正好缺一名中提琴手，於是德弗札克順利得到了第一份與音樂相關的工作。

🖋 時勢創造機會

十九世紀中葉，民族意識高漲的浪潮打到哈布斯堡王室統治下的奧國，使得當地人民對王室極度反彈，為緩和憤怒的民情，王室允諾在捷克蓋一間歌劇院，

專演本土的戲劇、歌劇及翻譯成捷克語的外國歌劇，這就是「布拉格臨時劇院」，由捷克民族主義作曲家貝德里希‧史麥坦納（Bedrich Smetana）主持，史麥坦納自己創作的許多名歌劇如《被出賣的新娘》等，都在此演出。

德弗札克參加的布拉格樂團也定期在這裡演出，史麥坦納非常賞識他，不僅在1866年正式聘他為劇院樂團的提琴手，還借他許多樂譜，幫助他研究作曲。德弗札克因此開始接觸西方名作曲家如孟德爾頌、舒曼等人的作品，不過儘管貝多芬和舒伯特對他的影響相當大，最令他醉心的還是華格納。這個階段他試圖寫出屬於自己風格的創作，但曲風仍未脫離以上三位大師的影子。德弗札克不斷習作、不斷思索，對自己極為嚴格。在劇院的十年間，他不停演奏新作品，累積實務經驗，落實在學校裡學到的理論，並埋首於民族音樂的作品研究中。在不為人知的情況下，德弗札克創作了兩部交響曲、一部歌劇，以及室內樂和許多歌曲，蟄伏用功的他，逐漸在音樂界中嶄露頭角。

1873年是關鍵的一年，德弗札克根據愛國詩人哈勒克的作品《白山後裔》為樂團與合唱團譜寫清唱劇《讚歌》。此曲充滿活潑勇敢的氣氛，更有濃厚的愛國熱忱，其中強而有力的高呼著：「每個人只有一個祖國，正如每個人只有一位母親！」在在激勵了同胞抵抗奧匈帝國的鬥志，因此在演出後獲得極大的迴響。同年底，他與安娜‧蔡梅克（Anna Cermake）結婚，幸福的婚姻生活預示著事業即將起飛。

✒ 青澀之戀，《翠柏》銘心

德弗札克的情感世界很單純，卻也和海頓與莫札特一樣發生過師生戀。在臨時劇院擔任中提琴手的期間，他同時在金匠蔡梅克家中兼任家庭教師，教瑟芬娜與安娜兩姊妹彈鋼琴。大姊瑟芬娜端莊高雅，正值花樣年華，隨著課程進行，德弗札克對她的愛意日漸濃厚。但瑟芬娜早有論及婚嫁的意中人，因此純樸的德弗札克決定隱藏心中的感情，給予瑟芬娜誠摯的祝福。每當他為這份不會有結局

的暗戀感到失落時，就會閱讀格列佛的詩集《翠柏》，後來還寫出《翠柏》歌曲集，來抒發滿腔的感懷。

另一方面，開朗活潑的安娜非常仰慕德弗札克，也十分關心他、支持他。當時她正好在臨時劇院擔任女低音，兩人因為工作時常見面，愛苗逐漸滋長。當他們決定結婚時，安娜的父母卻大力反對，因為德弗札克當時還是個前途未卜的窮小子。這樁婚事一直到德弗札克因為《讚歌》成名後才底定。1873年

德弗札克與其妻安娜。

11月，德弗札克與安娜歡喜地完成終身大事，婚後育有二男四女，生活幸福美滿，白首到老。1892年，德弗札克的心底起了一陣小小的波瀾。赴美期間，他收到瑟芬娜的來信，當時正是瑟芬娜情況最糟的時刻，信的內容訴說著自己的重病與不堪的婚姻生活。德弗札克讀完信後，內心百感交集，過往酸甜回憶一時湧出，感慨之餘，他在正在創作的《b小調大提琴協奏曲》的第二樂章中，加入瑟芬娜最喜愛的曲子《讓我獨處》中的一小段，追憶這份過往的愛戀。1895年5月瑟芬娜病逝後，德弗札克再度修改《b小調大提琴協奏曲》第二樂章的結尾，以大提琴呢喃低迴的旋律，紀念這段永遠沈寂的愛。純情的他，終其一生，只愛過這兩姊妹。

知遇之恩，展露頭角

《讚歌》的成功給予德弗札克持續邁向音樂的自信，他下定決心離開樂團，專心從事創作與教學。同年，德弗札克譜寫了《降E大調交響曲》，並以此曲申請奧國文化部為清寒青年藝術家所設的獎助金。獎助金的審核由三位評審委員執

行：樂評家漢斯貝克、歌劇院指揮赫貝克與音樂大師布拉姆斯。三人一致稱讚《降E大調交響曲》，尤其是布拉姆斯。這位以嚴苛著稱的作曲家認為德弗札克是難得的奇才，前途大有可為。由於布拉姆斯的激賞，德弗札克迅速通過申請，解決了經濟問題，而在連續三次獲得國家津貼後，他的名聲已在捷克音樂界裡迴盪不歇。

1876年，他再以《摩拉維亞二重唱》作為申請獎助金的作品，布拉姆斯在讚賞之餘，認為此作應該出版，於是便寫信給出版商辛洛克：「近日的評審中，我非常欣賞來自布拉格的德弗札克的作品，此新作呈與閣下仔細欣賞，相信您必然會與我一樣喜愛他的才華。此外，他很窮困，請給他機會。」

辛洛克以「來自摩拉維亞之歌」為題出版這部樂譜，甫上市就深獲好評，傳遍歐洲。辛洛克趁勢再請德弗札克譜寫具民族舞曲風格的音樂，於是《斯拉夫舞曲》隨即誕生，再度造成轟動。這種清新、抒情的波希米亞風格相當受到西歐人的歡迎，於是德弗札克的名字開始登上歐洲主流樂界。這一切都是大師布拉姆斯的功勞，他甚至運用自己的高知名度與影響力，促請維也納的音樂家演奏德弗札克作品，並在寫作上給予德弗札克指導與建議，提供自己的經驗與心得讓他參考。德弗札克在大師的幫助下獲益匪淺。例如主題動機的發展、節奏的細小變化，以及各樂章間的平衡等方面，都變得更加充實精練。德弗札克曾將布拉姆斯的《匈牙利舞曲集》改編為管弦樂，布拉姆斯也義務性地校對德弗札克的《新世界交響曲》的草稿。兩人亦師亦友的感情一直維持到布拉姆斯去逝，並且流芳後世。

✒ 璞玉發光，襲捲國際

《斯拉夫舞曲》奠定了德弗札克的國際地位，引起國外樂壇人士的注意。德國名樂評家艾勒特曾發表一篇盛讚德弗札克的評論：「他是位百分之百的天才音樂家。難能可貴的是，他的才華是與生俱來、渾然天成的。」

接踵而來的榮耀和讚美，讓德弗札克更積極致力於民族音樂的創作，他為臨時歌劇院試編歌劇《國王與媒工》、《萬姐》、《一對頑固的青年》，結果不盡理想，但德弗札克並不灰心，在1882年再度推出四幕歷史歌劇《迪米特里》，果然在布拉格扳回一城。但此劇後來卻因為涉及政治議題遭到德國禁演，在歐洲也未被重視，加上母親的病逝，德弗札克一度面臨極艱難的人生考驗。

1883年《聖母悼歌》於英國倫敦演出，引起轟動，這是德弗札克在1880年年底完成的作品，一掃歌劇失利及喪母的哀傷。他接受倫敦愛樂協會與亞伯特合唱團的邀請，赴英國親自演出，《聖母悼歌》為德弗札克創下九次英國巡演的音樂外交紀錄，然而此曲的創作卻代表著一個傷心的回憶；1875至1877年，德弗札克的三個兒女在出生不久後，分別因疾病和意外相繼死亡，痛失親人的悲傷情緒讓他以教士陶狄的詩譜出《聖母悼歌》，聊慰心靈。這部曲子共分十小段，第一至第三是《悲傷之歌》， 描述以淚洗面的聖母，在十字架前哀悼自己死去的孩子；第四至第十是《安慰與祝福》。全曲流暢自然，曲與曲間聯繫緊密，獨唱、合唱、重唱的安排恰如其分，是渾然一氣的和諧之作。

 ## 征服他鄉，文化發揚

「當我一出現在舞台上，立刻響起暴風雨般的掌聲，並且越來越熱烈，使我不得不一再地鞠躬。我深信英國之行給我的是一個嶄新的幸福未來，對捷克藝術的發揚有莫大的幫助！」德弗札克在英國形成旋風，場場演出佳評如潮，受到的禮遇及歡迎，並不亞於過去的韓德爾、海頓、韋伯、孟德爾頌等音樂大師。自1884年起至1896年止，九次的英國之行豐富了德弗札克的人生體驗，增廣了視野與格局，使他日後的作品更具深度和國際觀，也將波西米亞文化成功地宣揚他鄉，為祖國爭光。

他效忠祖國的行動，不只表現在音樂演出上，連出版的作品也多堅持以捷克

語作為標題，內容規劃更是如此，不論是歌劇、室內樂、交響曲等，都必然與波希米亞文化緊緊相連，如歌劇《迪米特里》、《雅克賓人》、《人魚》；清唱劇《鬼的新娘》及《第八號交響曲》等，都 是強力闡揚民族澎湃精神的佳作。1891年以前是德弗札克創作的 「斯拉夫時期」， 當時他將東歐一些深具民族氣息的地方舞蹈，像是波希米亞舞曲、捷克舞曲、丹卡舞曲、斯拉夫舞曲等等，都轉換成音符，其中以《斯拉夫狂想曲》、《斯拉夫舞曲》，最為人熟知。

　　水漲船高的聲勢和地位，為德弗札克帶來大量的財富，多年努力讓他在五十歲時得以放鬆心情，不再為生活苦惱，他在鄉間買了一間小屋，作為休憩和尋找創作靈感之處，每天在森林和花園中散步、漫遊，並與農人、礦工在小酒館裡喝酒、聊天、唱歌，生活十分愜意。

波希米亞鄉間景色。

純真性格，同好提攜

德弗札克的作品一如他給別人的印象：充滿濃厚捷克泥土味、樂天開朗自然的鄉下人。身高五呎十一吋的他，擁有波希米亞農民健壯結實的體格，面容寬闊，鬍子蓬鬆，一對銳利的眼睛給人不凡的印象。而真性情的脾氣和溫暖愉快的笑容，更讓人直接感受到他的熱情。

他的十六首《斯拉夫舞曲》，原本刻意模仿布拉姆斯的《匈牙利舞曲》而作，結果卻多了一分自身的泥土味。自然單純使他廣結善緣，贏得諸多音樂家的扶持和喜愛，連布拉姆斯的火爆個性都被他的溫暖所融化，與他成為摯友。德國指揮家漢斯‧馮‧畢羅稱他是「布拉姆斯的接班人，一個像補鍋匠的音樂天才！」大家都擁護這位不因貧窮而自卑、不受功利沾染的天生音樂家。

將本土音樂推向國際的音樂家先驅柴可夫斯基，對德弗札克的音樂有著熟悉的親切感。1888年柴可夫斯基第一次到布拉格指揮自己的作品，這兩位音樂家終於有緣相見，彼此相談甚歡，德弗札克還熱情邀請柴可夫斯基至家中款待，臨別時並題贈自己的《第六號交響曲》給柴可夫斯基；柴可夫斯基也回贈以《第三號管弦樂組曲》，並寫下：「獻給一位永遠忘不了的朋友，安東尼‧德弗札克。」同年底，柴可夫斯基再度來到布拉格指揮自己的歌劇《尤根‧奧尼金》，德弗札克對此部歌劇細膩的手法推崇備至，認為是驚世之作，表示：「願上帝讓柴可夫斯基多貢獻這類的作品，來豐富這個世界！」

而柴可夫斯基也在俄國大力鼓吹德弗札克的作品，並敦請他訪問俄國，德弗札克欣然前往，於1890年春天在莫斯科和聖彼得堡舉行了兩場盛大且成功的音樂會，俄國媒體也加以大幅報導德弗札克的一切。而經由柴可夫斯基的引介，德弗札克此行還與俄國音樂界的知名人士，如安東‧魯賓斯坦等結識、交流，使國民樂派的音樂發展邁向一個更新的境地。

接踵榮譽，推向新大陸

1891年初，有「樂人之家」美名的布拉格音樂院，聘請德弗札克擔任教授，大師的教學生涯從此展開。同年六月，劍橋大學贈予德弗札克榮譽音樂博士學位，並邀請他到英國受獎。典禮當天，德弗札克親自指揮作品《第八號交響曲》作為回贈。到了年底，祖國布拉格大學亦贈予哲學博士的頭銜，接踵而來的榮譽，讓他的盛名扶搖直上。

在布拉格音樂院執教半年後，他接獲美國瑟伯夫人的來信，禮聘他擔任紐約國民音樂院院長之職。瑟伯夫人是美國百貨業鉅子之妻，畢生提倡音樂教育，1885年成立了紐約國民音樂院，以培育音樂人才、發揚美國民族音樂為宗旨，也請了多位知名的音樂家擔任教授。她希望院長由一位兼具民族音樂色彩和國際知名度的音樂家來擔任，而德弗札克無疑是最佳人選。

瑟伯夫人答應提供德弗札克一萬五千美元的年薪及一年四個月的休假。德弗札克任內則需主持院務、每日授課三小時、一年舉辦四場學生發表會及指揮自己的作品演奏會六場。這封邀請函的確吸引他，但也讓他困擾許久，因為他才剛到布拉格音樂院半年，如果就此離開，在道義上說不過去，於是他堅持教完一年後再做決定。

1892年9月，德弗札克全家終於搭上薩爾號輪船啟程赴美，抵達紐約時受到音樂院學生及波希米亞僑胞熱烈歡迎。紐約的報紙爭相報導：「一位不落俗套、追求創意的音樂家到來了，他談起話來神采飛揚、容光煥發，並非如照片一樣令人望之生畏。」

從此，德弗札克在美國展開了人生最重要的四年。這一時期他融合了美國和波希米亞的文化，使得作品更顯豐富多面。教學上，他加強訓練院內的管弦樂團，並培育出許多美國的音樂精英，是當時唯一能兼顧理論及實務，告訴學生如何在音樂中展現民族色彩的老師。這種種改革，讓他在美國備受敬重。

1894至1895年間美國民謠的印刷品。德弗札克便由這些民間音樂中汲取靈感，創作《新世界交響曲》。

　　德弗札克也開始進行「美國音樂」的文化採集和研究。他想建立出真正屬於美國本土、能展現美國民族精神的音樂，於是潛心記錄印地安音樂，以及旋律優美、節奏動人的黑人音樂，因為美國的根源正是在此。他一再跟學生強調：「美國的作曲家都不應該捨棄這些真正屬於美國人的音樂。」

 ## 席捲全美的《新世界交響曲》

　　德弗札克以一個外國人的身分率先發揚自己的理念，著手創作《e小調第九號交響曲》，主題採用美國黑人歌曲的旋律，散發一股濃濃的鄉愁。本曲共有四個樂章，第一慢板樂章反映黑人反抗社會壓迫和懷恨的心情；第二樂章和印地安民族英雄海華沙有關；第三樂章是有舞蹈性質的詼諧曲；第四樂章則是充滿活力的奏鳴曲式，結尾澎湃，表現出即使是被壓迫的民族，仍舊會有光明未來的信

念。四個樂章陸續在三個月內完成，原先並沒有標題，在演出前一天，德弗札克才寫上「來自新世界」，那便是紅遍後世的《新世界交響曲》。1893年12月，由柴德爾指揮紐約愛樂交響樂團，在卡內基音樂廳舉行公演。轟動的情形打破例年來的紀錄，許多人被第二樂章所感動而忍不住起立致意。數次的激烈安可聲中，再次演奏。紐約《前鋒報》以全版報導，大標題寫著：「這是美國音樂史上最偉大而重要的日子！」

　　緊接而來的巡迴演出，讓《新世界交響曲》如旋風般狂掃新大陸。雖然也有人批評黑人靈歌與印地安音樂並不能完全代表美國。但時間證明了一件事：《新世界交響曲》的旋風，讓許多作曲家開始正視美國的民族音樂。日後樂評家還將這部曲子與貝多芬的《命運》和《田園》、舒伯特的《未完成交響曲》、柴可夫斯基的《悲愴》，以及布拉姆斯的《第一號交響曲》，並列為「世界六大最受歡迎的交響曲」。

　　旅美三年，德弗札克非常思念家鄉，有空就到捷克移民村去度假。在這裡，他吸收美國黑人與原住民的音樂精神，寫下了好幾部名作，其中以愛荷華州的風光創作的《F大調弦樂四重奏》與《降E大調弦樂五重奏》兩首室內樂最具代表性。《F大調弦樂四重奏》通稱《美國》，是德弗札克十六首四重奏中唯一有標題的作品，也是最受歡迎的曲子，它描述一群印地安人沿路熱情歌唱的情景，全曲的旋律極富變化，流露出發自內心的愉悅和美國人民的朝氣。

《八首幽默曲》樂譜封面。

　　往後，他更陸續推出《g小調奏鳴曲》、鋼琴曲《詼諧的快板》、歌曲集《寂靜森林》與清唱劇《美國之旗幟》、鋼琴小品《八首幽默曲》等。旅

美時期的音樂創作，讓他更加國際化，征服了美國樂壇，也圓了到新世界成功發展的心願。

✒ 追逐火車的赤子情懷

純真的德弗札克一輩子除了音樂外，最快樂的事就是看蒸氣火車頭！在鄉下長大的他，第一次看到火車頭時，就對這種工業產物著迷不已。他認為：人類最高明的智慧莫過於火車的發明。為了看火車頭，德弗札克每天都在布拉格火車站附近徘徊，將火車進出站的時刻表背得滾瓜爛熟；為了聽他的學生描述旅途所見到的火車頭，德弗札克可以站在大雨中一個多小時。他認為能跟火車工程師交朋友，是他一輩子最大的樂事。若自己能夠建造火車，他願意丟下目前的一切。這種著迷，正是出自德弗札克對未知世界的渴望，也正是這種勇於接受新奇事物的態度，讓他的音樂充滿新元素，給聽眾更多的驚喜。

德弗札克也常在自己的避暑別墅裡與鴿子「閒聊」，人們常見他獨自一人和繞在周圍的鴿子嬉戲對話。當鴿子咕咕叫時，他凝神細聽，無意間還說出：「聽牠們說話實在花費不少精神！」這種與自然交流的童心，似乎也反映出藝術家獨特的創意。

✒ 衣錦還鄉，榮歸故里

1895年，思鄉情切的德弗札克辭去了紐約國民音樂院院長的職務後，回到布拉格音樂院繼續教授作曲法與配器學。1901年3月，一群音樂家發起「德弗札克作品音樂會」，為了向這位音樂巨人致敬，他們齊聚於柏林，並由德弗札克的高徒——中提琴家奈德巴爾（Oscar Nedbal）擔任指揮。此外，奧國政府為了表揚德弗札克對國家的貢獻，特別頒授終身貴族院議士的資格給他，他是音樂家中

獲得此項殊榮的第一人。德弗札克在感謝之餘，仍不忘克盡職守，在議會中為波希米亞同胞爭取政治上權益。同年，德弗札克眾望所歸地升任為藝術院長。在他的教學生涯中，培育了無數音樂人才。如有「現代捷克音樂之父」之稱的若瓦克（Vitezslav Novak）、中提琴家奈德巴爾，與波希米亞四重奏的蘇克（Josef Suk）（日後為德弗札克的女婿）等等。

1901年9月8日，正值德弗札克六十大壽，世界各地都舉行了慶祝活動，布拉格各界領袖齊聚於國家博物館舉行盛大集會。

此時的德弗札克雖年事已高，但創作力仍相當豐富，返美後的八年內，他寫了五首交響詩及三部歌劇。1904年3月，最後一部歌劇《阿米達》首演，德弗札克因腎臟與膀胱的疾病不克參加，事後聽說觀眾反應有些冷淡，大師還因此難過了一陣子。原本身體健康良好的德弗札克，在此次病痛後，開始臥病在床，連四月份捷克盛大的布拉格音樂節，他都無法參加。五月，這位音樂巨人在一個風和日麗的中午，突然中風過世，享年六十三歲。對全世界的愛樂者而言，這是震驚哀痛的一天，音樂界失去了一代巨擘。波希米亞政府為他舉行隆重的國葬，布拉格各界人士前來參加，三匹黑馬拉著靈柩車的行列，黑服騎兵開道，從聖薩爾伐托教堂出發，緩行地經過德弗札克曾服務過的國民劇院，以及他經常散步的查理廣場，沿途數十萬人夾道悼念，最後在布拉格的威瑟拉德墓園安葬。一個大自然的孩子，未染世俗塵埃地走完精采人生。

德弗札克晚年留影。

✒ 民族為矢志的創作

　　十九世紀，東歐、北歐陸續發展出具民族色彩的國家音樂運動，稱作「國民樂派」。音樂家以五線譜來作曲，激發民心士氣，推翻被壓制的日子。除了柴可夫斯基，國民樂派中最具代表和名氣的作曲家，就是被稱為「巨人」的德弗札克。他在音樂上的地位，並不亞於當年的韓德爾及莫札特。在捷克，他與史麥坦納、揚納傑克更是重要的民族「三巨頭」，他們的作品多取材自吉普賽人的音樂與舞蹈和當地民謠，使音樂的外貌與民族精神產生不可分割的聯想。德弗札克的音樂以豐富的旋律與管弦樂色彩、嚴謹的形式見長，受到布拉姆斯、史麥坦納、華格納以及捷克民歌的深遠影響，卻能找出屬於自己的風格。有人說德弗札克的音樂太通俗了，只是一個二流的作曲家。不過時間證明， 他的音樂縱然流露出濃厚的泥土味，卻能讓人忘記世俗的塵埃，產生天真純淨的

德弗札克銅像。

透明感。在後期浪漫樂派一片崇尚唯我的神經質氣氛中，德弗札克健康而明朗的曲風，回歸人性對單純的共同渴望。德弗札克的奮鬥歷程不容易，卻是音樂史上活得最快樂、自在的音樂家，對後世的人而言，德弗札克的音樂，使我們找回了失落的根及對波希米亞的敬意。

德弗札克與他的時代

年代	生平事略	時代背景	藝術與文化
1841	9月8日，出生於布拉格附近的尼拉哈基維斯鎮	中英鴉片戰爭 美國掀起西部開拓熱潮	愛倫‧坡：《莫格街的兇殺案》 雷諾瓦出生
1857	至布拉格風琴學校就讀，兩年後畢業	實證主義創始人奧古斯都‧孔德去世	福婁拜：《包法利夫人》
1862	經史麥坦納推薦，入戲院任中提琴手	俾斯麥擔任普魯士首相	德布西誕生
1865	完成《翠柏集》、《A大調大提琴協奏曲》、《輓歌集》。次年出任劇院管絃樂團指揮	美國南北戰爭結束	凡爾納：《氣球上的五星期》 孟德爾提出遺傳法則
1871	辭去劇院指揮，以便專心創作	羅馬成為義大利首都	威爾第：《阿伊達》
1873	年底與安娜‧蔡梅克結婚	西班牙宣布共和法國王室復辟失敗	凡爾納：《環球世界八十天》
1875	獲奧國政府頒贈青年藝術獎助學金	法德危機	泰納：「當代法國的由來」
1877	以《摩拉維亞二重奏》深獲布拉姆斯賞識，並結識出版商辛洛克	英國維多利亞女王獲印度女皇的稱號愛迪生發明電唱機	卡爾杜奇：《撒旦頌》 史賓塞：《社會與原理》

年代	生平事略	時代背景	藝術與文化
1883	首次訪問英國，演出《聖母悼歌》大為轟動	馬克沁發明機關槍	莫泊桑：《一生》 羅貝爾·史蒂文森：《新天方夜譚》
1884	在波希米亞購置別墅，作為避暑及潛心寫作之處	俾斯麥邀集德、奧、俄三國皇帝會晤商討解決巴爾幹半島問題	保羅·魏爾蘭：《厄運詩人》 馬克吐溫：《哈克歷險記》
1891	受聘為布拉格音樂院教授	德國社會民主黨在愛爾福特特召開代表大會	梅爾維爾：《比利·伯德》
1892	赴美擔任紐約國民音樂院院長	比利時吞併剛果	梅特林克：《普萊雅斯和梅爾桑德》
1895	返回布拉格，續任布拉格音樂院教授	古巴反抗西班牙人的統治	紀德：《人間食糧》
1901	4月被任命為奧國上議院議員 6月出任布拉格音樂院院長	英國維多利亞女王逝世，愛德華三世繼任	托馬斯·曼：《布登勃洛克一家》 土魯茲－羅特列克去世
1904	5月1日因中風病逝，享年六十三歲	日俄戰爭爆發	塞尚：「聖維克多山」

林姆斯基—
高沙可夫
Rimski-
Korsakov

1844-1908

✒ 將驕傲傳統融入音樂的交響教皇

　　解放農奴後的俄國，出現許多以宏揚國家文化為目標的文藝創作者，他們積極投入社會運動、反對封建的壓迫，加速了俄羅斯文化藝術的發展。林姆斯基—高沙可夫正是其中的代表人物，這位素有「交響教皇」之名的音樂家，將俄羅斯的傳統與驕傲融入了新時代的音樂中。

　　1844年3月18日，尼古萊‧林姆斯基—高沙可夫生於蘇俄諾格拉德省的提克文市，父親安德魯在沙皇統治時期擔任福尼亞省省長，位居要津。高沙可夫家族代代都是海軍，他的曾祖父曾是海軍上將，叔父亦是海軍的高級將領，大他二十二歲的哥哥伏因則是海軍軍官。家族的聲望很高，早在愛好造船的彼得大帝時期，俄國文豪普希金的作品《彼得大帝的摩爾人》中，就曾提及「一位遠到法國學習軍事戰略的高沙可夫族人」，而太平洋上有一座小島也以「林姆斯基—高沙可夫」命名。早期俄國人喜愛在望族的姓氏前，加上「林姆斯基」（這個字的字源意思為「羅馬」），藉著歷史淵源，來增添高貴的感覺。

林姆斯基－高沙可夫就在這種衣食無虞的家庭裡出生，他的父母深諳音樂，能即興地彈上幾首小曲、唱幾段歌劇，因此他的音樂啟迪相當早，本身也擁有敏銳的聽力和絕對音感，是個極具音樂天賦的孩子。他兩歲時能辨認母親哼唱的曲調，三、四歲就會用鈴鼓打拍子，與父親合奏，六歲開始學鋼琴，很快就能彈出完美的和弦，甚至擁有從遠處辨識聲音音階的能力。八歲時，他對葛令卡的歌劇《為沙皇效命》非常著迷，受到觸發，隨手創作寫出了一首鋼琴序曲。但是，在當時音樂文化還很荒蕪的提克文小鎮，要延續學習生涯似乎是不可能的事，加上林姆斯基－高沙可夫熱愛海洋甚於音樂，對航海更是著迷，在拜讀兄長從遠洋寄回來的船旅經驗談之後，他立下了走向大海的心願。1856年，為了實踐這個夢想，十二歲的他進入聖彼得堡海軍學校就讀，頭戴海軍帽、身配刺刀，打算延續家族的傳統。

琴音伴軍旅

　　在六年的軍校生涯中，練琴與聽歌劇是林姆斯基閒暇時的最愛。他最鍾愛具民族特性的歌劇，俄國音樂之父葛令卡是他心目中永遠的偶像，儘管其他軍官流行看羅西尼或麥亞貝爾的義大利歌劇，他仍不為所動。1860年至1861年，他跟隨烏利希、肯尼爾學習大鍵琴、鋼琴與作曲。也崇尚葛令卡的肯尼爾，則啟發了林姆斯基對文學的興趣，之後更將他引薦給倡導國民音樂的巴拉基列夫、庫依和穆索斯基。

林姆斯基－高沙可夫肖像。

　　十九世紀中葉，俄國除了民間音樂外，只剩仿效歐洲音樂的學院作品。葛令卡是當時俄國最著名的作曲家，早期模仿義大利的風格，但後來就逐漸放棄西洋音樂，轉而使用民族音樂為創作素材。他和另一位作曲家達果米斯基（Alexander Dargomijhsky）有感於建立國民音樂學派的迫切性，於是開始發起國民音樂運動。1860年，巴拉基列夫組織了「強力集團」，循著葛令卡所開創

的道路，具體實踐國民音樂運動。林姆斯基也深受感召，加入了強力集團，日後在古典音樂史上極負盛名的「俄國五人組」就此成立，這個團體的成員還包括穆索斯基、鮑羅定及庫依。

　　五人組充滿熱情、理想，除了音樂理念一致，彼此的背景也有些相似：他們都不是音樂科班出身，對音樂也採取自學的態度。他們定期集會，研究如何發展俄羅斯的國民音樂，也一同演奏個人創作、討論作品，憑著興趣不間斷寫出動人樂章，創作出富於變化、結構強而有力的音樂，不只馳名於俄國，在世界樂壇上也佔了重要的一席之地。加入了五人組之後的林姆斯基開始練習正統音樂，並著手創作《降e小調第一號交響曲》。

　　1862年4月，林姆斯基以海軍少尉官階自軍校畢業，被派駐鑽石號艦艇。必須在海上服役三年的規定，讓他非常懊惱，除了必須暫時離開志同道合的「五人組」之外，他同時也開始意識到自己只是迷戀海洋，並不適應軍艦上粗暴非人性的管理方式，真正能讓他的靈魂得到自由的只有音樂！但1862到1865年的軍旅生活也讓他有不少收穫，異國優美的風景和人文藝術，拓展了他的視野與思想，旅途中千變萬化的海洋風光和經歷，更成為他日後創作的豐沛素材。船上的生活並未讓他放棄音樂，他仍繼續創作。「軍官」與「音樂家」的抉擇，常在他心中徘徊不定，有時候他甚至會安慰自己：「我已經成為一個愛好音樂的軍官，偶爾彈彈鋼琴或聆聽音樂，所有積極創作的夢想均已流逝，我也不應引以為憾。」

 ## 回歸音樂舒展才華

　　1865年，分艦隊遠航歸來，林姆斯基與「五人組」繼續往來，自然而然地融入了聖彼得堡音樂界。「五人組」的首領巴拉基列夫，無疑是林姆斯基步向音樂生涯的關鍵人物。儘管兩人有時會因理念不合而疏遠，但巴拉基列夫給予林姆斯基的壓力和熱情，卻激發了他深藏的音樂潛能。返回聖彼得堡後，林姆斯基在巴拉基列夫創辦的自由音樂學校中，發表創作許久的《降e小調第一號交響曲》，獲得相當好評，而當天他身著海軍制服、英姿煥發的模樣，也引起不少人的注意。演出成功，再加上自由音樂學校的名聲此時正扶搖直上，林姆斯基內心再度發出熱愛音樂的吶喊，人生抉擇也再度受到動搖。那年他還認識了葛令卡的妹妹柳德米拉‧蕭斯塔可娃，成為她家的常客，同時，在與眾多好友不斷交流之下，林姆斯基的曲思開始源源不絕。

　　1866年6月林姆斯基開始寫交響詩《薩德柯》，內容取材自諾夫歌諾德（Novgorod）神話，描述名歌手薩德柯一生的冒險傳奇。在穆索斯基的提議下，林姆斯基採用俄羅斯民歌的優美旋律，加上奇幻式的異國色彩，創造出活潑寫實、如畫一般跳動在眼前的音色，將觀眾帶入一種詩般的夢幻境地。這首曲子成為林姆斯基的成名作，後世譽為「音樂圖畫」。

　　1868年，受白遼士訪俄的啟發，林姆斯基寫下一首取材自阿拉伯故事的交響曲──《安大》，內容以描述愛情、權力及復仇為主。完成後他還寫信與穆索斯基討論：「我希望這首曲子能呈現東方宮廷寫實的氣氛，而非抽象的感覺。」同年夏天，林姆斯基的哥哥患病需要靜養，於是全家便搬到義大利去，只有林姆斯基一個人獨自留在俄國。他邀穆索斯基到家中同住，並且各自創作歌劇《普斯柯夫少女》和《包利斯‧郭多諾夫》。這兩部作品都以內戰為背景，敘述伊凡沙皇之女普利斯柯夫的故事。林姆斯基共改寫了《普利斯柯夫少女》四次，他將劇情著眼在甜蜜的愛情上，避開過於血腥的歷史事件，其中第二幕的合唱歌詞是由穆索斯基執筆的。1871年底，是林姆斯基與穆索斯基交往最密切的時期，他們共用一個琴房的鋼琴創作歌劇，對彼此的音樂習性都很瞭解，也能夠相輔相成。穆索

斯基修飾了林姆斯基宣敘調的風格,林姆斯基則約束了穆索斯基豪放不羈的原創力,緩和他的和聲效果,簡化複雜的配器,讓穆索斯基的音樂更具音樂性。

✒ 扭轉人生方向盤

　　1871年夏天,聖彼得堡音樂學院聘請林姆斯基在公餘之暇,兼任作曲和管弦樂法教授。當時他雖然已經以二十三首作品揚名於樂壇,但仍只能算個業餘音樂愛好者。聖彼得堡音樂學院的校長深知這個狀況,但認為他的熱情,將為學院帶來新氣象。這對林姆斯基而言是一個新的挑戰,由於「五人組」向來反傳統教條,所以屬於西方學院派的對位法與和聲理論, 對他而言相當陌生。後來他曾回憶道:「那時候我不能正確地為讚美詩和音,也從未寫過兩種旋律以上的對位練習,甚至連和弦名稱都不知道……」為了讓自己能擔負這個重任,生性謹慎的他,決心暫時停止創作,研讀凱魯畢尼(Luigi Cherubini)的「對位法」與柴可夫斯基的「和聲學」,這種孜孜矻矻的態度,使他日後的教學生涯如魚得水。他在聖彼得堡音樂學院共執教三十七年,門生至少有百位,其中不乏俄國最知名的音樂家如史特拉汶斯基等人。此外,靠著累積而來的教學經驗,他自己也撰寫了一本和聲法。

　　1871年除了在教育界立業,林姆斯基也成家了。在達果米斯基的樂會中,他認識了鋼琴家娜德日達‧普爾高得(Nadezhda Purgold),兩人經常一起討論作曲和音樂評論等問題,也和對方的家人成為好朋友。墜入愛河的兩人在那年冬天訂婚,婚禮於隔年七月在普爾高得家的別墅舉行,男儐相是穆索斯基,他們婚後共生了七名子女,生活幸福美滿。

　　1873年,林姆斯基已經離開了海軍,但海軍部長克拉勃對他相當賞識,高薪聘請他擔任「黑海及波羅的海海軍軍樂隊總監」。林姆斯基對軍樂技術同樣瞭解甚少,但秉持著和擔任教授前一樣認真自學的精神,很快便成為這個領域的權威。十一年的軍樂隊總監之職,使他成為管弦樂的專家。

全盛的創作高峰

　　1874年，自由音樂學院已日漸衰微，校方開始勸退仍擔任院長的巴拉基列夫，並且將這個職務轉交林姆斯基接手，穆索斯基認為這是背信忘義的行為，便與林姆斯基疏遠。此時「五人組」也解散了，音樂家開始各走各的路，且都嘲笑走向學院派的林姆斯基，像個「高度近視的德國學者」。

　　這幾年正是林姆斯基的創作高峰期，他在1875至1876年間，一共寫了六十首賦格曲；1877年完成了《俄羅斯民歌一百首》，並且打算寫下自傳《我的音樂生涯》。

　　同年受到文學家戈果里（Gogol）小說的啟發及妻子的鼓勵，他創作了歌劇《五月之夜》，內容描述騎兵愛上村長的女兒，卻遭村長阻撓，最後以神奇的魔法來解決衝突。這部出自烏克蘭民間故事的歌劇充滿俄國式的幽默，並結合了農民的習俗和信仰。在音樂編排上，林姆斯基繼承韋伯《魔彈射手》與《奧伯龍》中的神祕浪漫，加上輕快的舞蹈，營造鬼魅效果，充分呈現出個人創作的特質，可惜首演時並未受到好評。但是林姆斯基並不氣餒，緊接著又開始著手寫作歌劇《雪娘》。

　　有別於《五月之夜》的寫實，《雪娘》中大量的俄國傳統音樂與單純、自然的旋律，反而誘發了人們的想像，也烘托出作品獨特的戲劇氣氛。不過和《五月之夜》相同，《雪娘》也未獲得太多的肯定，不僅好友穆索斯基冷漠以對，「五人組」裡的庫依更是不以為然，令林姆斯基相當難過。

　　1881年穆索斯基去世，巴拉基列夫與庫依淡出樂團，五人組中只有鮑羅定與林姆斯基還有往來。名氣讓林姆斯基認識了越來越多的權貴和富商，木材商貝拉耶夫即是其中之一，他投注資金出版樂譜，並贊助俄羅斯交響樂團。在他的支持下，林姆斯基和多位新生代音樂家組織了一個新團體，以貝拉耶夫的家為聚會場所，接下五人組的棒子，大力推展俄國音樂。

激發東方童話的純真幻想

　　林姆斯基的個性一如他的外形般嚴謹，他總是隨身攜帶兩付眼鏡，一付戴在鼻梁上，一付架在額前，以備衰弱的視力使用。這位曾是軍人的音樂家，求學、結婚、生子、教學與創作，人生進程循序發生，既順利又平凡。他個性嚴謹、重視教條，不像其他音樂家有著神經質性格或特殊癖好，因此我們很難將那充滿幻想和鬼魅色彩的作品與他本人聯想在一起，但是從那些充滿神話色彩的音符中，我們又會懷疑這位大師內心躲著一個會變魔法的小孩。

　　1887年鮑羅定去世前，將未完成的《伊果王子》託給林姆斯基首收尾，林姆斯基在春天與葛拉祖諾夫一同完成之後，便開始譜寫《西班牙隨想曲》，這是一首相當華麗繽紛的管弦樂組曲，柴可夫斯基曾讚美它是「現代大師所創的巨大器樂傑作」，每當排練到精采樂段時，團員便不禁喝采，林姆斯基見狀，高興地在樂譜的第一頁簽上六十七位團員的名字，把這部作品獻給全體團員。

《五月之夜》的封面。

　　1888年聖彼得堡演出華格納的《尼貝龍根的指環》，革新的音樂風格深深地刺激了林姆斯基，他開始揚棄寫實主義，同時拒絕承載歷史包袱，也不想碰觸權力鬥爭帶來的悲傷，於是遁入童話的世界，創作出許多具有神話色彩的作品。那年他正式辭去海軍職務，舉家遷移到義大利的聶格維基，並且在那裡完成了《天方夜譚》與《俄國復活節》序曲。《天方夜譚》這部具東方神祕色彩的作品，以交響組曲開啟主題、小提琴獨奏表達內心世界，這種配器法營造出憂鬱又動人的感覺，將主題「海洋」詮釋得淋漓盡致。林姆斯基對他所熱愛的「海洋」的獨到表現手法，很少有作曲家能夠企及。

　　十七年前，林姆斯基曾經與「五人組」共同規

劃一齣芭蕾舞劇《慕拉達》，但是由於當時「五人組」被視為危險的音樂改革分子，《慕拉達》的資金籌募一再受阻。1890年，林姆斯基在新團體成員的鼓吹下，大膽採用七弦琴、排蕭和伸縮喇叭的滑奏來編曲，獨立完成《慕拉達》。可惜因為音樂過於創新，觀眾感到突兀而無法接受。

✒ 大黃蜂進行曲

1890年林姆斯基的妻子和孩子感染了白喉，分別被送往鄉村隔離，不久，幼子斯拉夫契克夭折，小女兒瑪沙隨後也病倒，一連串的變故，讓他身心俱疲。兩年後，林姆斯基帶妻子到瑞士靜養，連年累積的壓力使他瀕臨崩潰，甚至感到了無生趣。他因此暫時創作，開始大量閱讀，為枯竭的生命尋找答案，而他也將大多數的時間投入自傳的撰寫中。

1897年，林姆斯基終於恢復了以往的精神和創作力，開始著手史詩歌劇《薩德柯》。《薩德柯》取材自中古世紀流傳的口述詩，是一種用古茲拉琴伴奏，口口相傳的歷史詩。《薩德柯》成功後，林姆斯基以《莫札特與薩利耶里》，再登創作高峰。這個題材在各類型的藝術創作中經常使用，是根據薩利耶里因嫉妒而毒死莫札特這個傳說而來，而林姆斯基重拾普希金文學原著的精神，將藝術家的嫉妒和矛盾，以高超的音樂語彙來表現。創新的曲調充分傳達出兩位主角的心情和遭遇。

1929年，《薩丹王的故事》在巴黎歌劇院演出時的海報。

1898年，林姆斯基根據十九世紀詩人劇作家梅伊的作品，改編出一部通俗歌劇——《沙皇的新娘》。這部戲處理命運、嫉妒、背叛和死亡的問題，緊湊的情節和激烈的戲劇張力，是林姆斯基所有歌劇中最突出的。隔年他再改編普希金的神話小說為四幕劇《薩丹王的故事》，結果非常轟動，其中第二幕的《大黃蜂進行曲》，很貼切地表現出一群黃蜂振翅狂飛的景象，氣勢磅礡萬鈞，至今都還是家喻戶曉的名曲。

 ## 《金雞》報喪光榮傳承

　　1907年林姆斯基最後一部作品《金雞》問世，題材同樣來自普希金的作品，一首諷刺童話詩。劇中暴君都頓王執意迷信能預報國家安危的金雞，結果死於自己的無知。這部戲影射俄國帝政的暴虐和沙皇的昏庸，因而被迫禁演，林姆斯基本人也遭到當局迫害，身心嚴重受創，《金雞》不幸成了死亡的前奏，在他有生之年終未能親睹它的上映。

　　1908年6月21日，他心臟病突發，逝世於聖彼得堡附近的盧般斯克，享年六十五歲。死後葬於亞歷山大‧涅夫斯基修道院墓園，墓碑為一座馬爾他式的十字架，墓園的四周，分別還葬著穆索斯基、鮑羅定與大師柴可夫斯基。

　　他的得意門生史特拉汶斯基為了紀念恩師，作了一首由木管樂器演奏的《輓歌》來紀念他。史特拉汶斯基一向和林姆斯基情同父子，在葬禮時，他悲慟地訴說著：「這是我一生中最悲慘的日子之一，我將永遠記得他躺在棺木中的模樣，他的完美令我不由自主的掉淚！」

　　今日在聖彼得堡音樂學院旁，我們仍可瞻仰那尊栩栩如生的林姆斯基全身塑像，他的精神永遠在音樂學院的教室中延續，給每一位立志發揚俄國音樂的學子們力量。

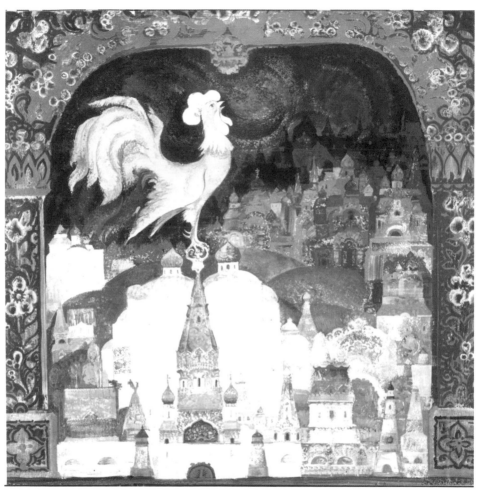

維克多‧拉古納所繪的「公雞會看守都市」。林姆斯基最後一部作品《金雞》富含諷刺意味，因而被禁演。

林姆斯基－高沙可夫與他的時代

年代	生平事略	時代背景	藝術與文化
1844	3月8日，誕生於諾格拉德省的提克文	歐洲國家在中國劃分租界地	大仲馬：《基督山恩仇記》
1853	因為對葛令卡的歌劇很著迷，在沒有樂理基礎的情況下，便寫出第一首鋼琴序曲	法國第二共和開始	雨果流放澤西島，撰寫《靜觀集》 威爾第：《茶花女》、《遊唱詩人》
1861	經老師肯尼爾介紹，認識巴拉基列夫等人	俾斯麥在普魯士執政 俄下令解放農奴	狄更斯：《遠大前程》
1862	以海軍少尉官階畢業，奉令進駐聖彼得堡軍事訓練艦「鑽石號」	加里波底率「千人紅衫軍」遠征西西里島和卡拉布里亞	馬奈：「苦艾酒徒」 艾略特：《弗洛斯河上的磨坊》
1865	結束三年航行訓練，返回俄國再度投入「五人組」活動	佛羅倫斯成為義大利首都 美國南北戰爭結束，林肯遇刺	門格尼佈置米蘭維托里奧·伊馬紐爾畫廊
1871	接受聖彼得堡音樂院聘請，擔任管弦樂法和作曲教授	巴黎公社社員起義並遭到殘酷鎮壓 德意志帝國誕生	威爾第：《阿伊達》 諾曼·蕭建造貝福德公園
1872	7月12日與娜迪達結婚	西班牙爆發卡洛斯戰爭	比才：《卡門》

年代	生平事略	時代背景	藝術與文化
1873	被任命為「黑海及波羅的海海軍艦隊」樂團總監	美國發生經濟危機	左拉:《巴黎內部》 米勒:「春天」
1874	3月在慈善義演中首次以指揮家身分登台	日本以台灣原住民殺死琉球漁民為藉口,出兵侵台	荀白克誕生 穆索斯基:《展覽會之畫》
1882	出版《俄羅斯民歌百首》	科赫發現結核桿菌	華格納:《帕西法爾》
1904	著手撰寫《管弦樂法原理》 自傳《我的音樂生涯》歷時十二年,終於脫稿	日俄戰爭爆發	契訶夫:《櫻桃園》 塞尚:「聖維克多山」 普契尼:《蝴蝶夫人》
1905	公開發表支持工人大罷工的言論,遭音樂院免職	愛因斯坦首次發表相對論	戴流士:《生命彌撒曲》
1908	6月21日因心臟病去世,享年七十三歲	保加利亞宣布獨立	拉威爾:《鵝媽媽》、《加斯巴之夜》

西貝流士
Jean Sibelius

1865-1957

好幾世紀以前，芬蘭曾是維京人的發祥地。1890年代，帝俄殖民統治下的芬蘭，如火如荼的展開了自我覺醒的民族主義運動，西貝流士以音樂投入了民族運動，在嚴寒的土地裡，埋藏著西貝流士澎湃的熱情。《芬蘭頌》像是天使長袍，揮動了芬蘭上空的冰河極光，喚醒世界重視芬蘭人愛國的熱忱。音樂鬥士西貝流士，讓艱苦的芬蘭人走出漫長的黑夜，用北國音樂，刻劃出人類心靈的荒原。

追求音樂的心志

尚·西貝流士於1865年12月8日誕生在芬蘭北方的赫曼林納。西貝流士的父親古斯塔夫是一位軍醫，母親克麗絲蒂娜則為望族之後，擁有良好的家世和音樂素養。

西貝流士三歲時，父親死於傷寒，母親無力單獨照顧三個孩子，於是投靠娘家。西貝流士的外祖母極重視音樂教育，除唱歌和聽音樂外，西貝流士五歲時，

在沒人理會下隨意彈奏鋼琴。漸漸地，他也會作些簡單的歌謠。九歲他正式學鋼琴，十歲那年，信手為小提琴和大提琴創作一首小品，名為《水滴》，顯露出西貝流士敏銳的音樂天分。不過他很快將興趣轉移到小提琴。十四歲那年，有人送西貝流士一把小提琴，十五歲他接受小提琴訓練，也開始自修音樂理論並嘗試作曲。每當西貝流士放學回家，他就丟下書包，帶著小提琴到樹林去，碰到令他陶醉的景物，就隨時演奏。事後，他還向其他同學敘述自己在樹林中聆聽小鳥歌唱，為牠們伴奏的美景，然後他就把這些天籟譜成音樂。

由於他的小提琴拉得相當好，經常蹺課練習小提琴，一度希望自己能成為小提琴大師。然而早逝的父親一直期望他將來做一位法官，母親也依其父的遺志來教育西貝流士。十九歲時，西貝流士向家人表示成為音樂家的心願，遭到強烈反對，只得順從家人的主張，進入了赫爾辛基大學修讀法律課程。不過他仍不死心，同時申請為赫爾辛基音樂學院中的旁聽生，選修小提琴及作曲。西貝流士的功課出乎意外地差，荒廢的法律書籍已蒙上一層灰，老師向他母親和祖父母說西貝流士對法律毫無興趣。眼見西貝流士對音樂如此熱愛，家人只好讓他放棄法律，轉向音樂發展。這項決定讓西貝流士欣喜若狂，於是他立即轉往赫爾辛基音樂學院就讀。自1886年到1889年，他師事「芬蘭音樂之父」之稱的魏格流士

西貝流士年輕時的肖像。

（Wegelius）學習作曲，向卡西拉格（Csillag）學習小提琴。畢業前，他發表了《A大調弦樂組曲》及《a小調弦樂四重奏》，受到樂評家極度重視，認為西貝流士作曲手法新穎、構思獨特，前途不可限量。西貝流士以優異的成績畢業，音樂界有許多人欣賞他的才華，為這位學子向芬蘭政府爭取赴柏林音樂院進修的獎學金。

 德奧進修，學藝精進

　　西貝流士於1889年底獲得政府獎學金，往柏林進修，這無疑是個開闊視野的機會。他在沙文卡音樂學院跟隨貝克學習賦格和對位法。柏林之行讓他見識到世界第一流的管絃樂團，尤其是畢羅指揮演出的理查‧史特勞斯的作品《唐璜》及芬蘭作曲家卡亞奴斯（Robert Kajanus）的作品《愛諾交響曲》。這些表演影響到西貝流士的創作動機，他決定投入管絃樂的創作。一年後他前往維也納，拜高德馬克（Goldmark）和佛克斯（Robert Fuchs）為師，學習作曲理論。在兩位名師的指導下，西貝流士體會到古典音樂派的創作傳統，而海頓、莫札特等大師的樂曲形式與風格，也深深影響著他。海外進修讓西貝流士的管弦樂法功力有很大進步，但他獨特的管弦樂風格，則是在回國後才漸漸確立起來的。1890年芬蘭因受俄國暴政的壓迫，全國掀起了一股愛國抗暴的風潮。1891年西貝流士在維也納的學業已告一段落，原本他有機會繼續留在德、奧發展，但當時芬蘭遭俄國併吞，眼見同胞飽受沙皇的殘暴奴役，熱血沸騰的西貝流士決定返國，為復興芬蘭文化而貢獻心力。

 為獨立催生《芬蘭頌》

　　懷著熱誠的心，西貝流士回到祖國後，受母校赫爾辛基音樂學院之邀，擔任小提琴及作曲教授，並加入拯救芬蘭的地下組織。不久，他開始創作管絃樂作品及鋼琴小品。為鼓舞民心，他也以民族故事為題材，根據芬蘭史詩《卡列瓦拉》寫作了一首由獨唱、合唱及管弦樂團共同演出的樂曲《庫列弗》。「卡列瓦拉」即芬蘭語「英雄之國」之意，而庫列弗是《卡列瓦拉》中的英雄人物。此作於1892年4月在赫爾辛基首演，當天可謂盛況空前、座無虛席，觀眾的愛國情緒被音樂撩起，演奏結尾，歡呼聲久久不散。西貝流士的音樂，成為人民心目中的抗暴英雄。這首組曲具有相當豐富的鄉土色彩，儘管所運用的創作手法仍不夠成熟，但已顯示出西貝流士的獨特氣質。同年，二十七歲的西貝流士與芬蘭著名藝術家庭的艾諾‧雅妮嘉結婚。婚後他接受芬蘭指揮家卡揚努斯邀請，寫了一

首頗具新意的交響詩《傳奇》，又名《冰洲古史》。此曲描述芬蘭人民自古至今與大自然相抗衡的壯烈史詩，此曲發表時，隨即受到國際樂壇注意。

在大眾熱烈的反應和鼓舞下，西貝流士趁勢追擊，1893年再以《卡列瓦拉》為題材，創作《卡列利亞》組曲。兩年後，管弦樂組曲《春之歌》與四個傳說《雷敏凱連的傳奇》交響詩組曲相繼誕生，該曲中的第三首《黃泉的大鵠》相當著名，經常受邀演奏。此時期為數不少的鋼琴曲、歌曲與合唱曲，顯示出他旺盛的創作力。西貝流士透過民族音樂，反映山受壓迫的芬蘭民族發出的正義怒吼。

NAXOS
DDD
8.554265
SIBELIUS
Finlandia • Karelia Suite
Lemminkäinen Suite
Iceland Symphony Orchestra
Petri Sakari

亞克賽列・葛蘭所繪的「雷敏凱連的母親」。西貝流士也曾以同樣的故事為題材創作交響詩。

在俄國的眼中，西貝流士的作品令他們芒刺在背，俄國當局下令燒毀西貝流士的作品，並派人嚴密監視他的行動，但西貝流士並未因此而屈服。相反地，由於他歷年來的傑出表現，芬蘭政府決定於1897年頒贈西貝流士每年二千馬克終身年俸，好讓他可以無後顧之憂地安心從事作曲。

1899年，西貝流士譜出了足以令他永垂不朽的作品——交響詩《芬蘭頌》，這首曲子原本是他所寫《往日憶述》樂曲中最後一段音樂，最初的名稱是「芬蘭的覺醒」，後來才被單獨抽離出來，並且更名為《芬蘭頌》。西貝流上雖然在《芬蘭頌》中明示了芬蘭的民族性，但其曲調全由西貝流士自創，而非以實際的民謠曲調為基礎。樂曲首先以不甚明確的調性奏出了莊嚴的行板導奏，揭示了民心的動盪不安，豪邁的動機重述兩次後，定音鼓的連擊，傳出了民族的怒吼，樂曲進入了中庸快板的主部後，木管奏出了悲嘆的沈重主題；接著，在銅管信號調激昂的前導下，長號雄壯地展示了戰鬥般的進行曲主題；三角鐵、大鼓的登場，

使愛國的情緒更為澎湃高昂。樂曲隨後漸趨平靜，管樂器奏出了宗教曲調的和平讚歌；接著又是雄壯活潑的進行，堅定有力地將樂曲提升至激昂興奮的高潮，似乎隱喻芬蘭光明的來臨。最後在強勁有力的節奏下，以導奏的動機結束了全曲。

由於《芬蘭頌》這首曲子具有激發芬蘭人民愛國情操的力量，所以在俄國統治期間，它在芬蘭是被禁演的。然而在 芬蘭境外，許多國家卻不斷將它排入音樂會的曲目。《芬蘭頌》引起世人對芬蘭抗暴運動的注意，並促成芬蘭的獨立運動，所以它的時代意義深遠，成為芬蘭人的第二國歌。1905 年，芬蘭獨立成功，《芬蘭頌》在芬蘭掀起狂潮，西貝流士也因此曲而享譽全球。芬蘭政府除頒贈勳章，表揚他的貢獻， 還提高他的年俸，直到終老。他是芬蘭有史以來受國家資助金額最高的一位音樂家。

《芬蘭頌》完成的同年，西貝流士也完成了《e 小調第一號交響曲》，邁出成為重要交響曲作曲家的第一步。他已無須為經濟擔憂，為了專心創作，他辭去了赫爾辛基音樂院教授一職。

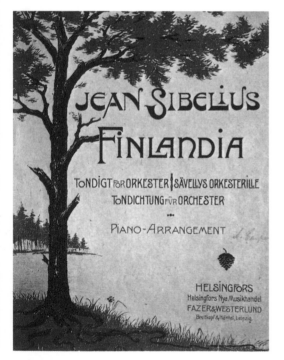

《芬蘭頌》樂譜封面。

創作傳世，自立風格

在十九世紀的最後幾年，西貝流士擴大了他的創作範圍，譜出鋼琴曲《奏鳴曲》、《即興曲》、《歌曲》、戲劇配樂《國王克里斯汀二世》與前述的交響詩《芬蘭頌》。此階段作品成功的特質是情感表達含蓄中帶有奔放，充分表現出自然主義清晰、流動的旋律。

《芬蘭頌》在全世界捲起北國旋風。1900年起，西貝流士隨赫爾辛基交響團赴歐洲各國巡迴演出，此曲隨之傳播各處。聽過的人們莫不感動流淚，對芬蘭投以同情和支持。西貝流士的知名度在世界各地竄昇，國外的演出邀約不斷。1901年，他參加海德堡德國音樂節活動，指揮演出自己的作品。德國音樂節是歷史悠久的音樂活動，而西貝流士也是第三位受邀請的北歐音樂家。1901年至1903年的歐洲演出，讓西貝流士聲勢如日中天。

　　幾年的奔波勞累，使西貝流士患了耳疾，但他依舊竭盡心力為受邀的芬蘭戲劇《死亡》譜曲。1901年完成的《悲傷圓舞曲》，以純熟的技巧展現陰鬱的氣氛，圓舞曲輕快的旋律刻劃出情感變化與瑰麗的迷濛感，其豐富的夢幻魅力，受到管絃樂團的喜愛，多在音樂會上以小提琴或鋼琴獨奏，屬西貝流士作品中最獨特、著名的管弦樂曲。與一般作曲家一樣，西貝流士並不善於打理自己的生活，他曾經糊塗到以五英鎊賣掉《悲傷圓舞曲》的版權，結果這首曲子紅遍全球，讓西貝流士損失慘重。

　　1901至1902年在義大利北部演出期間，他被北義大利明媚風光所感動，寫出了《D大調第二號交響曲》。他同時也將創作的重心從交響詩轉移到交響曲。1902年《D大調第二號交響曲》在赫爾辛基首演，得到熱烈的反應。這是一首抒情迷人又富有芬蘭鄉土特色的優美交響曲。西貝流士喜歡從大自然中感受生命力，但並非直接以音樂描述自然山川，而只將自然精神注入音樂原型中。第二號交響曲有「田園交響曲」之稱，為西貝流士七首交響曲中最受歡迎、最常被演出的曲子。1902年9月，他重新改版的交響詩《傳奇》， 在柏林舉行首演，西貝流士在此認識了德籍小提琴家柏麥斯特（Willy Burmeister）。伯斯麥特的妻子是芬蘭人，西貝流士的音樂勾起了她對故鄉的懷念，她便建議西貝流士創作一首代表芬蘭民族音樂的小提琴作品。

　　1903年，西貝流士開始創作小提琴協奏曲。這段期間卻也發生令他終生難忘的痛苦經驗。首先是他染上了酗酒的習慣，酒精過敏使他的雙手經常顫抖，無法順利下筆。再則，缺乏金錢概念的西貝流士並未因為國家補助而生活無虞，揮霍

的個性加上協助生意失敗的胞弟，他的經濟負擔越來越重。在創作與貧困雙重壓力下，他必須努力完成心目中的作品。幸好朋友亞克瑟·卡沛蘭即時贊助，他才安然渡過危機。

　　1903年秋天，西貝流士完成唯一的一首小提琴協奏曲《d小調小提琴協奏曲》，由於他對小提琴相當熟悉，因此在這首協奏曲中賦予小提琴極大的發揮空間，尤其是樂曲所流露出的那股強烈情緒，充滿了西貝流士個人的獨特美感。但此曲的首演成績並不好，樂評毀譽參半。1904年2月，《d小調小提琴協奏曲》在赫爾辛基首演，由西貝流士親自指揮赫爾辛基管弦樂團。演出後，聽眾覺得第一樂章太過冗長；樂評弗洛定也指出：「此曲並未形成一種連續不斷的銜接，使人產生厭煩感，老實說，它一點也不像西貝流士的作品。」西貝流士對自己的作品似乎也甚不滿意，他決定收回《d小調小提琴協奏曲》，重新構想全新的第一樂章，並改寫慢板樂章部分。他自己對此曲的失敗深感遺憾，決定兩年之內，不再演出此曲。1905年6月新板的《d小調小提琴協奏曲》完成，1905年10月由理查·史特勞斯指揮柏林管絃樂團首演，哈利爾擔任小提琴獨奏。此次演出，終於獲得觀眾和樂評的熱烈讚許。研究西貝流士作品的學者巴涅特認為：「此曲乃西貝流士為自己所作，他期望這首小提琴曲成為超級大師演奏的曲子。依據西貝流士內心的思維發展，此曲展現出不可言喻的悲劇色彩。」在西貝流士的心中，《d小調小提琴協奏曲》是他所有作品中最好的，儘管他認為聆賞者需要花更多的時間，才能領悟作品箇中奧妙。樂評家托衛也提出：「西貝流士的小提琴協奏曲發跡的時代雖還未到來，但它的光芒直撲孟德爾頌和布魯赫的作品，成為具有魅力的協奏曲。」此作後來成為20世紀最重要的小提琴協奏曲傑作之一。

　　之後，西貝流士更譜出著名的交響詩《波修拉的姑娘》。在他的心中：「十二歲時成為小提琴家的夢想破滅，取而代之的是創作出大師級的小提琴作品。」他想再創一首精采的小提琴作品，可惜沒有成功。最後他只完成《兩首小提琴主奏小夜曲》及《六首小提琴主奏幽默曲》。

隱居生涯，閒適創作

　　1904年第一次世界大戰前，西貝流士受到來自世界各地的邀約，出國演出。這段期間也是西貝流士個人生活劇變的階段。由於耳疾日益嚴重，1904年他在赫爾辛基外二十哩的亞溫巴湖買了一塊地，蓋了一幢別墅，作為半隱居的創作之處。該地的景色優美，西貝流士曾說：「說我是個夢想家和大自然的詩人，一點都不錯，我愛發自林間田野、水流山谷的神祕聲音，對我來說，大自然的確是一部奇書。」此後他一生中大部分的時間便是居住於該地，創作出許多重要成功的作品。

　　1906年西貝流士還完成交響詩《北國女兒》，1907年親自指揮自己的《C大調第三號交響曲》，此曲歷時三年創作，規模較前兩首交響曲小，但它的結構卻不容忽視，西貝流士採靈巧的配器法與輕鬆的主題表現，讓聆聽者精神為之一振。此作有「西貝流士英國交響曲」美稱。同年，他還寫作了一首著名的交響詩《夜騎與日出》，該曲所呈現出來的音色對比以及流暢旋律，能夠使聆賞者聽一次，便留下深刻印象。

西貝流士中晚年後為耳疾所苦。

　　1911年西貝流士發表了《a小調第四號交響曲》，創作風格有相當大的轉變。曲中西貝流士採用了許多大膽的創新手法，使樂曲充滿新奇的樂念，另外這首曲子也因為使用樂器比過去的作品少，而呈現出極為濃縮的室內樂風格。《第四號交響曲》發表時，毀譽參半，但卻是西貝流士作生涯、及整個交響曲音樂形式的發展上一個重要的里程碑。

　　1914年西貝流士訪問美國，受到熱烈歡

迎，他並且在諾福克音樂節中指揮演出自己的作品，曲目包括了《芬蘭頌》、《北國女兒》、管弦樂組曲《克理斯汀二世》，以及專為這個音樂節特別寫的交響詩《海洋女神》，這是一首具有印象派風格的樂曲。音樂節結束後，耶魯大學還頒贈了名譽博士學位給西貝流士。

自美返國後，西貝流士便開始著手寫作《E大調第五號交響曲》，此時因為歐戰的關係，隆隆的炮聲時常打斷他的工作，所以這首作品一直到隔年秋天才大功告成。由於這一年西貝流士剛好滿五十歲，芬蘭舉國上下都以熱烈的心情來為他舉行祝壽活動，該年12月8日他生日當天，赫爾辛基慶祝音樂會上演出了此首富有田園風格的優美作品。

《E大調第五號交響曲》發表之後，雖然西貝流士的聲望達到了頂點，但是創作靈感在這時卻也漸漸地離他遠去。此後有很長的一段時間都沒有重要的作品問世，一直到1923年他才又推出《d小調第六號交響曲》。而在譜寫《第六號交響曲》的同時，他也開始構思《C大調第七號交響曲》，他原來計畫寫成三樂章的交響曲，但最後卻在1924年發表一首單樂章的交響曲。儘管西貝流士的《C大調第七號交響曲》只有一個樂章，但西貝流士卻巧妙地將傳統交響曲四個樂章的要素織入其中，因此有評論家認為這是西貝流士最具特色的一首交響曲，也是他的交響曲中最崇高不朽的傑作。

從1902年到1924年，西貝流士共創了七首交響曲，這七首交響曲展現出芬蘭的景緻精神，曲曲宏偉、旋律激昂，彰顯出西貝流士對祖國的熱愛。時人稱此七首交響曲為「有貝多芬的邏輯、柴可夫斯基的風格、宛如聳立北歐的七座高峰。」在20世紀的交響曲作曲家中，西貝流士無疑是佼佼者。

🖋 封筆三十年，沈寂之謎

1925年，西貝流士應紐約愛樂交響樂團委託，寫作交響詩《塔比歐拉》，另

外也應哥本哈根皇家劇院的邀請，為戲劇《暴風雨》譜寫劇樂。西貝流士對古代典籍的敬重與適應性，完全呈現在《塔比歐拉》作品中。一如他提醒年輕作曲家的話：「應擺脫時代潮流的影響，時而回顧古典創作，如義大利名詩《神曲》、彌爾頓的作品。從當中獲得靜謐和生活釋懷，將對創作有莫大的幫助。」

這兩首作品完成後，西貝流士就很少再創作，自1929年起直到去世為止，不曾再有任何新作發表。當時他還有三分之一長的人生路還沒走完。由於健康狀況良好，並未退隱，因此，西貝流士的退休狀態引起了諸多的揣測。然而，揣測畢竟是揣測，真正的答案，我們是不可能知道的。雖然他後半生不再寫曲，但在芬蘭人民心目中的崇高地位並未因此降低。西貝流士七十歲時，芬蘭政府還特別將他的生日訂為國定假日，而八十歲生日時，芬蘭政府不但為他發行肖像郵票，更設計一座「西貝流士勳章」，頒給對芬蘭藝術有崇高貢獻的人。九十歲生日時，也為他舉行了盛大的祝壽活動，以表達對這位樂壇耆老的崇偉敬意。

1957年，隱居的西貝流士突然在家中將手中的作品全部燒毀，妻子訝異莫名，甚感不祥。西貝流士還自言自語說：「我知道，仙鶴就要來接我走了，這幾天外出散步時，仙鶴總是低飛盤旋，甚至飛上屋頂，叫出響徹雲霄的聲音，我想牠們即將要告別。」同年9月20日，西貝流士在家中聽赫爾辛基交響團演奏他的《E大調第五號交響曲》的廣播轉播時，忽然因腦溢血而撒手人間，享年九十二歲。一代大師在聆聽自己的作品中安然離去，死而無憾。

被喻為貝多芬以來國民樂派最偉大的交響曲作家，西貝流士終於告別自己最熱愛的祖國。辭世消息傳出，世界各地報紙均以號外頭條刊出，芬蘭總理也發布弔文：「向西貝流士的不幸去世，致上最高哀悼之意！」芬蘭政府除給予國葬的禮遇外，還將赫爾辛基音樂學院改名為「西貝流士音樂學院」，全國以西貝流士之名紀念稱者有五十多處。當局還在赫爾辛基市中心建造一座西貝流士公園，其內豎立著雕像和紀念碑，以緬懷這位愛國音樂家對芬蘭的貢獻。

芬蘭的音樂國魂

芬蘭豐富的神話和民謠遺產，在西貝流士之前已有恩格利斯、湘茲等當地作曲家先後為之譜曲，但是到了西貝流士才真正有系統的加以開發，並運用在他的交響詩作品裡，其中包括依芬蘭史詩《卡列法拉》譜寫的《傳奇》，以及志在激發民族意識，以反抗沙皇暴政的《芬蘭頌》。西貝流士的音樂雖未直接引用芬蘭民間音樂的曲調，但由於它們的內容多取材自芬蘭的民族史詩、民間傳說，曲中往往流露出濃郁的悲苦、哀愁與沈思。加之它們的旋律、節奏、音樂語言都與古老的芬蘭民間音樂有許多相通之處，因此總能鮮明地呈現出民族特色，明確地流露芬蘭人的心聲，勾起無限的愛國情感，進而激發強烈愛國熱忱。因此西貝流士受到芬蘭人民永遠的尊崇，被封為「芬蘭的國寶」，而其交響曲的優異表現，讓他獲得「二十世紀貝多芬」的美譽。

綜觀西貝流士的作品，總計共有一百多首，其種類及數量均極龐大，舉凡歌劇、交響曲、管弦樂曲、室內樂曲、器樂曲、歌曲等均無所不包，其中尤以1899年作曲的交響詩《芬蘭頌》、七首交響曲、《我的祖國》、《大地之歌》、一首小提琴協奏曲，以及以芬蘭民間傳說為題材所譜寫的敘事詩《卡瑞里拉》及《傳奇》等最為膾炙人口。其登峰之作仍為交響曲，西貝流士一生當中所創作的七首交響曲，正好明顯的呈現出三個不同的創作期。

《C大調第三號交響曲》正是西貝流士思索擺脫先前的浪漫風格，逐漸朝向精簡的古典樣式的轉換期。《C大調第七號交響曲》使他名垂千古。可惜《第八號交響曲》在臨終前未能完成。

西貝流士在作曲家中算是相當長壽，通常世人總在作曲家死後，才沈澱出對他作品的觀感，但西貝流士尚在人世時便體驗到人們對他作品的觀感。雖然他活到20世紀中葉，但音樂卻不同於史特拉汶斯基、普羅高菲夫、蕭士塔高維奇、巴爾陶克、亨德密特等當代作曲家的「實驗」精神。在情感上，西貝流士接近柴可夫斯基，配器上接近理查‧史特勞斯，精神上則接近布魯克納。因此當其「完

全封筆」的最後三十年，新音樂觀念紛紛出籠時，西貝流士的音樂難逃「過於傳統」的批評，儘管他當時依然健在。批評西貝流士的音樂過於傳統， 是不夠公允的，西貝流士並不以標新立異或追求先進為目標，但以其對於交響詩以及交響曲的創作方向與內容來看，西貝流士對管弦樂團的音色掌握以及傳統交響曲的形式美學觀，都自有其一套獨特的處理方式。

　　被芬蘭人視為國寶的西貝流士，不但是北歐知名的作曲家，在歐洲音樂史上更佔有獨特的地位。他的一生貫穿浪漫、國民到未來樂派，幾乎經歷了整整一個世紀，宛如一座橋梁，把各個流派一一銜接起來，具有承先啟後的深遠意義，也深深影響芬蘭近現代音樂的發展。

西貝流士與他的時代

年代	生平事略	時代背景	藝術與文化
1865	12月8日,誕生於芬蘭的赫曼林納	佛羅倫斯成為義大利首都	孟德爾提出遺傳法則
1874	九歲,開始學習鋼琴,但是最大興趣卻在小提琴	史坦利開始穿越赤道非洲	雷諾瓦:「包廂」 比才:《卡門》
1885	進入赫爾辛基大學法律系就讀。但第二年因喜愛音樂而轉學到赫爾辛基音樂院	德屬東非建立 印度成立國大黨	梵谷:「食薯者」雨果逝世 孟克:「病娃」
1889	自赫爾辛基音樂系畢業獲得獎學金,至德國柏林留學	第二國際成立 義大利併吞馬利蘭巴黎舉行世界萬國博覽會	高更:「黃色基督」 理查·史特勞斯:《唐璜》
1890	離開柏林至維也納繼續求學	俾斯麥被撤職	梵谷逝世 左拉:《人的獸性》
1892	與艾諾·雅妮嘉結婚	發生巴拿馬運河風波	塞尚:「玩紙牌的人」
1897	芬蘭政府頒給每年三千馬克終身年俸,以後逐年提高,直到他逝世為止	希臘、土耳其爭奪克里特島 狄塞耳發明發動機	盧梭:《睡著的吉普賽女郎》 喬治·威爾斯:《隱形人》
1899	創作《芬蘭頌》,被尊為芬蘭第二國歌	南非發生波爾戰爭中國義和團起義	拉威爾:《死公主的孔雀舞》

年代	生平事略	時代背景	藝術與文化
1904	為耳疾所苦，至雅溫巴湖過著半隱居生活	日俄爆發戰爭 挪威獨立	契訶夫：《櫻桃園》
1915	五十歲誕辰，芬蘭全國放假慶祝	第一次世界大戰伊普爾戰役	喬伊斯：《青年藝術家的畫像》
1926	完成最後一部交響詩名作《塔比歐拉》，此後三十多年不再創作，就此封筆	馬可尼接通倫敦與印尼間的無線電 日本昭和天皇登基	莫內逝世 高第逝世
1935	七十歲誕辰，芬蘭政府特別為他設立壽堂祝賀	希臘王朝復辟 法國實行通貨緊縮政策	艾略特：《大教堂兇殺案》
1945	八十歲生日，芬蘭政府為他發行肖像郵票，並設立「西貝流士勳章」頒給藝術上有貢獻的人	希特勒自殺 日本受原子彈攻擊第二次世界大戰結束	巴爾陶克：《第三號鋼琴協奏曲》 巴爾陶克逝世
1957	9月20日，因腦溢血逝世，享年九十二歲	第一顆人造衛星升空	史特拉汶斯基：《仙女之吻》

巴爾陶克
Béla Bartók

1881-1945

　　1940年10月，巴爾陶克夫婦毅然決然離開熱愛且奉獻一生的祖國——匈牙利，搭船抵達紐約。他對自己的國家甘心臣服於納粹政權、大舉屠殺猶太人，深以為恥。對一位藝術家來說，最殘酷的事實莫過於離開祖國土地的滋養；選擇放逐自己的同時，也等於宣告創作生命的終結。

　　「夢裡不知身是客」，巴爾陶克生命最後的五年，窮困孤寂的客死異鄉。他不僅在匈牙利國民樂派擁有無上的光榮，更是二十世紀音樂界的大師，是繼德布西之後，與史特拉汶斯基、荀白克等現代主義音樂家齊名者。

潛伏時期

　　1881年3月25日，貝拉・巴爾陶克誕生在匈牙利一處如詩如畫的小村莊——拿吉森米克洛斯（Nagyszentmiklos，1920年起改名為大聖尼古拉

[Sinnicolau Mare]，現在屬於羅馬尼亞的領土），父親是一所農業學校的校長，也是業餘大提琴演奏家，曾經組過樂團，也創作過幾首舞曲；母親是教師，鋼琴彈得很好，巴爾陶克還有一位妹妹，家境中等。

年幼的巴爾陶克的身體十分虛弱，出生三個月就因為接種天花疫苗而發疹，一直到五歲才痊癒。在這漫長的童年時期，因為怕被別人看見，巴爾陶克孤單的躲在家裡，很少和其他的孩子一起遊戲，造成他敏感、害羞、沈默寡言、不善交際的孤僻個性。他的音樂天賦極高，情感細膩，記憶力特佳，五歲就能與母親聯彈鋼琴。他羸弱的身體，直到六歲才稍稍好轉。

1888年巴爾陶克的父親以二十二歲的英年離開人世，母親只好舉家他遷，辛苦的維持家計，但巴爾陶克的音樂教育始終不曾間斷。他九歲就能作曲，十一歲首度在一場慈善音樂會中，演奏貝多芬的奏鳴曲以及自己創作的《多瑙河的水流》，獲得滿堂彩。

1899年，巴爾陶克通過布達佩斯音樂院的入學考試，跟隨李斯特的弟子托曼（Istvan Thoman）學習鋼琴，並向克斯勒（Janos Koessler）學習作曲。但由於生活拮据，除了寄宿在舅父家之外，還以教授鋼琴維持生活；他的一名女學生艾瑪・珊多爾（Emma Sandor），後來嫁給了巴爾陶克的研究夥伴佐爾坦・高大宜（Zoltan Kodaly）。

在音樂院就讀期間，巴爾陶克對音樂的欣賞與研究，從最初布拉姆斯的莊嚴古典風格，逐漸轉移到浪漫樂派大師李斯特的獨特風格中，樂句中充滿匈牙利民族情感的部分。巴爾陶克也很喜歡華格納的作品，曾經深入的研究過《紐倫堡的名歌手》總譜。即便如此，巴爾陶克的創作生涯卻一直處於停頓狀態，一直到1902年欣賞了理查・史特勞斯的交響詩《查拉圖斯特拉如是說》，受到相當的震撼。《查拉圖斯特拉如是說》如同一道閃電，將巴爾陶克從停滯中解放了出來，於是在年底，他連續創作了《四首歌曲》、一首交響曲及一首管弦樂。

 探索民族音樂的根源

　　1903年，巴爾陶克從音樂院畢業並獲得一筆研究金，藉此他前往柏林舉辦了一場鋼琴獨奏會，獲得鋼琴家布梭尼（Ferruccio Busoni）的讚揚。這時巴爾陶克發覺，他所接觸的音樂環境，竟然完完全全籠罩在德國音樂的勢力當中。他很想從匈牙利的民俗音樂中探索根源，但卻發現匈牙利的音樂無力地浸泡在西歐音樂的體系裡，即使如李斯特的《匈牙利狂想曲》，和布拉姆斯的《匈牙利舞曲集》，都不是匈牙利音樂，而是屬於德國音樂支派的吉普賽樂曲，並沒有繼承匈牙利民歌的要素。

巴爾陶克採集民歌的情景。

於是從1906年開始，巴爾陶克開始積極的到偏遠鄉村採集民歌，那裡的歌謠受到都市的影響最少，也最能保持純淨的曲調與節奏。然而這樣的用心卻得不到音樂界的認同，甚至受到貶損，巴爾陶克只好孤孤單單、孜孜矻矻的進行著他的研究工作與理想。1915年，布達佩斯愛樂協會打算演出巴爾陶克的《第一號管弦樂組曲》中的片段，這本是巴爾陶克突破事業瓶頸的最佳機會，但他卻十分憤怒，對自己的作品被片段的演奏表達強烈抗議，並將作品收回，束之高閣。

　　巴爾陶克追求完美的固執性格，為他樹立了不少敵人，大多數的音樂家都對他敬而遠之，這種處境一直到1917年，他的舞劇《木刻王子》上演成功後，才獲得改善。進入1920 年代之後，巴爾陶克已將民謠素材從形式上的運用，轉變成內在的語言，融合了現代主義與無調性音樂的特色，逐漸形成巴爾陶克式的獨特風格。各種傑作紛紛問世，曲類豐富多彩，協奏曲、管弦樂、鋼琴曲、室內樂都已臻成熟。巴爾陶克的聲望，一直以來都是國外的讚譽遠勝於國內，他與妻子在世界各地巡迴演奏，歐洲各地的音樂界紛紛對這位來自匈牙利的音樂奇葩刮目相看。

　　1930年代末期，匈牙利為求自保，只得向納粹德國靠攏。巴爾陶克非常憎恨法西斯政權下的義大利，也對祖國媚德的行為感到不齒，對德國的行徑更是痛恨到了極點，他直接稱呼納粹是「盜賊和殺人犯政權」，發誓不再踏上祖國土地，於是他將辛苦蒐集來的資料、手稿及樂譜，寄到瑞士請一位好友保管，自己則偕同妻子遠走他鄉，到美國另謀出路。

寂寞的靈魂

　　個性羞怯敏感、喜歡離群索居的巴爾陶克，是一個高度以自我為中心的藝術家，他心目中的理想愛情與伴侶，也和他所堅持的藝術創作一樣，既期待靈魂的契合，又要求彼此獨立存在。從這種矛盾的性格，可以預見悲劇的來臨。

1907年，巴爾陶克遇見了才華洋溢的匈牙利小提琴家史德菲·蓋雅（Stefi Geyer），他們兩人不僅對音樂的追尋、哲學、宗教看法一致，並且譜下一段甜蜜的戀曲，不幸的是，這段感情卻失敗了。蓋雅知道，自己很難進入巴爾陶克的內心世界，選擇了離開。這對巴爾陶克來說無疑是一大打擊，他絕望、否定並封閉自己，再也不曾為任何人打開心扉，就像他的作品《藍鬍子的城堡》劇中的藍鬍子那樣。

狄塔是巴爾陶克第二任妻子。

1909年，巴爾陶克輕率的娶了年僅十六歲的女學生瑪爾塔·齊格勒（Marta Ziegler），並生下一名男孩。瑪爾塔是個開朗單純的女孩，她負擔了巴爾陶克生活上的一切事務，和他一起度過艱苦的戰爭歲月。十四年的婚姻生活中，她是丈夫的抄譜員、助理、家庭主婦，而且處處依從巴爾陶克的願望，然而，巴爾陶克的心靈始終孤獨，拒她於千里之外，終於導致婚姻破碎。

1923年，當瑪爾塔發現丈夫與他的學生，一位出色的鋼琴家狄塔·帕斯托里（Ditta Pasztory）發生感情之後，主動提出離婚，結束十四年的婚姻悲劇。同年8月，巴爾陶克便和狄塔結婚，當時狄塔才二十歲。一年之後，她也為巴爾陶克生下一名男孩。狄塔同樣全心全意的愛著巴爾陶克，為婚姻奉獻一切，兩人夫唱婦隨，是巴爾陶克最幸福的一段歲月。之後巴爾陶克的藝術創作進入顛峰期，這與狄塔的支持有著密切的關係。1940年他們遠走美國，狄塔卻在緊要關頭精神崩潰。1945年，巴爾陶克在臨終之前，曾寫了一首鋼琴協奏曲獻給她。但這時的狄塔已經什麼都不知道了，連巴爾陶克過世時，都無法參加喪禮。

孤獨的「先知」音樂家

巴爾陶克算得上是一位多產的音樂家，他的創作集中在管弦樂、鋼琴曲及代表六個時期的六首弦樂四重奏。此外，他的一齣膾炙人口的歌劇《藍鬍子的城堡》，和兩部芭蕾舞劇《木刻王子》與《奇異的滿洲官吏》，也都是頗受矚目的作品。然而，巴爾陶克在音樂史上最受尊崇的部分，並非他的創作，而是他發掘並保存大量匈牙利民族音樂的重大貢獻。或許這些俚俗民歌難登大雅之堂，但卻忠實地反映了匈牙利的民間生活與生活趣味，因此巴爾陶克獲得匈牙利民眾永遠的尊敬。

匈牙利的民間音樂，與其他語言和民族的發展情形類似，它的五聲音階、四樂句結構、不變的重複節奏，都有著外族音樂影響的痕跡（尤其是中國的蒙古族）。巴爾陶克的最佳夥伴高大宜曾經說：「五聲音階的感情統馭著匈牙利的民族音樂，是匈牙利音樂創作的泉源。」他們努力了三十年，共整理出六千多首民歌，這項成果在當時雖然乏人問津，現在卻是匈牙利的民族瑰寶。巴爾陶克曾經說過：「民歌是最高的藝術創作楷模，我看待一首民歌，如同一曲大師名作，與巴哈的賦格或莫札特的奏鳴曲一樣重要……」

許多國民樂派的音樂家，基於愛國心的驅使而從事民歌的蒐集與創作，但巴爾陶克的動機並不僅止於此，他從民歌研究的工作當中找到自己的創作方向，也獲得大量珍貴的民間音樂與民俗學知識，使他的音樂創作趨於成熟。在1908年創作的《十四首短曲》中，充滿了對民間音樂的實驗及突破的看法。他試圖在原有的格局中尋求創新，作品中複雜的旋律、異常的節奏、大七度和絃、一個長音上的不同調和聲等等，都可以看見巴爾陶克的求新精神。同年創作的另一首作品《第一號弦樂四重奏》，更巧妙融合了德國後浪漫樂派的半音階旋律、法國印象派和聲，以及匈牙利民歌舞曲的節奏。然而這些曲子在演出之後，卻受到嚴厲而殘酷的批評：「他把整個藝術生命都葬送掉了」、「他把耳朵對準了噪音，其嘈雜的程度尤勝過德布西」、「旋律不堪入耳，曲調粗野」等等。儘管不見容於當時，但以今天的觀點來看，稱他為「先知」並不為過。

 特立獨行的創作風格

　　為了推廣新音樂，1911年巴爾陶克和高大宜創立了「匈牙利新音樂協會」，第二年在業務推廣失利的情況下，巴爾陶克推出了唯一的獨幕歌劇《藍鬍子的城堡》。這齣歌劇的情節並不複雜，是以象徵性的童話情節和匈牙利的敘事曲融合而成的作品。其地位相當於德布西的《佩利亞與梅麗桑》，以本國語言抑揚頓挫的力度與和聲構成，極具民族特色。

　　故事敘述藍鬍子公爵在夜晚時娶了新娘尤迪絲，並帶她回到了城堡。在城堡中，尤迪絲發現了七扇門，門內有人在呻吟，於是她要求打開這七扇門，一窺究竟。公爵原本不答應，但在尤迪絲的堅持下一一打開了門。第一扇門內是一間訊問室，有各種殘酷的刑具，上面還沾了血。第二扇門內是一間彈藥庫。第三扇門內堆滿了珠寶，金光閃閃，但珠寶上卻沾著鮮血。越來越起疑的尤迪絲，迫不及待的打開第四扇門，門內是一座美麗的花園，但她發現這些花都是用鮮血培育的。尤迪絲忍不住質問藍鬍子原因，但藍鬍子並未回答。打開第五扇門，可以望見整座城堡的領地，清新而優美。藍鬍子要求新娘不要再打開另外的兩扇門，但尤迪絲哪裡聽得進去，於是打開了第六扇門，門裡透著一道乳白色的光，中間是一座淚池。這時藍鬍子擋在第七扇門前，懇求尤迪絲不要再打開最後的這扇門，但尤迪絲堅持說：「裡面一定藏著你前妻們的屍體。」她不顧藍鬍子的殷殷勸阻，推開了第七扇門。門內走出來三個穿著打扮完全相同的女人，她們沈默而面無表情的跳著舞，這時藍鬍子告訴尤迪絲：這三位都是他的妻子，她們都是因為好奇而落得現在這般下場，「親愛的，妳是她們當中最美麗的，但妳的命運卻與她們相同！」話一說完，藍鬍子便將抗拒中的尤迪絲打扮成和那三位女子相同模樣，並將尤迪絲推進門裡，悲傷的說：「漫漫長夜，永無盡期。」

　　全劇從歡樂的婚禮開始，而以絕望、悲傷的氣氛結束。有人說這齣戲是巴爾陶克的生命解剖，失意、打擊、孤獨、絕望，全都化成了這七扇門，每一扇門裡都是一段痛苦的回憶，深深折磨著藝術家的心靈。然而這部戲卻引來一連串的噓聲和刻薄的批判。

受到戰火的拖累與波及，四年之後，巴爾陶克才完成了一部芭蕾舞劇《木刻王子》。這部舞劇完成之後，布達佩斯歌劇院沒有人願意指揮、演出，理由是「看不懂也不會彈奏」。直到一位義大利的客席指揮唐戈（Egisto Tango），在看過劇本之後頗感興趣，才在1917年5月12日舉行首演，結果造成轟動。唐戈把不可能變成了可能，而舞者與樂團捐棄成見，創造了奇蹟，這也是巴爾陶克創作生涯中第一次的重大成就。

　　另外，樂評家們一致認為，《木刻王子》兼容了李斯特、理查·史特勞斯、史特拉汶斯基及德布西的風格與技巧，加上匈牙利民歌的襯托，充分顯露民族色彩。故事敘述王子與公主是一對戀人，正面臨愛情的考驗，他們突破了種種困難，終於獲得圓滿的結局。這齣舞劇中，充滿樂觀昂揚的音樂，象徵遭遇挫折之後，衝破層層難關、永不放棄的堅持。對當時正處於戰爭洗禮下的匈牙利人而言，不啻是個鼓舞，天時地利人和的因素，促成這部作品獲得空前勝利。

　　也因為這部作品的成功，匈牙利政府正式邀請巴爾陶克與高大宜，共同在「維也納音樂廳」舉辦一場「歷史音樂會」，演奏匈牙利和捷克的傳統軍歌。同時維也納的著名出版商，也以高價正式簽下巴爾陶克的出版合約，從此，巴爾陶克的音樂才得以揚名於世。

　　另一方面，巴爾陶克再度與唐戈攜手合作，重新上演《藍鬍子的城堡》。七年之後，《藍鬍子的城堡》終於在布達佩斯歌劇院首演， 即使批評聲依然存在，但無損於觀眾對這部戲的喜愛，同時奠定了巴爾陶克在匈牙利歌劇史上舉足輕重的地位。

現代主義音樂

　　1918年第一次世界大戰結束，巴爾陶克的音樂創作，也正式開啟現代主義音樂風格的序幕。匈牙利正式脫離奧匈帝國獨立之後，由於領土的變更，巴爾陶克

在採集民歌的工作上相當不便，因此他開始轉向研究荀白克與貝爾格的音樂，他發現荀白克的十二音列主張與無調性音樂，仍然由西方的調性音樂逐步發展而來，但是民謠風格的無調性音樂，卻是自成一組大小調的音樂系統。

巴爾陶克與其子彼得的合照。

這樣的發現促使他開始譜寫《奇異的滿洲官吏》這齣舞劇。這部作品完全擺脫後浪漫主義的風格，跨入現代主義的範疇。暴亂、不和諧的和聲、獨特的節奏運用，更接近史特拉汶斯基《春之祭》的表現主義作品，前衛的音樂語言，自然更難獲得當代音樂界的認同。尤其這部作品的音樂充滿對社會的殘酷、冷漠、黑暗、欲望的露骨控訴，是巴爾陶克對戰爭的狂暴與社會的荒謬思想最深沈而強烈的怒吼。

1920年之後，巴爾陶克逐漸為歐洲音樂界所熟悉，同時他也展開巡迴演奏，並陸續發表新作。1924年他出版了最重要的著作《匈牙利民歌》與歌曲《五處鄉村景色》。逐漸邁入成熟期的巴爾陶克，開始莊嚴的形式與充滿複雜技巧的管絃樂曲，轉而創作鋼琴曲與室內樂。由於四處旅行，他的聲譽日隆，1926年，《奇異的滿洲官吏》這齣舞劇在布拉格重新上演，獲得空前成功，這一年他也首度前往美國各地演出，並且意外的因一首充滿現代主義風格的《第三號弦樂四重奏》，獲頒費城音樂基金會的「柯立芝獎」。

1926年，巴爾陶克著手創作《小宇宙》鋼琴曲集，中間間斷了近六年的時間，直到1939年才完成。這部作品是為了寫給他和狄塔的兒子彼得當作練習曲用的。每一首曲子都不超過一分鐘，但卻是巴爾陶克創作技巧的凝縮，並融合了民間音樂的精華。雖然這是學習鋼琴的兒童教材，但也是巴爾陶克創作的結晶，是今日鋼琴教學的重要著作。然而，1928年才是巴爾陶克的豐收年，不僅在音樂創作的質量上都有傲人的成績，他的《第四號弦樂四重奏》更成為音樂界公認最美、最有創意、最具代表性的作品，同時也概括了巴爾陶克音樂創作的詩意與技巧。

　　邁入1930年代之後，巴爾陶克的音樂從激進轉向內斂，他的世俗清唱劇《魔鹿》是最佳代表作品。巴爾陶克一向喜歡大自然，山林原野更是他的心靈寄託，為了想逃離文明的枷鎖，他根據羅馬尼亞的古老耶誕敘事曲，創作了這齣寓言式童話作品。故事描寫在古老村莊裡，住著九位獵人兄弟。一天，他們前往深山狩獵，卻迷失在一座神祕的森林裡，最後全部都變成了鹿。後來父親找到了他們，並帶他們回家，他們卻哀傷地對雙親說：「我們的身體已無法穿衣，輕盈的腳只願在森林中蹦跳，我們的嘴已無法使用水杯，只想啜飲清泉。」於是選擇重返森林。《魔鹿》是巴爾陶克最重要的聲樂合唱作品，也是他信仰自然的獨特告白，其中大量的東方曲調，不僅神祕而原始，古老的復調風格與雄壯的合唱，更營造出傳說中神祕朦朧的氣氛。不過這部作品直到四年後，才在倫敦首演。

　　1930年代末的巴爾陶克聲望達到了顛峰，各地的邀約不斷，創作甚豐，每首作品也都各具特點，獲頒贈的獎項也不少，婚姻生活美滿，但這時的歐洲卻戰事吃緊。1939年，繼奧地利之後，捷克也被德軍佔領，大戰已經無可避免。這年夏天，巴爾陶克在瑞士友人家中創作了充滿苦難與傷痛情緒作品，但卻用了一個諷刺對比強烈的曲名：《弦樂嬉遊曲》，接著寫下他在歐洲的最後一首曲子《第六號弦樂四重奏》。這時大戰爆發，母親去世，巴爾陶克就在烽火漫天的痛苦心情下，將這首曲子的主題定為：「憂愁」。

遲來的掌聲

美國，是許多人的夢想天堂，但對巴爾陶克夫婦而言卻陰暗異常。來到紐約的巴爾陶克過著貧病交加的日子，夫妻二人經常在地下鐵中迷路，這個灰色的都市一點都不欣賞巴爾陶克嚴肅、內斂的風格，加上狄塔精神崩潰的打擊，1943年，日益憔悴的巴爾陶克患了白血病，體重只剩四十公斤。這年夏天，美國作曲家、作家、出版者協會（ASCAP），終於對他伸出援手。他們積極為巴爾陶克募款，但卻被拒絕。倔強的巴爾陶克不願意接受金錢施捨，大家只好以版稅、請託作曲的方式讓他收下這些捐款。

巴爾陶克作品集封面。

接受作曲委託後的巴爾陶克，精神立刻振作起來，寫下他在美國的第一首作品《管弦樂協奏曲》。這首曲子在1944 年12月1日，由庫塞維斯基指揮波士頓交響樂團舉行首演，立刻獲得空前的讚譽。這首作品超越了他嚴肅、理性的風格，而以平易、溫馨、纖細的曲風譜成，成為巴爾陶克最受世人喜愛的作品。1944年春天，著名的小提琴家梅紐因（Yehudi Menuhin）也請託他作曲，巴爾陶克以幾近完美的技巧寫了《小提琴獨奏奏鳴曲》。這首作品在11月26日由梅紐因擔任獨奏，於紐約卡內基音樂廳首演。音樂會一結束，請託作曲的要求紛紛來到，終於解決了巴爾陶克的經濟窘境。

1945年初，一切似乎都很美好，巴爾陶克在沙拉克湖畔，不顧醫生的勸阻，埋首趕寫《第三號鋼琴協奏曲》，要獻給與他患難與共的妻子狄塔。這時死神卻已悄悄降臨，巴爾陶克對醫生說：「遺憾的是，我必須帶著這麼多的『行李』離開。」9月26日，巴爾陶克終於永遠放下了他的筆，留下未完成的十七個小節，向他一生堅持、努力、熱愛的音樂永別。最後這首《第三號鋼琴協奏曲》，由他的弟子謝爾利（Tibor Serly）補寫完成，並於次年於費城首演，紀念這位一生與宿命對抗、永不妥協的音樂巨擘。

巴爾陶克與他的時代

年代	生平事略	時代背景	藝術與文化
1881	3月25日，誕生於拿吉森米克洛斯	沙皇亞歷山大二世遇刺身亡	畢卡索誕生 杜思妥也夫斯基逝世
1886	隨母親學習鋼琴	英國併吞緬甸	李斯特去世
1899	入布達佩斯音樂院就讀	美國發表門戶開放政策	托爾斯泰：《復活》
1905	前往巴黎，參加魯賓斯坦音樂大賽，失敗 結識高大宜	法國政教分離	畢卡索：「母愛」 野獸主義出現
1906	開始和高大宜在各地採集民謠 年底出版《二十首匈牙利民歌》	為解決摩洛哥問題的阿爾赫西拉斯會議召開	塞尚逝世 易卜生去世
1909	與學生瑪爾塔結婚	義、俄簽訂巴爾幹祕密條約	盧梭：《詩人和他的繆思》
1911	與高大宜成立「匈牙利新音樂協會」 完成獨幕歌劇《藍鬍子的城堡》	義大利侵略利比亞挪威探險家阿蒙森首次抵達南極	馬勒逝世
1916	完成芭蕾舞劇《木刻王子》	英國第一次使用坦克	卡夫卡：《蛻變》
1921	開始至各國旅行演奏	義大利法西斯黨成立	聖桑逝世
1923	和瑪爾塔離婚，再娶另一學生狄塔·帕斯托里為妻	希特勒在慕尼黑發動暴動被捕	斯維沃：《賽諾的意識》
1930	完成清唱劇《魔鹿》	義大利與奧地利簽署和平條約	史特拉汶斯基：《詩篇交響曲》
1935	拒絕接受匈牙利「格雷古斯獎」	前一年，蘇聯加入國際聯盟	前一年，克莉絲蒂：《東方快車謀殺案》
1939	母親過世	西班牙內戰結束	史坦貝克：《憤怒的葡萄》
1940	與狄塔流亡美國	邱吉爾任英國首相	普羅高菲夫：《第六號變奏曲》
1943	完成《管絃樂協奏曲》，健康逐漸惡化	開羅宣言	沙特：《存在與虛無》
1945	9月26日，因白血病逝於紐約	法國戴高樂政府成立	前一年，沙特：《密室》

德布西
Achille-Claude Debussy
1862-1918

 ## 音符的實驗家

認識德布西，我們可以先從《月光》開始。這首鋼琴小品細緻而浪漫，皎潔的月光含蓄的從雲霧間穿透出來，溫柔而浪漫的灑落地面，為萬物覆蓋了一層暈黃的薄紗，花朵與夜露的靈魂沈醉在靈透的音符裡，彷彿隨著月光的節奏旋轉起舞。這種透過旋律描繪某個景物或意像的手法，表達一種光影閃爍、若有似無之空靈質感，和十九世紀末繪畫界所盛行的印象派繪畫風貌相近，我們稱之為印象派樂風。

德布西正是印象樂派的開創者，他一反過去嚴謹制式的音樂曲風，自由地運用各種調性，以豐富的想像力描繪自然風情，諸如皎潔的月光、澎湃的大海，或牧神在夏日午後迷濛的幻想。德布西盡情在音符間揮灑才氣，實驗出各種新的音階、調式、與和聲效果，以劃時代的姿態滿足了創作的欲望。

1862年8月22日，阿希爾－克勞德‧德布西誕生於巴黎西郊的聖日曼安雷

（St. Germain－en-Laye）。他並非出生在音樂世家，也不是一位自小即展現過人音樂造詣的孩子，他的父親曾 擔任水手一段時間， 還一心希望德布西長大後成為一位海軍軍官呢！事實上，遼闊浪漫的大海就是德布西生命的背景，爾後更在他的創作中占了舉足輕重的地位。

　　德布西的父母不擅長養育孩子，他們平凡的家庭環境也無助於德布西藝術氣質的培養，後來，德布西被送往姑姑家，由姑姑克萊蒙蒂（Clementine Debussy） 扶養長大。姑姑是他生命中第一位重要的女人，四歲那年，德布西跟隨姑姑前往坎城，隨義大利鋼琴家喬凡尼·切魯蒂（Giovanni Cerutti）學習鋼琴，開啟了他的音樂之路。德布西也因為姑姑與金融家兼藝術收藏家阿希爾－安東尼·阿羅薩（Achille-Antoine Arosa）密切的交往，而深受其影響。阿羅薩收藏了許多畫作與藝術品，也認識當時許多畫家，受到這種環境的薰陶，德布西開始瞭解藝術、喜愛繪畫，培養了對高雅藝術的鑑賞力，為他的音樂風格烙下了不可磨滅的痕跡。

莫內的「睡蓮」屬印象派繪畫。

反叛的青澀歲月

　　1871年，德布西遇到了第二位影響他深遠的女人，莫泰夫人（Mautede Fleurville）。在一次因緣際會之下，莫泰夫人聽出德布西特殊的演奏才華，決定親自教導德布西。莫泰夫人是蕭邦的弟子，也是德布西音樂才華的啟蒙者，德布西自己萌生了進入音樂院的念頭，莫泰夫人資助德布西所有學費開銷，全力扶助他成為一位傑出的鋼琴家。1872年10月22日，德布西以優異的成績進入巴黎音樂院鋼琴班，成為馬蒙泰（Marmontel）的學生。

馬蒙泰是一位嚴厲的老師，德布西在他的指導下，漸漸發揮與眾不同的音樂特質，但傳統的學院無法容忍德布西的天生反骨，德布西很快的就被列入管教名單中了。這個問題學生厭惡注重技巧的鋼琴比賽，也不喜歡在偌大的舞台上接受觀眾的注目，他喜歡藉著創作把心中的思緒一吐而出，喜歡嘗試各種不同的調性與和聲，就像拿著試管與攪拌棒攪出新奇的音符，他發覺當個賦予音樂生命的人，才是真正吸引他的工作。

　　1873到1876年間，德布西加入了拉維尼亞視讀、聽力及視唱班，並同時學習合聲與管風琴。除了學習這些深厚的理論基礎，他也同時教授一些鋼琴課程，為有錢的家庭擔任伴奏來賺取生活費。因為這些工作，德布西得以遠離巴黎到各處旅遊，開拓了他的視野並激發無窮的創作靈感。1879年7月， 德布西受聘前往舍農索城堡（Chenonceaux），他在這裡觀賞了許多著名歌劇的演出，並編寫了許多著名的曲子如《月光》、《星光滿天之夜》、《美麗的黃昏》，這些浪漫生動的曲調，描繪出這座美麗城堡在他心中的印象。

　　1880年7月，德布西開始為柴可夫斯基的贊助人梅克夫人服務，在這期間他曾旅居俄國，開始接觸東方樂調，這段機緣非但開拓了眼界，更使他得以盡情探索神祕東方的藝術，為他的音樂揉進更多追求自由與反叛的元素。這段期間他跟隨梅克夫人周遊於歐洲和俄羅斯各地，他的工作除了陪梅克夫人彈琴，就是教導梅克夫人的子女鋼琴、小提琴和音樂理論。德布西深受梅克夫人的器重，也和梅克夫人的孩子們相處融洽，就像這個大家庭的一分子。後來他追隨梅克夫人來到莫斯科，在此接觸了俄國「五人組」的成員穆索斯基。這位音樂家無論在音樂、人格或精神方面，都深深啟迪了德布西。

　　這段期間，德布西認識了瓦尼葉夫人。在德布西青澀的歲月，瓦尼葉一家人是他物質與精神上的支柱，年輕貌美的瓦尼葉夫人是位業餘女高音，對德布西呵護備至，德布西很快的沈溺於她碧藍的眼眸裡，對她產生一種特別的情愫。瓦尼葉夫人成了德布西的夢中情人， 激發他無窮的創作靈感，德布西為她寫了二十多首曲子。而瓦尼葉先生對德布西的青春熱情非但一笑置之，還指導德布西在文

學方面的素養，並一再鼓勵他參加羅馬大獎的選拔。終於在二十二歲那年，德布西以管弦樂清唱劇《浪子》奪得羅馬大獎的第一名，可以到羅馬留學。

突破藩籬

羅馬的留學生活相當嚴肅而呆板，德布西的創作才華無法得到發揮。西元1887年，自由的靈魂從羅馬逃回巴黎，像浪子一般過著居無定所的生活，這期間他極少與人來往，靠著零星的編曲工作與教授鋼琴維生。但此時他開始真正的體驗愛情，他第一個女朋友，朋友都稱她為「綠眼嘉比」。嘉比的身世是一團謎，沒有人知道她是做什麼的。在與嘉比同居的十年中，他們過著簡陋貧苦的生活，嘉比對德布西總是忍氣吞聲、萬般順服，盡全力支助德布西，為他在簡陋的客廳裡租了一架豪華的鋼琴，默默照顧他，陪他度過最初的困窘時期。

《牧神的午後前奏曲》海報。

後來，德布西接觸了華格納的名作《崔斯坦與伊索德》及《帕西法爾》。德布西原本十分傾慕華格納，但後來傾慕之情轉為對華格納音樂的反思，他立即跳脫出德國浪漫主義的桎梏，以全新的音樂型態創作，一心要突破傳統束縛與限制，旋即創作了《牧神的午後前奏曲》，為自己的創作生涯樹立了新的里程碑。

1894年12月22日，《牧神的午後前奏曲》在巴黎首次公演，所有的觀眾都沈醉在德布西如夢似幻的曲境裡，深深的為這種朦朧的音樂效果而著迷。這首

曲子是根據馬拉梅（Stephane Mallarme）的詩作而改編，故事描述一位半人半羊的牧神，剛從夏日午睡的夢中醒來，他緩緩吹起笛音，忽然看見水邊草叢間的精靈，他分不清這是夢還是真實，他幻想將精靈擁在懷中親吻她，但精靈卻在他的追逐下如水波消失。最後牧神倒在沙上，在陽光的照耀下再次進入晦暗迷濛的夢鄉。德布西勾勒出牧神遊走於意識與潛意識之間的情境，試圖描繪一種稍縱即逝的印象，音樂中含糊的調性、無窮延伸的意境成功的樹立了印象派音樂格調。

葛洛斯所繪的《牧神的午後》。

此曲的成功使德布西聲名大噪，這年他三十二歲。在感情生活上，雖然他和嘉比一直保持來往，但他還是和別的女人有幾段羅曼史。儘管嘉比對他死心塌地，德布西卻在1899年娶了第一任妻子莉莉（Lily Taxier）。無私的奉獻卻換來這樣的回報，使得嘉比傷心欲絕舉槍自盡。

結婚的前五年，德布西和莉莉的家庭生活十分美滿，美麗的莉莉雖不懂音樂，卻是德布西感情世界的女神，他再次湧現創作靈感，完成了生平唯一一部歌劇《佩利亞與梅麗桑》。1902年，這部歌劇在巴黎首次公演，但之後他與莉莉的感情卻開始出現裂痕，他鄙視莉莉貧乏的藝術修養，認為上流社會的女人才能吸引他。

追求自由的海之子

1904年，他與銀行家妻子艾瑪‧巴達克夫人私奔，還戲劇化地挽著她的手在莉莉面前要求離婚。肝腸寸斷的莉莉舉槍自殺，幸而被人及時送往醫院。康復後的莉莉黯然與德布西離婚，但當時的輿論一致站在莉莉這邊，認為德布西是個無情無義的傢伙，因為貪圖財富才會娶了艾瑪。受到眾人議論的德布西只好藉工作

逃避現實，卻也寫出了幾首優秀的作品。

德布西反叛、浪漫、崇尚自由的性格與他喜愛的大海互相呼應，他瘋狂的迷戀水波變幻的光影，陶醉於蔚藍的海平面，拍岸的海浪激發了他無窮盡的創作靈感。1905年，德布西另一首著名的管弦樂作品《海》澎湃誕生。

《海》共分為三個樂章：「從黎明到中午的海上」、「海浪的嬉戲」、「風與海的對話」。這個作品從黎明前寧靜的海面開始描述，隨著曙光破曉，海面的變化與波浪的嬉戲開始上演，德布西透過朦朧的音色與精巧和聲，拼貼出一幅幅海的畫面，浪花時而追逐爭吵，時而以壯闊的姿態掀起狂濤怒浪，加上光、影與風的點綴，更交織出震撼動人的印象。德布西以巧妙的樂器配置，滲入獨特的束方禪味，讓聽眾迷醉在變幻莫測的洶湧波濤中，隨著潮起潮落構築豐富的意象。

 ## 回歸家庭

德布西與第二任妻子艾瑪的婚姻生活相當幸福，儘管他已被家庭緋聞弄得筋疲力盡，輿論對他的批評也尚未止息，但他仍然努力於創作。1905年10月，德布西的愛女秀秀誕生，他為秀秀譜寫了鋼琴組曲《兒童世界》與兒童芭蕾《玩具箱》。德布西的幽默、對童年的追憶與女兒的愛，在《兒童世界》裡表露無遺，此曲集的最後一首《黑娃娃步態舞》，是一首奇妙而歡樂的小品，以爵士風格的節奏描繪黑娃娃搖擺的舞姿。此曲非但風靡一時，後來也被世界各國許多舞蹈家所採用。

第二段婚姻收斂了德布西放蕩不羈的生活方式，他對秀秀濃厚的父愛使他真正的回歸家庭，此時他的創作與演出不再只為單純的滿足欲望，更擔負起身為一家之主的責任。

1912年，德布西完成《影像》第三集。管弦樂作品《影像》是另一印象主義

的代表作,第一和第二集是為鋼琴而寫的,第三集則是管絃樂作品,也是德布西的顛峰之作。這個作品的特色,在於各種樂器的音色十分明亮清晰,在德布西大膽的創作下,我們甚至可以聽到尖銳的節奏、不和諧的效果與乾澀的音響,其中一曲《伊比利》則充滿了西班牙風情,洋溢節慶歡樂的氣氛。

病痛的晚年

西元1905年開始,德布西漸漸為腸胃癌的疼痛所苦,不過他沒想到這會奪走他的生命,他仍盡力於創作,並爭取每個演出的機會。1912 年,他的經濟陷入困境,為此不得不到處旅行演奏,奔波與困窘的生活加速他病情的惡化。

1914年第一次世界大戰爆發,德布西痛心於戰爭的殘酷,又因病無法遠赴沙場捍衛國家,使他一度逃避現實。後來他想通了,再度燃起創作的熱情,將悲痛轉為音符,以音樂傳達他對和平的渴望、對國家的關愛。1918年3月25日,巴黎仍籠罩在戰火裡,德布西等不到戰爭結束,死神卻在一個戰敗的夜晚前來,結束了他的一生。

杜飛所繪的「向德布西致敬」,表達了世人對他的敬意。

夢境畫家

在無垠的音樂汪洋裡,德布西是位勇敢的水手,他乘風破浪開創了許多新格局;在調式上,他使用東方五音階和六全音音階,締造了全新的音樂效果,全音音階的旋律最能展現自由的風格,因為每個音都是相對地和諧,沒有主屬關係,可不受限制的流動奔放,而這種令人訝異的魔幻效果, 此後成了德布西最新奇的發明之一。

在和聲上，他使用平行五度的和聲，以營造虛無縹緲的神祕氣氛，另外八度平行、九和弦、增減不和諧和弦的無解決使用等，都是他揮灑夢境的顏料，任他挑戰學院派的和聲規則。而在節奏方面，聆聽歌劇《佩利亞與梅麗桑》，我們可以領略到那捉摸不定、變化莫測的節奏進行，德布西打破強拍、弱拍、單拍子與複拍子的劃分規則，意圖讓心靈的感受引導節奏的流動，而展現出變化萬千的動態之美。

德布西的印象派音樂，巧妙的揉合現代音樂的作曲技巧，在曲式、旋律、和聲與節奏上，取代舊式的德國浪漫，帶動更為精緻的音樂潮流。從他著名的管弦樂作品，如《牧神的午後前奏曲》、《夜曲》、《海》、《影像》，以及清新的小品如《棕髮少女》、《兒童世界》、《十二首練習曲》等，我們得以窺見這個夢境畫家的創作手法，他喜歡以自然界的景物為題材，但並不是客觀的描繪事物的樣貌，而是主觀的捕捉這些景物的光影與印象，再用自由不拘的方式營造出令人迷醉的音樂情境。

身為二十世紀音樂的創始者，德布西開啟了 「印象樂派」大門，在他之後，同樣是法國籍的拉威爾（Maurice Ravel）是他主要的追隨者，而在國際間，印象主義確實颳起了一陣旋風，各國都曾出現一些印象派的作曲家。儘管他們的影響不像德布西那樣明顯而強烈，但印象派樂風確實在樂壇上引領山一股清新的音樂之流。

德布西是一個內向靦腆的人，卻終其一生試圖打破傳統的框架，竭盡所能以抽象的音樂點繪出迷濛的印象，企圖描寫大自然的風情，為一切令人感動的事物譜上樂曲。他受過傳統的音樂訓練，但他的桀傲不馴卻超越了理論格局，以狂放的姿態實驗各種音樂的可能性。德布西的一生毀譽參半，不和諧的音樂處理亦受到許多詆毀，但這位跨時代的音樂巨匠超越了當時不被瞭解的孤寂，走出一條全新的音樂之路。

當我們漸漸瞭解德布西的音樂，也許會在一次夏日的午睡後，或是曙光破曉的海邊，感受到他嘗試勾勒的意象，與他那自由奔放的情感。

德布西與他的時代

年代	生平事略	時代背景	藝術與文化
1862	8月22日生於巴黎市郊聖日曼安雷	俾斯麥任普魯士首相	李斯特：《夜騎》、《鄉旅之舞》 雨果：《悲慘世界》
1876	十四歲，根據曼維由的詩作寫《星光滿天之夜》	貝爾獲電話專利 迪斯累里被授與伯爵稱號，離開下議院	馬拉梅：《牧神的午後》 馬克·吐溫：《湯姆歷險記》
1880	擔任柴可夫斯基的恩人——梅克夫人的家庭鋼琴師，跟隨她至各地旅遊	南非布爾人反對英國人的第一次戰爭	德弗札克：《吉普賽歌曲集》、《F大調小提琴奏鳴曲》、《馬祖卡舞曲六首》、《田園短詩》
1884	以清唱劇《浪子》贏得羅馬大獎	格林威治子午線成為國際換日線	雷諾瓦開始創作「浴女」
1887	作管弦樂交響組曲：《春》，受到巴黎音樂院喜愛	德國皇帝威廉二世開創了自由派王國印度支那聯盟建立	布拉姆斯發表《A大調小提琴和大提琴複協奏曲》
1888	根據魏爾蘭詩的歌曲集，正式出版《忘卻的短歌》	法、義開始貿易戰巴塞隆納舉行全球展覽會	柴可夫斯基：《e小調第五號交響曲》 艾略特誕生
1889	參觀巴黎世界博覽會，深受東方音樂震撼 成為華格納的反對者	巴黎舉行艾菲爾鐵塔博覽會 義大利吞併索馬利亞，並宣布成立阿比西尼亞保護國	高更：「黃色基督」 托爾斯泰：《克羅采奏鳴曲》

年代	生平事略	時代背景	藝術與文化
1892	根據馬拉梅鉅著寫《牧神的午後前奏曲》，於兩年後完成	比利時侵略剛果	威爾第：《法斯塔夫》總譜完成
1893	著手製作偉大作品《佩利亞與梅麗桑》，歷經十年完成	「獨立工黨」在倫敦成立	柴可夫斯基去世 德弗札克：《新世界交響曲》
1897	著手寫《夜曲》三首，兩年後完成	希臘、土耳其爭奪克里特島的戰爭爆發	布拉姆斯去世 理查·史特勞斯：《唐·吉訶德》
1902	完成20世紀歌劇代表作《佩利亞與梅麗桑》，被譽為法國音樂的里程碑，一年後獲頒榮譽勳章	次年俄國社會民主工黨在倫敦舉行第二次代表大會，分裂為孟什維克和布爾什維克黨	德弗札克：《阿米達》 拉威爾開始創作《F大調弦樂四重奏》
1908	為女兒秀秀寫鋼琴曲《兒童世界》及舞劇《玩具箱》	法、英、俄三國協約	拉威爾：《鵝媽媽》、《加斯巴之夜》
1911	前往都柏林指揮，會見史特勞斯及艾爾加	義大利侵略利比亞	拉威爾：《高雅而傷感的圓舞曲》
1917	完成最後作品《小提琴與鋼琴奏鳴曲》	俄國爆發十月革命	莫迪里亞尼：「坐在長沙發上的裸體像」
1918	3月25日因直腸癌病逝巴黎，享年五十六歲	第一次世界大戰結束	達達宣言

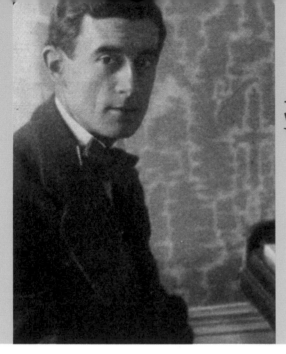

拉威爾
Maurice
Revel

1875-1937

✒ 發條玩具大鬧音樂家的房間

二十世紀初，一群人應邀到音樂家朋友的家裡作客。一進門，就被眼前的景象弄得目瞪口呆。

牆上咕咕鐘裡的報曉雞，每隔幾分鐘就探頭出來啼叫；玩具兵扛著槍在櫃子上大踏步；發條鳥旁若無人的在房間裡四處亂闖；觀眾看得頭都暈了，但音樂盒上的華爾滋女郎，還是一點也不累地轉著圈圈……

這時候主人在哪裡呢？不是去煮咖啡招待客人，也沒有坐在鋼琴前彈奏迎賓曲，他還玩得不亦樂乎，正忙著幫其他玩具上發條呢！

這個場面後來被這位喜歡蒐集機械玩具的音樂家主人寫進歌劇裡，成了一部茶壺和茶杯會像人們一樣閒話家常、壁紙上的牧羊人動不動跑出來吹笛子、鉛筆和書本總喋喋不休教訓偷懶小孩的獨幕幻想作品，劇名是《兒童與魔法》。

名曲《波麗露》惡整指揮家

　　這位富有童心的作曲家名叫拉威爾，這是他1925年的作品，在此之前，他還特別為孩子們寫了五首後來被改編為芭蕾舞劇的鋼琴曲《鵝媽媽組曲》；而到今天人們還忘不了他，則是因為他在1928年寫下了管弦樂名曲《波麗露》。《波麗露》結構單純，靠著兩段主要的旋律（一段是西班牙式的，一段有阿拉伯風味），反覆九次，速度一次比一次快，而且逐次加入各種樂器增強力道，最後在劇烈的高潮下戛然而止。觀眾聽了可能會亢奮，更有可能會發瘋，因此經常被用來當作電影配樂（特別是描寫性愛場面的時候），在好萊塢名片「波麗露」、「十全十美」、「戰火浮生錄」…… 中，都能聽到這首曲子。這種簡單音律創造出來的繁複效果，史特拉汶斯基聽了讚不絕口，還封拉威爾為「管弦樂法的魔術師」！

　　後來拉威爾本人曾將《波麗露》改編成舞劇：故事發生在西班牙的一家小酒館，一個女郎在檯子上跳著優雅的慢舞卻沒人搭理（當時顧客的精神都很萎靡），後來她突然開始加快舞步，激烈地旋轉，觀眾們眼睛一亮，紛紛起身圍到她身邊，最後跟著狂熱地跳起舞來。因為扣人心弦的主題曲《波麗露》，到劇院欣賞這齣舞劇的觀眾，簡直跟戲中酒館裡的顧客差不多瘋狂。

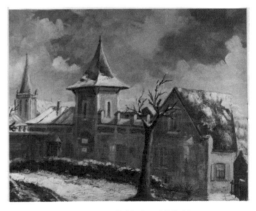
坐落於法國凡爾賽附近的拉威爾博物館。

　　特別值得一提，《波麗露》可是拉威爾丟給指揮家的一大難題呢！曲中速度和配器層層堆疊，而正由於主旋律太容易辨認，稍有差錯，連再沒有音感的觀眾都聽得出來，所以如果沒有真功夫，一般指揮家是不敢嘗試的，但後來的安塞美做得很完美，因為他大學是學數學的。

 ## 一題簡單又深刻的謎

拉威爾和德布西都是我們想認識二十世紀初的現代音樂時，不能略過的音樂家。但即使都被歸為「印象樂派」，拉威爾的音樂給人的「印象」，卻和德布西那種朦朧如薄暮的感覺大不相同，他的作品要來得清楚有力多了，而且總是看似簡單，卻能變出妙趣橫生的戲法。為什麼呢？祕訣就寫在他書桌上的一張紙條裡：「完全崇尚簡單，學習莫札特的一切，深奧但不繁複！」

話說回來，如果將本人與聽起來活潑繽紛的作品對照起來，我們又會訝異於他的寡言和羞澀，以及習慣將自己隱藏起來的疏離性格。有人形容拉威爾是一位戴著面具的作曲家，所以作品的風貌如此多變，這個敘述的確適合總是躲在背後，冷靜觀察一切事物的拉威爾本人，他的一生與他的作品一樣，是一題簡單又深刻的謎。

 ## 幸福溫馨的家庭背景

1873年，一位滿懷理想的法國年輕工程師因為加入馬德里到伊倫的鐵路修築工作，而來到西班牙。不久之前，他剛剛發明了以石油為燃料的蒸氣發動機，提出專利卻未通過，於是決定離開家鄉重新開始。在美麗的巴克斯海灣，他愛上了迷人的女裁縫瑪麗‧狄羅亞特，幾個月後就決定和她共度一生。兩年後的3月7日，他們生下了第一個孩子莫里斯‧拉威爾，也就是我們如今所熟知的音樂家拉威爾。

拉威爾的父親實際上是瑞士人，因為小時候跟隨當麵包師傅的祖父到巴黎開店，而擁有法國籍。當拉威爾三歲時，他和妻子決定再度搬回巴黎。而他未獲專利的作品，其實是不得了的發明——汽車的雛形！不過，或許這位才華洋溢的工程師，畢生最大的成就並不在於此，而是因為對音樂有深刻的瞭解和喜好，直接影響了長子，將他培育成舉世聞名的音樂家。經過父親的初步啟蒙，拉威爾七歲時開始接受家庭教師的音樂訓練，到十三歲取得巴黎音樂院的入學資格之前，已學會所有基礎樂理與和聲概念。

 ## 就學時間最長的畢業生

1887年，拉威爾進入巴黎音樂院就讀，在那裡創下兩項史無前例的紀錄，一是念了十六年才畢業，一是角逐當時最有分量的音樂獎項「羅馬大獎」五度落敗。但這些都不是因為他成績惡劣，前者必須歸咎於他長得太過瘦小，到了服役年齡卻無須入伍；後者則是時運不佳所致。

其實在音樂院度過漫漫時光並非拉威爾所願，他樂於創新的天分，難以受制於學究式的教育，但他一向優雅沈靜，所以也沒有拂袖而去。在這裡，他結交了不少良師益友，幫助他一步步將叛逆的音樂思潮化成音符。首先是被喻為「法國的舒曼」的恩師佛瑞，他率先用象徵派詩人的手法譜曲，直接催生了以德布西起始的印象樂派（後來拉威爾也有一份），拉威爾向他學作曲，後來有些作品亦像詩一般意境典雅；同儕維內斯的敲邊鼓也功不可沒，他和拉威爾都很喜愛薩提和夏布里耶諷刺性的反動音樂，兩個純真熱情的年輕人，還曾經帶著小提琴跑到夏布里耶的家裡，演奏他的《三首浪漫圓舞曲》呢！這個時期拉威爾寫出了《哈巴拉奈》和《古風小步舞曲》等作品，還替這些曲子取了別名——《夏布里耶的影響》。另外還有一個人不得不提，他直接點燃了沙龍裡的讚嘆，讓拉威爾聲名大噪，這個人就是十八世紀的西班牙畫家委拉斯蓋茲，他在羅浮宮美術館留下了一幅名畫「幼年公主瑪格麗特的肖像」，使拉威爾深深著迷，在畫前駐足良久，回家後立刻寫下成名曲《死公主的孔雀舞》，這首曲子浪漫優雅，正好對了法國人的味，樂譜一推出即刻在大小沙龍裡傳奏，人們又把它叫作《高雅而感傷的孔雀舞曲》，與日後的《高雅而感傷的圓舞曲》配對。

「注意，阿帕契人！」想像你生在二十世紀初，正準備要去看戲，還沒走進劇院之前，就被一群人出其不意的喊了一聲，會不會嚇一跳？仔細一看，這群人可不是匪徒，他們衣著光鮮、氣質雍容，一看就知道是受過高等教育的名流，而瘦小靜默的拉威爾也在其中。這個團體被稱為「阿帕契」（因為他們的抗議方式很特別），由上流階層的知識分子和藝文界人士組成（如詩人崔斯坦・克林索、作曲家法雅、史特拉汶斯基等），他們猶如德國的「大衛兄弟同盟」（舒曼參與的藝術團體），反抗傳統、推崇新的藝術潮流，力挺史特拉汶斯基的實驗舞劇

《春之祭》（這齣戲曾造成劇院暴動），並且特別讚賞俄國芭蕾舞劇大師戴雅吉烈夫。加入「阿帕契」這段時間，拉威爾根據里耳和馬拉梅的詩創作了《紡車之歌》及《聖女》，同時也開始在阿拉伯故事《一千零一夜》的情境帶領下，譜寫《天方夜譚》，後來這部作品演出評價爾爾，但卻與同時期他獻給老師佛瑞的印象派作品《水的嬉戲》，共同讓他成為備受各方注目的「明日巨匠」。

🪶 音樂院大地震

1905年，學界龍頭巴黎音樂院受到輿論猛烈抨擊，上下驚動，校長杜布阿被迫下台，佛瑞繼任，整個學院的權威受到質疑，俗稱「地震事件」。而引起這個風波的，竟是寡言靦腆的拉威爾。那年是他第五度參加「羅馬大獎」受挫，這個大獎創始於1803年，是當時官方認可的音樂最高榮譽獎項，優勝者除了能免費到羅馬的麥第奇別墅研修三年外，還可以無條件進入巴黎音樂院任職，白遼士、古諾、比才、馬斯奈、德布西等人都曾獲此殊榮。

1900 年起，以《死公主的孔雀舞》初嘗成名滋味的拉威爾，為解決迫切的生計問題，並且打下穩固的事業基礎，開始連年參賽，卻也不幸連年落敗。1905年那一次，主辦單位更以年齡不符參賽資格，駁回他的申請書，惹得眾多有識人士譁然，知名作家兼評論家羅曼·羅蘭更憤憤質問藝術研究所所長，如果這項大獎只是一味把深具創造力的藝術家拒於門外：「那還有繼續存在的必要嗎？」

而無意中使得學界大震動的拉威爾本人，雖然始終未曾針對這個事件發表任何感言，但卻從此斷了參賽的念頭，往後也一再拒絕法國當局想要頒給他的各種勳章。

🪶 是愛人還是朋友

遭遇「地震事件」而低迷失意的拉威爾，在一艘名喚「心愛的人」的郵輪上

度過整個夏天。碧藍的海浪和朋友的溫情，平撫了他內心的創傷。

在剛剛加入不久的「阿帕契」中，他邂逅了生命中最重要的女人，她的名字叫作米夏，而停泊在海上的「心愛的人」，正是她的船。風姿綽約的米夏是「阿帕契」成員西佩的姊姊，她對音樂藝術有深厚的瞭解，經常在家中招待藝文界人士，並且和「阿帕契」一起捍衛俄國芭蕾音樂，她文采豐富，後來用圓熟的小說技法，撰寫了一本有趣的回憶錄《米夏》，藉由翔實記載周遭發生的人事物，生動地側寫了二十世紀初巴黎蓬勃的文化面貌。

米夏與拉威爾一見如故，並且終其一生相知相契。米夏處處保護這位才子，與他討論作品，提供鼓勵和寶貴的建議；不擅言辭的拉威爾也十分信任她的溫柔，幾度遭遇打擊，都是在她的傾聽和陪伴下平復。然而他們之間從未跨過朋友的界限，傳出任何相戀的消息，即使米夏對拉威爾的捍衛和忠誠，似乎已經超過了自己的丈夫。迷人的米夏，先後有過三段婚姻，而一輩子單身的拉威爾，除了始終與米夏保持美麗的友情之外，感情世界始終平靜、朦朧，是外人無法探知的領域。

 ## 成功之路

西班牙是拉威爾母親的國度，而他對這半個祖國的嚮往和迷人想像，使他創作了許多傑作，逐步登上法國樂壇，佔有一席之地。1907 年，拉威爾的第一部純管弦樂作品《西班牙狂想曲》面世，轟動一時，至今年年都在巴黎各大重要音樂會上演，而如前所述，當時他已經因為一幅西班牙公主的畫像，寫出一首令他小有名氣的孔雀舞曲了。狂想之後，他繼續在這種西班牙趣味中玩耍，著名的《西班牙時刻》、《西班牙民謠》，以及在西班牙巴斯克地方民謠中汲取靈感的《小丑的晨歌》，因應而生。這些驚奇的異國節奏風靡了法國人，可貴的是，他們仍然能從中聽到熟悉的法式優雅。

1912年，拉威爾推出芭蕾舞劇《達孚尼和克羅艾》，搭配擁有鑽石陣容的俄

國芭蕾舞團（超強卡司尼金斯基也在其中）演出，獲得一致性推崇，從此名列國際音樂大師之林。這部戲的誕生歷經了多次陣痛，先是劇本內容敲不定，後來當一切準備就緒，又因為拉威爾與舞團團長戴雅吉烈夫音樂理念有所歧異，到了將要決裂的地步而被耽擱，原來當時史特拉汶斯基已經以《火鳥》展開他叛逆的音樂實驗，而《達孚尼和克羅艾》雖然同樣以希臘牧神故事為題材，描述牧羊人與牧羊女之戀，但德布西的《牧神的午後》正大受歡迎，讓戴雅吉烈夫對拉威爾看似較為沈穩的曲風有所疑慮，最終使得好事多磨。演出結果證明， 拉威爾的光芒不容掩蓋，他在這齣作品的第二組曲中，再次展現了管弦樂器的魅力，後來這部組曲與他1928年創作的代表作品《波麗露》，並列為最常被後世演奏的作品。

1922年，拉威爾在蒙地卡羅偶然遇見戴雅吉烈夫，卻拒絕與他握手，使得戴雅吉烈夫相當尷尬。兩人心中的芥蒂產生於五年前，當時戴雅吉烈夫向拉威爾尋求第二度合作，而正醉心於維也納宮廷音樂的拉威爾，不到五個月就交出了一部優美的舞蹈詩《維也納》，創作此曲的時候，拉威爾的腦海裡總是浮現著1855年間最典型的宮廷場景，他在層層的捲雲之間，看見一群若隱若現的男女正在跳圓舞曲，後來雲層逐漸散去，燦爛的燭光從天井灑下來，照亮了寬廣華麗的宮殿大廳，人們的舞步旋轉得更激烈，處處都是衣香鬢影，他把這個畫面融入音樂之中，營造出濃濃的宮廷氛圍。

拉威爾本人相當滿意，並且自認這部作品是維也納圓舞曲的上乘之作，沒想到卻被戴雅吉烈夫澆了一盆冷水。由於相當質疑舞台效果，戴雅吉烈夫將《維也納》打了回票，而素來不喜歡與人爭辯的拉威爾二話不說，憤然在他面前收起樂譜，拂袖而去，兩人的關係從此也正式宣告破裂。

不過《維也納》的樂譜並未因此蒙塵，拉威爾將它搬上演奏廳，改名為《圓舞曲》，因為旋律絢麗且奔放，博得一致的喝采。

而後第一次世界大戰爆發，希望能報效國家的拉威爾，依然因為身材嬌小未被徵召，幾經奔走，才謀得一個卡車司機的職位，他在運送槍枝和傷兵的過程中，看見了殘酷的戰火，向戰死的弟兄致敬的《庫普蘭之墓》因而從音樂家的指間流洩而出。

戰後，樂壇重新復甦，而拉威爾也決定不再老是伏案寫作，他深深期盼一趟旅行，於是動身到海外各國巡演，一路上，捕捉了滿滿的樂思。這一次旅程的高潮發生在美國，拉威爾接觸到一種活力洋溢的奇異音樂——爵士樂！後來，爵士樂在他的作品中扮演了要角，他在曲風新鮮的《G大調鋼琴協奏曲》和為孩子們寫的歌劇《兒童與魔法》中，都添加了爵士的元素。拉威爾自己曾說，音樂可以像「可樂加香檳」一樣，混合不同的巧思，搖出奇異的滋味。而這些成功的曲子在在訴說著，觀眾很高興能喝到拉威爾的特調。

由尚‧梅洛特編舞的《兒童與魔法》。

1928年回國後，重新蓄滿電力的拉威爾譜下了令他攀上創作高峰、風靡至今的名作《波麗露》。

✒ 瑞士鐘錶匠的四張面具

「我無法像別人一樣大量產出作品，我字字都要嘔心瀝血。」拉威爾曾這樣自述。或許是因為完美主義作祟，他在創作上相當嚴謹，格外講求「精確」兩字，所以他的曲子支支精巧、機智，令人會心。喜歡為人取綽號的史特拉汶斯基，因為這一點，開始喊他「瑞士的鐘錶匠」。

《波麗露》的服裝設計。

而的確有一半瑞士血統的拉威爾，性格雖然稍帶疏離，相當冷靜與理性，但也始終懷抱著身為法國人的浪漫和對溫柔的深深渴望，更由於另一半的血液源自出產熱情舞蹈的西班牙，因此造就出獨特多變的曲風。有人以面具來為拉威爾的作品分類，與他擅長把自己變成別人、借用

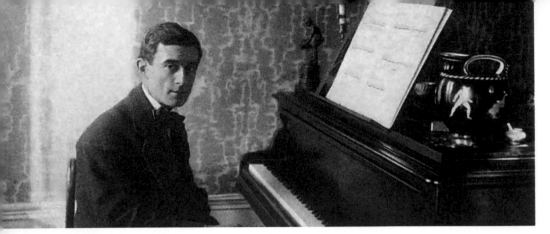
威爾於鋼琴前留影。

其他音樂家的手法和角度來突破自我的創作習慣相應。拉威爾的面具共有四張，分別是「自然」（拉威爾總是直接以音樂客觀地描繪事物，例如別出心裁的鋼琴曲《飛蛾》、《悲傷的鳥兒》、《海上扁舟》等）、「異國情調」（除了一系列以西班牙樂曲作為基調的樂曲之外，他還曾借用俄國芭蕾、阿拉伯節奏，和爵士樂單一樂念的想法來創作，《波麗露》和《G大調鋼琴協奏曲》無疑是此中的傑作）、「模仿」（拉威爾一向覺得自己的曲子用在別人的作品上也很有趣，所以他喜歡為別人的作品重新編曲，把自己的作品擷取一段加入其他音樂家的曲子中，也樂於模仿他人的曲式來創作，甚至每隔一段時間，就把自己的舊曲子拿出來重新改頭換面一番）和「舞蹈」（為芭蕾、華爾滋和現代舞配樂，始終是拉威爾樂此不疲的工作）。

🖋 絕響：《唐吉訶德致杜西娜》

1932年10月，巴黎街角發生巨響，一輛私用車與出租汽車擦撞，車內的乘客與司機都受了傷，而乘坐其中的拉威爾胸部和頭部都遭受重擊。這無疑是雪上加霜，因為此時他正為嚴重的腦疾所苦，創作力大大減退中。

車禍後，他執筆困難，起初無法寫歌詞，後來無法寫音符，最後整個意識都模糊了，一首《唐吉訶德致杜西娜》成為最後絕響。「我腦子裡還有那麼多音樂，我卻什麼都還未寫出，我還有那麼多話要說出來……」臨去之前，他深深悲歎著。1937年12月28日，拉威爾因腦部手術失敗，與世長辭，帶走了他漲滿胸臆卻找不到出口的音樂。

拉威爾與他的時代

年代	生平事略	時代背景	藝術與文化
1875	3月7日誕生於西班牙巴斯克地方	德國社會民主黨成立	德國小說家湯瑪斯‧曼誕生
1889	進入巴黎音樂院就讀，先後修業十六年才畢業	巴西脫離葡萄牙統治，成立共和國	高更：「黃色基督」 法國艾菲爾鐵塔落成
1899	創作《死公主的孔雀舞》，深受喜愛	海牙國際和平會議	日本作家川端康成誕生
1900	首度參加羅馬大獎	齊柏林飛艇首次飛行	佛洛伊德：《夢的解析》
1901	以清唱劇《米拉》獲羅馬大獎二等獎	英國維多利亞女王逝世，愛德華三世繼位	契訶夫：《三姊妹》
1905	第五度爭取羅馬大獎，評審以年齡超過三十歲為由拒絕他參加	俄國爆發第一次革命 愛因斯坦第一次發表相對論	畢卡索：「母愛」 野獸主義出現
1915	以卡車駕駛身分參加第一次世界大戰	伊普爾戰役 義大利倒向協約國，向奧匈和德國宣戰	格里菲斯：「一個國家的誕生」 芥川龍之介：《羅生門》
1916	前往諾曼第養病，同時完成鋼琴獨奏及管絃樂譜	凡爾登戰役	查拉創立達達主義
1920	獲贈光榮勳章，但卻拒絕受獎	國際聯盟成立	紀德：《如果麥子不死》
1928	接受牛津大學的榮譽博士學位 完成《波麗露》舞曲	英通過平等法選舉「格一白里安」非戰公約簽訂	勞倫斯：《查泰萊夫人的情人》 吳爾芙：《美麗佳人歐蘭朵》
1932	因交通事故，頭部受重傷	英蘇簽訂互不侵犯條約	威尼斯舉行首次電影藝術展
1937	在巴黎因腦部手術失敗，享年六十二歲	義大利退出國際聯盟南愛爾蘭獨立	美國作曲家蓋希文去世 畢卡索：「格爾尼卡」

蓋希文
George
Gershiwin

1898-1937

　　時間是二十世紀初。紐約東區第一二五大道，有個衣衫不整，看起來像小乞丐的小男孩在街上遊盪。他經過一家自動鋼琴店門口，看見一台機器鋼琴，一時興起，丟了個銅板進去，這機器竟自動奏出名音樂家安東‧魯賓斯坦（Anton Rubinstein）的曲子。這男孩目瞪口呆，隨後聚精會神的聽完了這首曲子，這個動作改變了他的命運，也改寫了美國樂壇的歷史。

　　這個男孩就是美國音樂的先驅，也是現代樂派的大師——喬治‧蓋希文。

　　美國音樂的歷史不長，長久以來都被歐洲主流音樂影響著，而讓美國音樂明確表現出國民性格的人，就是蓋希文。他將二十世紀美國流行的爵士樂手法，用在演奏會的大型音樂中，並且結合了傳統的歐洲音樂、爵士樂及黑人音樂等各種形式的音樂，豐富了美國音樂的內涵。

 ## 布魯克林區的街頭頑童

1898年，喬治‧蓋希文出生在紐約布魯克林區一棟小磚房中，他的父親莫利斯與母親蘿絲，都是從俄國移民到美國的猶太人。除了他之外，蓋希文家還有其他四個孩子，他排行老二，上面有一個哥哥艾勒（Ira），艾勒在他往後的音樂生涯中，給予了莫大的協助。

蓋希文從小就是個頑皮的孩子，父親因為忙於工作疏於管教，他因此整天在街上遊盪。他自己後來回憶起還未接觸到鋼琴時的那段童年時光也說：「音樂從來沒引起我的興趣過，我每天就是和玩伴一起想辦法把大人搞得緊張兮兮。」這段時間的經歷，讓我們在他日後的作品中，嗅到濃濃的布魯克林氣息。

1910年，蓋希文家搬到了康尼島，小蓋希文一如往常，不愛上課時就去看電影，在街頭晃盪，而一開始所敘述的，讓他如大夢初醒的魯賓斯坦樂曲事件，就是發生在這段時期。

原本家中計畫栽培大兒子艾勒往音樂方面發展，沒想到因為在街上聽了魯賓斯坦的曲子，就對音樂產生了莫大興趣的小蓋希文也開始想往這條路走，於是他的父母便聘請了鋼琴教師，幫助他正式展開音樂生涯。

 ## 作品的產生

一般十多歲的青少年，應該都還在念書，但是喬治‧蓋希文卻已經開始用音樂謀生了。他在紐約的廷潘街（Tin Pan Allay，當時通俗音樂作曲家和出版社的集中地）找到一份工作，主要是以彈奏鋼琴來推銷樂曲，那時他才十六歲，卻已經察覺音樂即將發生重大的變革。他厭倦當時大部分作曲家所採用的形式與風格，渴望自己能創作出與眾不同，並且受到大眾喜愛的歌曲。

不久後他開始嘗試作曲，並利用工作之便偷偷測試自己的成果。當他為客人彈奏了無新意又比較少人知道的樂曲時，不時會巧妙地彈出自己創造的音符，只要客人有反應，他就會把這段旋律記下，作為日後創作的材料。這時他早已下定決心，未來將投入音樂創作，沒有任何事可以動搖他。

✒ 從美金十元開始

1916年，蓋希文將自己創作的歌曲《你想要的偏偏得不到》以美金十元的代價，賣給出版商出版。同年經由知名詞曲作家羅柏（Sigmund Romberg）的引薦，獲得為「1916年年終晚會」作曲的機會，向成為百老匯作曲家邁進一大步。

隔年，蓋希文擔任選美活動晚會的歌唱鋼琴伴奏，在晚會中，歌星薇薇恩·塞格（Vivienne Sega）演唱了他所作的兩首歌曲，使蓋希文的名字首度出現在宣傳海報上。

對蓋希文而言，1919年是令人驚奇的一年。這一年裡，他的喜劇《拉拉露西爾》成為百老匯最受歡迎的樂曲，海報連續張貼了六個月。同年他又發表了代表作之一《史瓦尼河》，結果造成轟動，唱片和樂譜在全美大暢銷，使他終於步入專業作曲家的行列，然而要到1924年，一首獨步樂壇的曲子發表，蓋希文的作曲家地位才算是真正穩固。

✒ 從沈悶中驚醒的《藍色狂想曲》

1924年初的某天早上，蓋希文突然在報紙上看到自己的名字，新聞宣稱他將在一個月後的「現代音樂實驗」上發表新作。他還沒弄清楚怎麼回事，就接到爵士樂大老、名指揮家，一向以開創美國現代音樂自許的保羅·懷特曼（Paul

Whiteman）的通知，要他「以爵士民族語言，譜寫一段取材廣泛的半交響曲」。蓋希文在接到訊息的十八天內就已經完成草稿，而正式寫下曲子則只花費了一星期。作曲過程中，他並未訂立任何作曲計畫，或者套用某種既定的結構，只是帶著打破人們對爵士樂刻板印象的決心，不論身處何地，總是不停歇地構思著音符。最後在從波士頓返回紐約的火車上，這首和美國這個民族大熔爐一樣五光十色的曲子，已經結構鮮明，躍然腦中。

這首曲子最初的曲名只有簡單的「狂想曲」三個字，在參加討論「什麼是美國音樂」的「現代音樂實驗」時，蓋希文為了因應討論的主題、突顯地域性，便改名為「美國狂想曲」，後來哥哥艾勒發現他在這首曲子裡使用的和弦，是黑人音樂中最常見的藍調和弦，於是建議他取名為《藍色狂想曲》。

「BLUE」這個字彙在英語中有幾個涵義：當成名詞用時，是指一種顏色——藍色；形容詞則代表一種憂鬱悲觀的情緒；而複數「BLUES」又專

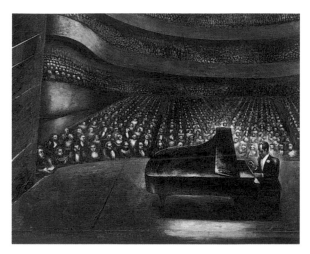

1932年，蓋希文在紐約大都會歌劇院演出的情景。

1926年，艾爾泰為蓋希文的《喬治·懷特的醜聞》設計的舞台佈景，劇中主要配樂即為《藍色狂想曲》。

指一種流行於美國中下階層的黑人爵士音樂——藍調，因此蓋希文欣喜地採用了這個具多層意義的辭彙來為新曲命名。

　　1924年2月13日，懷特曼如期舉行了音樂會。由於事前宣稱此次音樂會的目的是要探討「什麼是美國音樂」，而且有許多知名的重量級音樂家到場，因此來參加的聽眾都抱著很大的興趣與很高的期望。然而一開始的幾首樂曲平淡無奇，再加上場地悶熱，許多觀眾竟因此離席。所幸後來及時出現一串由單簧管演奏，帶有爵士風味的滑音，猛然地吸引了觀眾的注意力，使得沈悶的氣氛一掃而空。緊接而來的清晰悅耳、充滿活力的音符，更深深打動了在場所有人，那是蓋希文的鋼琴獨奏，曲目正是《藍色狂想曲》。此次演出佳評如潮，有樂評家讚譽蓋希文：「爵士樂被提升到一個更新、更高的水平上……，自昨夜起，真正代表美國的成熟音樂起步了……」

《波基與貝絲》的宣傳海報。

其他的作品

　　有了《藍色狂想曲》這個成功範例，蓋希文對鋼琴與管弦樂合奏的樂曲充滿信心，下一步就是向創作協奏曲這一類最高藝術樂曲挑戰。他特別去充實理論知識，並費心研究古典曲式，1925年12月，蓋希文在卡內基音樂廳發表了《F大調鋼琴協奏曲》，一樣獲得聽眾的喜愛。藉由這了兩首優異的樂曲，蓋希文躍為國際知名的大作曲家。但是隨之而來日漸繁重的工作量，也令他感到無法負荷，因此在1928年，蓋希文停下手邊所有工作，與哥哥艾勒一同前往歐洲旅行。

　　在巴黎停留的日子，受到當地文化的觸動，蓋希文創作了知名的《美國人在巴黎》，內容描述一

位寂寞思鄉的美國人在街頭散步，經歷了一個熱鬧擁擠、霓虹交錯的孤寂夜晚。
1928年底回到紐約之後，全曲宣告完成，同年12月在卡內基音樂廳首次公演。

在此同時，蓋希文從哥哥艾勒身上發現了一個驚奇：艾勒的文采豐富，文字
新穎生動、不落俗套，和他所寫的新音樂非常搭配。此後兄弟倆彼此倚重，合
作無間，一個譜曲，一個作詞，分別被美國人尊稱為「文字先生」和「音樂先
生」。他們掌握住二十世紀的時代脈動，一同孕育了成熟的美國流行樂曲。

繼《美國人在巴黎》之後，蓋希文陸陸續續發表的作品有《藍色星期一》、
《夫人請好自為之》、《噢！凱伊》、《女孩表演》、《瘋狂女孩》、《我為你
歌唱》等作品。此外，他還為許多電影製作歌曲，例如為「紅蘋果」配的管弦樂
曲《第二狂想曲》，以及為克拉克‧蓋博與珍‧哈爾蘿所主演的電影所譜出的同
名主題曲〈我所愛的人〉等。

史上最愛「拜師」的音樂家

以《藍色狂想曲》成為樂壇寵兒的蓋希文，有個和他的音樂一樣聞名的習慣
——喜歡到處拜師求教。其實當時他已經是個受到肯定的專業作曲家，同時也已
嘗到名利雙收的滋味，但從未受過正統學院派音樂訓練的他，心裡始終覺得自己
的古典樂知識和作曲技巧有所缺陷。這是一種難以化解的焦慮，即使他創作出的
樂曲擁有一般古典樂家所沒有的靈氣、創意和想像力。

為此他屢屢「尋師」，發生了不少傳聞和趣談。一次是發生在大師史特拉汶
斯基巴黎的家中。蓋希文表示自己想向他學點東西，請求他收他為徒，史特拉汶
斯基聞言先沈吟了一下，隨即笑著開口問道：「請問你一年的收入有多少呢？」
「大約是十萬美元吧！」「那麼，應該是我向你學習才對！」

還有一次是與莫里斯‧拉威爾會面的時候，希望能精進作曲技巧的蓋希文又

熱烈地看著這位當時已
相當知名的音樂家，提
出想在他門下學習的要
求。拉威爾卻搖搖頭告
訴他：「你已經是絕佳
的蓋希文了，為什麼偏
偏還要作第二個拉威爾
呢？」在有生之年，蓋
希文都是一邊放縱著自
己奔放、不拘泥於傳統
結構的曲思，叼著菸寫
作到天明；一邊又不斷
跟在其他音樂家的身
後，希望他們能透露一
些絕招，來彌補他不足

鋼琴前的蓋希文。

的技巧。答應替他上課的音樂家亦不少，而且隸屬各門各派，也難怪他的音樂如
此難以歸類。而如果要列一張蓋希文的拜師名單，長度一定令人驚異。

唯一的歌劇《波基與貝絲》

蓋希文除了創作歌曲、音樂歌舞劇及帶有爵士風味的管弦樂曲外，畢生最得
意的，就是創作了歌劇《波基與貝絲》（或譯《乞丐與蕩婦》），這也是他唯一
的一齣歌劇。

這齣歌劇的靈感來自於1925年艾德溫·杜波斯·海沃德（Edwin Dubose
Heyward）發表的小說《波奇》。劇本由小說作者海沃德本人親自編寫，蓋希
文的哥哥艾勒則與他一同合作歌詞，主要是描述一個跛腳乞丐波基與搬運女工貝
絲的故事。

故事發生在1930年代美國的南卡羅萊納州查爾斯頓區的貧民窟，某日，以捕魚維生的當地黑人正在唱歌跳舞以消磨夏夜時光，碼頭搬運工克朗帶著情婦貝絲前來，在歡樂中，克朗因酒醉神智不清，與漁民發生糾紛，失手殺死了一個居民之後逃走，貝絲唯恐受到牽連，躲到唯一肯收容她的波基家中。波基是個不良於行的乞丐，但是心地善良，還替她趕走糾纏不休的克朗，貝絲受他感動，決定以身相許。當克朗又來糾纏貝絲時，波基殺死了他而被警方逮捕。毒品販子趁虛而入，告訴貝絲說，波基此去必定難逃劫數。在絕望中，貝絲接受了誘惑，跟毒販前往紐約。不料波基卻安然歸來，並且熱切地盼望跟他所愛的貝絲重新建立新生活。當鄰居們告訴他，貝絲已經把自己賣給魔鬼，同時遠赴紐約時，波基決心不辭千里的去找尋他的摯愛，在冷靜地問明紐約的距離和方向後， 毅然離開了家鄉，而鄰居們則給予他由衷的祝福。

1935年，當這齣投注了蓋希文畢生心力的得意之作初次在百老匯推出時，觀眾的反應並不如預期， 評論家亦沒有給予公平的評價。可能由於劇中清一色是黑人角色，一般白人觀眾難以立即接受，所以演不了幾場就被撤換了。這種現象其實和美國當時南北分裂，黑人遭遇嚴重的種族歧視有密切的關係。

即使引發的爭議和批評不斷， 期望音樂能屬於每一個人的蓋希文還是堅信他譜出了自己的精神、自己的歌曲，10月20日他在《紐約時報》發表文章，聲明創作此劇的態度：「《波基與貝絲》是一個民間故事，劇中人物很自然地必須演唱通俗歌曲，但下筆時，為了展現幽默、迷信、宗教熱情、舞蹈和種族精神，我決定不直接採用民俗素材，而以創作能融入每個人生活的音樂為出發點，因此譜出了這樣的新式樂曲。正因為故事的題材涉及美國黑人生活， 歌劇的形式也連帶產生前所未有的突破。」

而真正平息所有反對意見的，除了這篇真摯的自我表露外，還是《波基與貝絲》中充滿活力和創意的豐富旋律。當人們步入戲院，聆聽這齣結合戲劇和音樂力量的傑作時，心中對角色的抗拒漸漸在無形中隨著動人的音樂，被憐憫和同情所取代。

此時真正屬於美國的新歌劇已經悄悄誕生，蓋希文是第一位譜出美國民謠歌劇的作曲家；後來因為被改編為電影「乞丐與蕩婦」而更加轟動的《波基與貝絲》，正是美式歌劇的先驅。

 ## 遺漏的節拍

1937年，在一次公開演奏《F大調鋼琴協奏曲》的音樂會上，蓋希文無預警的失去了知覺，並且漏掉了好幾小節，雖然回復神智後，他若無其事地把剩下的部分彈完，但是這突如其來的事件，其實是一個不祥的預兆，惡運已經悄悄籠罩了蓋希文。

往後幾個月中，蓋希文數度無來由的昏厥，頭痛、手腳麻木等症狀也接踵而至。1937年7月9日，他突然感到極度不適，緊急送醫檢查之後發現大腦裡長了一個腫瘤，隨即他陷入昏迷狀態，家人聘請專家華特‧丹迪（Walter Dandy）為他動手術，但丹迪醫生人在外地，無法及時趕回，不得已只好由其他醫生操刀。

不幸為時已晚，手術後蓋希文始終未能恢復知覺，過世時還未滿三十九歲。

蓋希文的生命雖然短促，留下的作品卻不少，他音樂創作的最大價值，在於把美國「通俗音樂」，與以歐洲主流「嚴肅音樂」融合在一起，創造出一種「交響爵士樂」的新典範。

蓋希文具有將甜美的旋律與強烈的節奏、悲傷的藍調與冷酷的氣氛等兩種極端合而唯一的才能。他把歐洲傳統的古典要素，與美國的大眾爵士風格巧妙的結合起來，並透過電影彰顯了獨特的美國音樂，使他的作品成為二十世紀美國最

珍貴的音樂遺產，永遠受到世人的歡
迎。

✒ 在五線譜之外

蓋希文的生命最後停留在盛年，
而他熱衷的事物和生活方式，也充滿
著年輕人和大都會的活力。令他沈醉
的除了音樂戲劇之外，還有不間斷的
熱戀、球賽、繪畫、名牌服飾和名貴
跑車。

從他奔放熱情的音樂中，我們很
難想像他並不是一個放縱的人。他虛
懷若谷（從他四處向人討教就能得
知）、做事深思熟慮；如果去掉熬夜
和抽雪茄這兩項，生活習慣堪稱優
良，既討厭賭博，也不酗酒、不暴飲
暴食；待人非常寬厚，雖然自己也有
家累，卻常常資助無名的新人作曲
家。

根據《美國人在巴黎》所拍攝的同名電影海報。

天資敏銳加上專注、勤勉，讓他在畫布上也能一展所長，他常在午後走向畫
架，與顏料一起度過無數沈靜的時光。他的畫作被藝評家認定已具備專業水準。
如果不是音樂太令他沈迷，今天我們所認識的應該就不會是音樂家蓋希文，而是
畫家蓋希文了。

蓋希文與他的時代

年代	生平事略	時代背景	藝術與文化
1898	9月26日，誕生於紐約布魯克林區，父母是來自聖彼得堡的俄籍猶太人	恩圖曼戰役 居禮夫婦發現鐳 古巴和菲律賓爆發抗美戰爭	王爾德：《里丁監獄之歌》 馬拉梅逝世
1904	偶然於街上鋼琴店聽到魯賓斯坦的鋼琴曲，小小心靈受到美妙音符吸引	英、法簽訂德、奧協約 日俄戰爭爆發	馬諦斯：「豪華、寧靜、樂趣」 契訶夫：《櫻桃園》
1910	開始在哥哥艾勒的鋼琴上練習 母親為他聘請教師教授鋼琴	泛美聯盟成立 日本併吞朝鮮	未來主義畫家宣言 盧梭逝世 史特拉汶斯基：《火鳥》
1913	在哈姆比澤的教導下，認識了作曲中重要的對位法與聲樂，正式進入古典音樂領域	全歐進行軍備競賽 美國底特律福特公司所屬各廠開始使用汽車裝配線	普魯斯特：《在斯萬家那邊》 佛洛伊德：《圖騰與禁忌》
1914	進入廷潘街的雷米克音樂出版公司擔任樂譜推銷員	第一次世界大戰爆發 巴拿馬運河啟航	薄丘尼：「動感」 紀德：《梵蒂岡的地窖》
1917	擔任選美活動晚會的歌唱鋼琴伴奏，名字首次出現在海報上	貝爾福宣言許諾猶太人在巴勒斯坦建立國家	狄嘉逝世 葉慈：《庫利的野天鵝》

年代	生平事略	時代背景	藝術與文化
1924	《藍色狂想曲》發表，得到滿堂彩	列寧在俄國逝世	布荷東發表第一次超現實主義宣言
1928	赴歐旅行，返國後完成《一個美國人在巴黎》	中國結束軍閥割據局面	赫胥黎：《針鋒相對》
1930	《樂隊開演》在時代廣場上演了一百二十天，《瘋狂女孩》上演了兩百七十二次	甘地發起抗鹽稅運動	布希萊特：《屠宰場的聖約翰娜》
1935	歌劇《波基與貝絲》在紐約首演，未得到預期效果，第二次演出才獲得樂評家與觀眾的認同	法國的賴瓦爾推行通貨緊縮政策 希臘王朝復辟 美國實行社會改革	西默農：《比塔爾一家》
1937	7月11日，因腦瘤病逝於紐約，結束三十九年的短促生涯	西班牙爆發內戰 南愛爾蘭獨立 中日戰爭爆發	莫內：「麵包和酒」 雷諾瓦：「幻滅」

史特拉汶斯基
Igor Stravinsky
1882-1971

 失控的劇院

　　你曾經到過劇院欣賞歌劇或音樂的演出嗎？我們知道，劇院是一個神聖的地方，紳士與淑女們穿著正式服裝，舉止優雅地來此享受晚餐後的高級娛樂。通常人們在此刻都會靜靜沈醉於動人的音樂與戲劇中。不過，1913年5月29日，一場芭蕾舞劇的首演之夜，劇院內上演了一場前所未見的暴動，觀眾們朝舞台丟垃圾，叫囂鼓譟聲此起彼落，還得靠警察維持秩序，而劇院外也好不到哪裡去，大家爭先恐後逃出劇院，連作曲家自己也不得不混入人群中，落荒而逃！

　　這齣讓觀眾情緒失控的芭蕾舞劇，就是鼎鼎有名的《春之祭》。而舞劇的作曲者，正是二十世紀最偉大的音樂家——史特拉汶斯基！

　　1882年6月17日，伊果‧史特拉汶斯基誕生於俄國一個面海的小鎮——奧拉寧邦（Oranienbaum）。他的父親費奧多是一位歌劇演唱家，擁有一副好嗓子，演技也為人所稱道，除此之外，他對於文學、藝術、舞台服裝及造型設計也

富有極佳的才華與修養。這樣洋溢著文藝氣息的家庭環境，自小便深深的影響了史特拉汶斯基。

　　然而，史特拉汶斯基的童年過得並不快樂，父母對他的管教十分嚴厲，唯一能陪伴他、使他開心的，只有弟弟庫利。他和弟弟常膩在一起聽音樂，也喜歡到劇院觀賞歌劇和芭蕾舞劇，加上自小便在父親優雅的歌聲中長大，史特拉汶斯基對音樂的喜愛，遠遠超越了其他事物。

　　九歲時，史特拉汶斯基在父母的安排下，開始和一位女鋼琴教師學琴，很快的，他視譜與演奏能力進步神速，也可以進行即興創作。但其實史特拉汶斯基討厭呆板規律的練習曲，彈奏技巧的訓練經常使他感到不耐煩。1901年，史特拉汶斯基滿懷熱情理想繼續往音樂之路深造，但父親為了收斂他容易衝動的缺點，希望他將來有一份收入穩定的工作，便決定將他送入聖彼得堡大學研習法律。

　　學習法律的史特拉汶斯基絲毫不減對音樂的熱愛，在他的堅持下，父母同意他跟隨卡斯佩洛娃（Kasperova）學習鋼琴。儘管如此，這段學習生涯實在太過狹隘枯燥，根本無法滿足他洋溢的音樂才華。二十歲那年，父親的過世使他開始認真思考自己的音樂前途，他想認識一位真正的大師，追隨他探索更深奧的音樂殿堂，而這個心願竟在不久後實現了。

 ## 追隨大師的腳步

　　1902年，他在大學裡認識了林姆斯基－高沙可夫的兒子，因為這個機緣，史特拉汶斯基得以在林姆斯基－高沙可夫面前表演自己的作品，這位大師聆聽了史特拉汶斯基的演奏後，便決定收他為徒。林姆斯基－高沙可夫是享譽國際的大作曲家，也是俄國「五人組」的中堅分子，在這位音樂大師的調教下，史特拉汶斯基建立起更厚實的音樂基礎，年輕的他就像一塊海綿一樣，不斷的吸取創作靈感與技巧，特別是在管弦樂作曲的部分，老師對他指導特別嚴格，使他在此獲益良多。

1908年，史特拉汶斯基完成了一首管弦樂作品——《煙火》，原本他想獻給恩師林姆斯基－高沙可夫，但恩師卻等不到這個作品就逝世了。恩師的過世，宣告史特拉汶斯基必須脫離老師的保護，而《煙火》的誕生，則透露了他開始真正走出自己的音樂風格，準備振翅飛出傳統的窠臼。

🖋 青梅竹馬

年輕時的史特拉汶斯基。

　　大學畢業後，他與堂姊卡特琳娜（Catherine Nossenko）結婚了。卡特琳娜也非常喜愛音樂，是史特拉汶斯基青梅竹馬的玩伴，他倆自小親密友愛，既是戀人也是朋友。結為夫妻後，他們一起共度了許多艱難的時光，在往後的流亡歲月裡，卡特琳娜也一直陪在他身邊，給予他精神上的慰藉。

　　卡特琳娜是史特拉汶斯基的摯愛，但不幸在1939年死於肺炎，留下了三個孩子。後來史特拉汶斯基娶了第二任妻子薇拉，薇拉是位極具藝術氣質的芭蕾女星，陪伴他度過了後半生。

🖋 由《煙火》開啟的創作光芒

　　1909年，《煙火》在聖彼得堡首演，這天晚上，一位舞台經理人戴雅吉烈夫也前往觀賞。戴雅吉烈夫是俄國藝術界的風雲人物，此時他正準備組織芭蕾舞團，計畫前往巴黎演出。戴雅吉烈夫致力推動各項新藝術與現代音樂活動，在看過《煙火》的首演後，他十分欣賞這位作曲家的獨特風格，開始了與史特拉汶斯基長達二十年的合作關係。

他們倆第一部合作的作品《火鳥》，是根據俄國民間傳說改編的芭蕾舞劇，這部作品受到現代樂派的影響，不但有龐大的樂團編制， 還充滿了複雜的旋律、猛烈的節奏，以及詭異的不和諧音。在巴黎的首演之夜，印象派音樂大師德布西也是座上嘉賓，後來他大大的讚揚了史特拉汶斯基，認為他是個對於音色與節奏有著強烈感受力的天才。而觀眾也被這樣令人振奮的音樂所打動了，《火鳥》成為史特拉汶斯基奠定在芭蕾舞劇音樂創作的地位。

繼《火鳥》之後，《彼德羅希卡》是另一部成功的舞劇，此劇也是以俄國民間傳說為腳本，描寫木偶世界的愛慾糾纏。在這齣劇中， 史特拉汶斯基展現了更大膽的創作手法，他在一段音樂裡使用兩種不同的調號，這種複調音樂產生一種奇特、衝突的效果，使得後來的作曲家也躍躍欲試。

《彼德羅希卡》獲得廣大的迴響，它是一部貼近觀眾的通俗劇， 演員的表現、佈景設計、獨特的音樂，都是這齣舞劇成功的因素，史特拉汶斯基展現了他對音樂創作強烈的自信，當時他年僅二十九歲，卻再次登上了作曲生涯的高峰。

音樂劇的炸彈

1913年，史特拉汶斯基完成了另一鉅作《春之祭》，這齣芭雷舞劇以一場異教徒的祭典為大綱，敘述一個被挑選出來獻給太陽神的少女，在整場祭典中不斷的瘋狂跳舞一直到死，以討取春之神的歡心。

據說史特拉汶斯基十分投入此劇的創作，在演員排演期間，還主動幫助舞者更深入瞭解這部複雜的作品。不料在首演之夜，這齣劇宛若一顆炸彈，引起了一場激烈的暴動，各種樂器竭盡所能的嘶吼，猛烈的節奏毫無秩序可言，觀眾們實在無法理解與欣賞這一部偉大的作品，因此從表演一開始，台下便開始咒罵騷動，最後場面一片混亂，喧譁鼓譟蓋過了樂團演奏的聲音，可憐的舞者根本無法繼續演出。

《春之祭》其中的一幕。

　　《春之祭》的威力引發了瘋狂的暴動，原因就在於它強烈而原始的音樂，已超越了當時人們能承受的極限，聽眾們已習慣和諧悅耳的簡單曲調，這種具暴力傾向的樂曲，引發出他們內心的極度恐懼。在這部充滿原始力量的舞劇裡，史特拉汶斯基為了表現少女殉教的心境、狂亂的舞步，以及整個神祕祭典的宗教意味，使用了革命性的樂器配置，讓每件樂器都在極限邊緣嚎叫嘶吼，節奏粗魯猛烈，難怪當晚聽眾會如此失控了。

　　不過當時許多著名的作曲家，如德布西、梅湘等，卻極力讚頌這部偉大的作品，他們稱史特拉汶斯基是「天才改革者」，帶給當時樂壇強烈的震撼。光是這個頭銜，就值得讓我們好好聆賞這部作品，也許瞭解《春之祭》需要花點時間，但不妨放鬆身心，任它以雷霆萬鈞之姿衝擊我們的心靈。事實上，在首演之後，當《春之祭》再度搬上舞台時，人們已從狂亂中恢復冷靜，選擇以熱烈的掌聲回報這部作品。

　　以上介紹的三部芭蕾舞劇——《火鳥》、《彼德羅希卡》與《春之祭》，是史特拉汶斯基在第一期創作中，最具代表性的作品，它們具有濃厚的俄羅斯國民樂派風格。但此後，史特拉汶斯基歷經了環境的變動，大時代的戰亂影響了他創作的基調，往後的作品漸漸展現出「新古典主義」的風格。

流亡歲月

1914年，第一次世界大戰爆發，史特拉汶斯基被迫滯留瑞士，之後俄國又爆發了十月革命，他的財產與土地全數被革命政府沒收，他像個被放逐的遊子，從此流亡國外將近五十年。

戰爭爆發後，大型的音樂活動幾乎全數取消，史特拉汶斯基只好把對祖國的懷念寫在音符裡，創作了一齣小型音樂劇《士兵的故事》。《士兵的故事》只動用了一小組的管弦樂隊，但史特拉汶斯基以傑出的手法，將各種音樂形式包容在此劇中，例如爵士風格、華爾滋、探戈、進行曲等等。這部作品成功的脫離了俄羅斯音樂，清晰生動的音符躍然而出，也使他的創作融入更寬廣的國際視野。

自大戰後，史特拉汶斯基走入了西歐，他在這裡認識了很多優秀的音樂家與藝術家，與他們建立深厚的友誼與合作關係， 彼此激盪出新時代的藝術火花。在他的朋友中，有畫家畢卡索、馬諦斯、夏卡爾，音樂家拉威爾、德布西，舞蹈家尼金斯基、佛金等，當然還包括了那位風雲一時的舞團團長戴雅吉烈夫。

巴克斯特拉為《火鳥》所繪的人物造型。

畢卡索與史特拉汶斯基的交情是極被後人所稱道的，畢卡索的繪畫與史特拉汶斯基的音樂，都努力展現創新風格，勇於突破傳統的局限。他倆在1920年與戴雅吉烈夫攜手合作《蒲欽內拉》，這是一部充滿幽默與幻想的生動作品，史特拉汶斯基視它為創作的分水嶺，從此以後，他的音樂開始受過去古典時期曲式的影響，而發展出一種全新的創作形式，我們稱之為「新古典主義」。

新古典主義

　　新古典主義音樂是受到十八世紀古典時期,與古希臘羅馬藝術影響的樂風,這種音樂重新採用均衡的形式、注重平衡的對位法,人們懷念古典世界的秩序之美,於是再度揚起巴哈與莫札特的呼聲。但這些作曲家只是把古典的曲式及主題當作創作的工具,他們採擷了古典樂派的曲式架構,在和聲、節奏、音響上,則純粹使用二十世紀的語法。作曲家們真正想表現的,乃是對當下環境的反省批判,因此新古典主義其實傳達了十分鮮明的前衛氣息。

　　在史特拉汶斯基的作品中,我們可以舉《管樂器八重奏》作為代表。此曲於1923年完成,它是獻給薇拉的作品,史特拉汶斯基曾表示,此曲是對戰前華麗大型管弦樂團的反動,因而特別注重音量與音調的控制,試圖在管樂的純粹音響上設計出一種章法形式,並且特別強調情感的表現。隔年的作品《鋼琴奏鳴曲》也是代表作之一,音樂中仍包含了不和諧的節奏與和弦,充滿靈氣且簡潔俐落,展現了一種迥異於以往的風格。

　　在這段期間,《伊底帕斯王》以及《詩篇交響曲》也是典型的創作。《伊底帕斯王》是一個希臘神話,描寫一個年輕人殺死父親、娶了母親的人倫悲劇,史特拉汶斯基認為以世人熟悉的題材來創作,可以讓人專心的聆賞音樂。這個作品充滿了濃郁的古風,散發出宗教音樂般的莊嚴氣勢,展現了回歸秩序的美感。而他下一部作品《詩篇交響曲》根本就是讚美主上的作品,這首合唱曲架構嚴謹,還動用了龐大的合唱團。

　　可惜戴雅吉烈夫對史特拉汶斯基這類「回歸秩序」的作品,實在感到反胃,他們的合作關係因此出現危機,兩人也漸行漸遠。一直到1929年戴雅吉烈夫去世了,他們的誤會還是沒能化解,而史特拉汶斯基對此事一直耿耿於懷,感到無比傷痛。

來到美國新世界

1939年二次大戰爆發，史特拉汶斯基來到美國展開了新生活，1940年他與薇拉結婚，並在好萊塢定居，真正揮別了戰亂，在這個藝術家群聚的避風港開啟第三時期的創作生涯。

史特拉汶斯基在美國很快地就融入當地生活，而他這個時期的創作，很多都是帶有商業目的，或者作為電影配樂的。芭蕾舞劇《馬戲波爾卡》就是一例，這是部為馬戲團的大象所做的曲子；另外，《黑檀木協奏曲》則是融入了爵士樂風的小品。從這些作品，我們可以看見一位嚴謹理性的作曲家，不斷以實驗的精神發展新的音樂概念，並樂此不疲。

1946年，史特拉汶斯基因為看了霍加斯（Hogarth）的版畫而興起創作靈感，這幅畫描繪一名浪子揮霍無度，最後不幸發瘋，史特拉汶斯基將它譜寫成一齣道德寓言式歌劇——《浪子的結局》。首演時， 他親自指揮，而這齣帶有嶄新的現代感的古典歌劇，成功地獲得觀眾的喜愛。

自1950年代起，史特拉汶斯基的健康每下愈況，但他的創作能力卻仍蓬勃旺盛，並開始投入十二音列音樂的試驗。「十二音列音樂」的創始者是荀白克，這種全新的音樂體系已完全打破調性的觀念，平等對待八度以內的十二個半音，這些半音經過巧妙的安排，形成一個新的序列性。

1957年，史特拉汶斯基已年屆七十五，這一年他完成了芭蕾舞劇《阿貢》，一部刻劃現代人生命鬥爭的新式舞劇。有趣的是，在《阿貢》的前半部，我們聽得到《春之祭》的節奏與力度，以及新古典音樂簡潔的風格，而後半部則明顯運用了序列音樂的技巧，整首曲子展示了作者每一個創作階段的特色，實在是一部寶刀未老的作品。

🖋 遊子歸國

戰亂的時代已遠去，1962年，史特拉汶斯基歡度了八十歲生日， 他受邀返回祖國蘇聯訪問，受到熱烈的歡迎。當他揮手向深愛他的民眾們致意，常年流亡的抑鬱心情，與對祖國熱切的思念終於得到撫慰。

史特拉汶斯基在晚年投注了許多心思於宗教音樂，傑出的作品有：《歌誦聖馬可之名的頌歌》、《輓歌：先知耶利米的哀悼》、《安魂曲》等。1966年，他完成了最後一部代表作──《聖歌安魂曲》，之後他的身體越來越衰弱， 1971年4月6日，這位音樂巨匠死於心臟病，長眠於義大利威尼斯。

漫畫家筆下的史特拉汶斯基。

🖋 前衛的領導者

在史特拉汶斯基長達八十八年的生命裡，屬於創作的生涯約可分為三時期：俄羅斯時期以《火鳥》、《春之祭》揚名國際；新古典主義時期回頭探索古典時期的優雅與曲式；美國時期實驗自由的「十二音列」。

在每一個創作階段，史特拉汶斯基始終堅持他嚴謹的邏輯思考、一絲不苟又極力創新的實驗精神，用嶄新的作品表達他反覆醞釀的音樂理念。

在動盪的時代裡，二十世紀初的西方樂壇，也呈現繁花似錦的多變風貌，新的創作技巧、新的傳播媒介、新的音樂觀念，再加上科學與科技的推陳出新，都使得藝術家們不斷尋找新的創作手法來表現他們的理念。史特拉汶斯基對二十世

歐佩羅所繪的「向史特拉汶斯基致敬」。

紀現代音樂最明顯的貢獻在於開發新節奏，以及對音響的探索與創新。這位前衛
的作曲家從《火鳥》開始，就慣用不規則的節奏來貫穿樂曲，他以特殊的休止運
用、猛烈而撼人的脈動，來表現一種原始的力量；在音響方面，史特拉汶斯基勤
於發掘新的音響效果，無論是樂器本身音域的拓展，或是整個樂團的樂器編組，
他為了傳達新穎的樂思，總是能一再超越傳統，獨創現代音樂的風格。

　　我們推崇史特拉汶斯基為二十世紀最具影響力的音樂家，最大的原因就在於
他的作品反映了當時代複雜的文化現象。在長達六十多年的創作生涯裡，史特拉
汶斯基以深具內涵的作品來擴展現代音樂的範疇，他是音樂史上前衛的領導者，
不斷求好的個性，以及獨特的作風，為後進在音樂創作上指出了無限的可能性。

史特拉汶斯基與他的時代

年代	生平事略	時代背景	藝術與文化
1882	6月17日生於俄國	德、奧、義三國同盟 英國佔領埃及	古諾：《捨身救世》
1901	入聖彼得堡大學攻讀法律 次年父親逝世	英國維多利亞女王逝世，愛德華三世繼位	拉迪瓦德·吉卜林：《吉姆》 契訶夫：《三姊妹》
1903	成為林姆斯基－高沙可夫的學生	美國與巴拿馬條約簽訂，美國獲得運河使用權	法國印象派畫家高更去世
1905	完成大學學業 開始創作《降E大調第一號交響曲》	俄國爆發第一次革命	畢卡索：「母愛」野獸主義出現
1906	與堂姊卡特琳娜結婚	阿爾赫西拉會議召開	易卜生去世
1913	舞劇《春之祭》舉行首演	第二次巴爾幹戰爭全歐進行軍備競賽	夏卡爾：「從我的窗口看巴黎」
1917	因俄國爆發革命而逃往羅馬	俄國大革命，沙皇被推翻	達達主義發表宣言
1925	指揮紐約愛樂管弦樂團演奏自己的作品	興登堡當選德國總統	吳爾芙：《戴洛維夫人》

年代	生平事略	時代背景	藝術與文化
1929	《我的生平記事》俄文及法文版相繼出版	紐約股票市場暴跌，引發世界經濟大恐慌	雷馬克：《西線無戰事》
1930	將《詩篇交響曲》獻給成立五十週年的波士頓交響樂團	英國承認伊拉克獨立	艾略特：《灰色星期三》
1934	入法國籍	蘇聯加入國際聯盟	克莉絲蒂：《東方快車謀殺案》
1939	妻子卡特琳娜病逝，次年與薇拉再婚	西班牙內戰結束	普羅高菲夫：《塞米雍·高特可》
1941	申請加入美國籍	珍珠港事變，美軍對日宣戰	泰戈爾逝世
1957	發表芭蕾舞劇《阿貢》	蘇俄發射第一枚人造衛星	畢卡索：「朝鮮屠殺」
1962	應邀重返俄國	古巴危機	卡繆獲諾貝爾文學獎
1971	4月6日，因心臟病逝世於紐約，安葬於威尼斯	孟加拉宣布獨立 美英法蘇簽訂柏林條約	赫塞逝世 阿拉貢：「亨利·馬諦斯」

普羅高菲夫
Sergei Prokofiev

1891-1953

誕生於農莊的天才

在烏克蘭一個偏遠的小村落，大雪紛飛的景緻將夜襯托得更加靜謐，遠遠的，叮咚清脆的琴聲從一戶人家裡輕輕傳出：「媽媽快來，妳聽，我彈得好不好呢？」「哇！這是你自己想出來的嗎？好可愛的曲子喔！」「對呀，媽媽，我們幫它取一個名字好不好？」「嗯，好啊，寶貝你再彈一次給媽媽聽，媽媽要把它抄下來。」「好棒喔！媽媽妳要仔細聽喔！」五歲的普羅高菲夫，和媽媽討論過後，決定把這首曲子命名為《印度嘉洛舞曲》。

普羅高菲夫和莫札特一樣，都是屬於早慧型的天才，1891年4月11日，他誕生於烏克蘭的宋索夫卡（Sontsovka），父親是當地的農藝學家，以現代技術經營一座大農莊；母親則是彈得一手好琴的鋼琴家。普羅高菲夫自幼生長在格調高尚的家庭裡，父母的教育方式誘發出這個孩子的音樂天分，小小年紀就展露了天賦。

母親是普羅高菲夫的第一個啟蒙老師，她每天總要練上好幾個小時的鋼琴，因此普羅高菲夫很自然的浸淫在音樂的環境裡，母親對他也有一套獨特的指導方法：她教導普羅高菲夫彈琴、視譜，也鼓勵他自由創作，給他很大的思索空間，而自己只是謹慎地從旁建議。這樣開明自由的教育方式，讓普羅高菲夫養成了獨立判斷的能力，他喜歡自己動腦思考，對萬事萬物總有獨到的見解，這種充滿批判力的性格在往後也影響了他的創作。

進入音樂院學習

五歲開始作曲，九歲完成第一部歌劇《巨人》，天賦異秉的普羅高菲夫在十三歲進入了聖彼得堡音樂院，他雖不喜歡音樂院傳統保守的風氣，卻也在這兒接受了十年的音樂教育。不可諱言的，學校裡豐富的資源與濃郁的音樂薰陶，仍舊是刺激他創作的重要因素。

一開始，普羅高菲夫跟隨李雅多夫學習和聲，管弦樂法則師事林姆斯基－高沙可夫。這兩位老師都是當時樂壇的重量級人物，卻和這位狂傲的學生處得不怎麼好。習慣開放式教育的普羅高菲夫覺得老師的教學太過刻板僵化，而老師們則認為這個學生：「才華洋溢，但自視過高，不知收斂！」

後來普羅高菲夫又跟隨柴利普寧與艾西波娃學習，這兩位老師分別帶給他不同的影響：柴利普寧是當時保守陣營中較少見的現代派作家，他教授普羅高菲夫作曲與指揮，並時常引介西方的現代音樂，是唯一與普羅高菲夫處得不錯的老師；而艾西波娃則以嚴格的訓練方式，改進了普羅高菲夫的彈奏技巧，使他能更精準的詮釋各類作品，奠定爾後演奏與作曲的基礎。

普羅高菲夫與第一任妻子柯迪娜合影。

和老師們處不來就罷了，普羅高菲夫還是同學眼中的討厭鬼，他兼具天生的優雅氣質與刻薄傲慢的態度，讓同學們對他又敬又怕，不敢苟同。他唯一的至交只有米亞斯可夫斯基，米亞斯可夫斯基年長普羅高菲夫十歲，也同樣痛恨學院的教育方式。深具音樂素養的他，曾介紹普羅高菲夫認識一些較為現代的音樂風潮，如雷格、德布西與理查‧史特勞斯等人的作品，他為普羅高菲夫開啟了新的視野，並鼓勵他走出自己的風格。

1912年，普羅高菲夫寫出了第一首較為成熟的作品《第一號鋼琴協奏曲》，米亞斯可夫斯基聽過後也覺得曲風新鮮活潑且彈奏技巧艱難，深具獨創性。這首前衛的曲子讓普羅高菲夫成了學校的「反動分子」，但1914年畢業前夕，他以猛烈而生動的方式演奏此曲，奪得最高榮譽——「魯賓斯坦大賽」首獎，風光地自音樂院畢業。

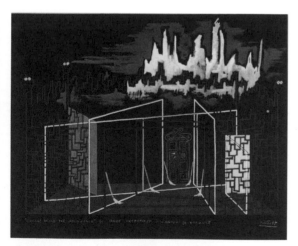

《三個橘子之戀》在史卡拉劇院演出時的佈景。

✒ 輕扣美國大門

1914年第一次大戰爆發、1917年俄國大革命，推翻了沙皇政權，整個歐陸在動亂中漸漸呈現新的生活秩序。在動盪的時局下，普羅高菲夫仍完成了一些重要作品，如《古典交響曲》、鋼琴曲《剎那間的幻影》等。他一直對政治提不起興趣，並且很渴望一個安靜閒暇的創作環境，於是在1918年前往美國。在那兒，他如鋼鐵般的演奏方式雖然使他大出風頭，負面的評價卻也接踵而至，美國人對他新穎的作品批評頗多，而普羅高菲夫也對這個封閉保守、不懂欣賞的國家感到失望。

美國生活是一段極為黯淡的日子，歌劇力作《三個橘子之戀》在紐約上演時乏人問津，他在樂壇失意，紐約人對他的反感也日益增加，幸好在此時，他卻結識了第一任妻子卡洛琳娜‧柯迪娜（Carolina Codina）。

 ## 再試巴黎

　　柯迪娜（藝名莉娜‧路貝拉）是位氣質優雅的女高音，她聰慧賢淑，並且善於社交，與普羅高菲夫相識於紐約的一場演奏會，旋即陷入熱戀，兩人於1923年結婚，婚後在巴黎定居並育有兩子。柯迪娜在社交圈裡給予普羅高菲夫很大的幫助，他們共度了許多光輝與黯淡，但無奈在返回俄羅斯定居後，柯迪娜難以忍受蘇聯的生活，兩人的婚姻漸漸產生難以彌補的裂縫。後來普羅高菲夫再娶第二任妻子

　　米拉‧孟德爾頌，但柯迪娜始終未肯同意簽字離婚，這椿三角婚姻一直到普羅高菲夫過世了，仍然懸而未決。

　　戰後的巴黎是一個光芒四射的地方，來自世界各國的文人雅士聚集於此，每個人都想在這個閃爍的舞台上嶄露頭角，瞬息萬變的城市使普羅高菲夫不得不努力創作，以多變的風格爭取一席之地。在此，普羅高菲夫曾與著名舞台經理人戴雅吉烈夫合作芭蕾舞劇《鋼鐵步伐》、《回頭浪子》，也曾與指揮家庫賽威茲基辦過多場音樂會，其餘重要的作品還有：歌劇《火的天使》、《第三號鋼琴協奏曲》。

　　普羅高菲夫的音樂有時複雜難懂，有時又太過剛強直接，儘管他在西歐頗有名聲，但各種評價褒貶不一，難有論斷，種種的挫折使他一再興起返回故鄉的念頭，他不想再取悅難纏的巴黎聽眾，只天真的希望在祖國的懷抱下安靜創作。

 回歸祖國

　　1932年，普羅高菲夫毅然束裝返國，再度投入共黨統治下的生活，他雖無心涉及政治，政治卻未曾讓他如願地自由創作。

　　剛返國的普羅高菲夫，挾帶著他在西歐的光芒，受到廣大群眾的支持，更得到許多樂評的讚美，甚至還被視為新生代的樂壇指標。在這種輕鬆的氣氛下，他完成了大量作品：八部電影配樂、四部戲劇配樂，還有數量眾多的合唱曲、室內樂及鋼琴曲，為兒童而寫的作品則有著名的《彼得與狼》。

　　蘇聯對於藝術家的控制未曾鬆懈，普羅高菲夫的創作也受到嚴重影響，他不但不能任意地自由創作，還得顧忌被批鬥的可能性。有時他得依照上級的指示來修改作品，以爭取演出的機會，這迫使他做了一些修正，音樂旋律回復清晰單純，更符合大眾的口味。有人說他媚共沒骨氣，但普羅高菲夫只想用他自己的方式創造更豐富的音樂成果。姑且不論在共產統治下，普羅高菲夫曾受到何等嚴酷的批評，他努力創作的成果有：《羅密歐與茱麗葉》、《辛德蕾拉》、《第五號交響曲》等，這些作品後來都成了不朽的經典之作，不斷地登上世界各地的舞台。

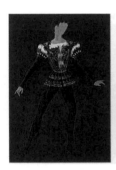

《羅密歐與茱麗葉》角色造型草圖。

　　普羅高菲夫一生熱愛工作，作曲與演出是他生命的全部，即使在專制政權的控制下，他仍設法為自己的音樂尋找出路，他晚年的曲風帶有流暢的抒情性，簡潔單純的特色受大眾歡迎，也保護他免受鬥爭之苦。1953年3月5日，普羅高菲夫的生命已走到盡頭，他因腦溢血病逝於莫斯科，結束動盪的一生。

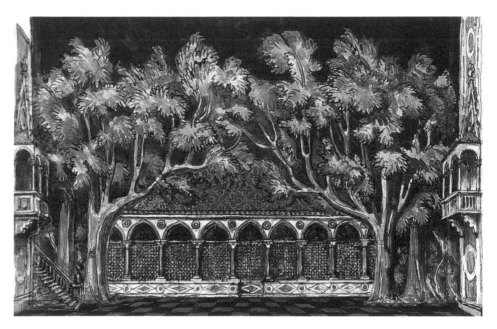

《羅密歐與茱麗葉》的佈景草圖。

✒ 比貓叫還不如

普羅高菲夫本身也是一位鋼琴演奏家，表演時大部分都演奏自己的作品。他的鋼琴曲技巧艱澀，風格激烈。求學時期的《第一號鋼琴協奏曲》冷冽嚴峻，不顧一切往前衝的手法被批評為「該送進瘋人院」。但鋼琴怪傑沒有因此鬆手，批評之聲仍沸沸揚揚時，《第二號鋼琴協奏曲》緊接上場。

首演當天，普羅高菲夫身著燕尾服在鋼琴前坐定，聽眾們屏息期待樂聲響起，突然他的手高高舉起，接著開始在鍵盤上猛烈敲打，尖銳晦澀的琴聲讓聽眾們吃驚不已，「這是什麼？想把我們逼瘋嗎？」「未來派的音樂送給魔鬼吧！我們是來享受的！」「這種聲音比屋頂上的貓叫還不如！」普羅高菲夫對這樣的評論非但不以為意，還覺得當晚聽眾沒有大鬧會場很可惜呢！（他很希望有一天能效仿史特拉汶斯基，一鬧成名。）

《第三號鋼琴協奏曲》是著名的鋼琴協奏曲之一，奠定他現代作曲家的地位。這首曲子以對位法為主軸，結構複雜且技巧新穎，普羅高菲夫精妙的作曲天分讓曲子顯得既燦爛又諷刺，樂評家對他大膽的創作方式仍舊是毀譽參半，但不能怪當時聽眾愚昧，因為普羅高菲夫的作品總是走在未來！

🖋 樂器會說話

　　早期普羅高菲夫每發表舞台音樂作品，總是噓聲多過於掌聲，但這卻無損於它們嶄新的藝術價值。1919年，他完成歌劇《三個橘子之戀》，這是部幽默喜劇，作者藉著可笑荒謬的故事情節，來傳達他對政治、人生的辛辣諷刺。在芭蕾舞劇方面，返回俄羅斯之後的作品《羅密歐與茱麗葉》試圖從現代主義回歸浪漫主義，這種矛盾的心情使得這部作品隱含著一種不穩定的悲劇性。晚年作品《辛德蕾拉》則顯得甜美輕鬆，充滿濃厚的抒情意味，樂器的搭配豐富精采，旋律優美、跌宕多姿。

《三個橘子之戀》佈景。

　　1936年，普羅高菲夫應邀完成《彼得與狼》，這是部為兒童劇場所寫的交響童話，整曲圍繞著童話故事的情節進行，隨著旋律向兒童解說各種管弦樂器的特色，到了今天，它已成為兒童音樂教育的代表作了。

　　《彼得與狼》的故事大意如下：彼得是個活潑勇敢的小男孩，他與爺爺一起住在農場，爺爺擔心彼得被森林的野狼抓走，告誡他不可以出門，但調皮的彼得仍喜歡和花園裡的動物一起玩耍。有一次大野狼跑到農莊吃掉了鴨子，彼得發現後，勇敢的和小鳥合作，設計陷阱抓住了大野狼。彼得請隨後出現的獵人把野狼

送到動物園，於是他們組成一支勝利的隊伍，浩浩蕩蕩前進動物園：彼得走在最前面，後面是獵人們帶著大野狼，緊跟著是貓兒和祖父，小鳥則在隊伍的上方歡樂歌唱。

故事中，每一個角色都由專屬的樂器來扮演：豎笛是貓兒；雙簧管是下場淒慘的鴨子；長笛詮釋小島清脆的叫聲；巴松管扮演聲音低沈的爺爺；三支法國號陰陰的吹奏著，代表故事裡不懷好意的大野狼；一組弦樂四重奏則扮演勇敢的彼得；最後的定音鼓與大鼓連擊，代表獵人密集的槍聲。

普羅高菲夫畫像。

童心未泯的普羅高菲夫以生動活潑的音色，豐富了大人與孩子們對音樂的想像，簡單的故事加上細心編製的樂曲，《彼得與狼》絕對是認識古典音樂與樂器最佳的入門作品。

✒ 辛辣作曲家

普羅高菲夫早期的作品如《古典交響曲》、各類奏鳴曲與協奏曲等，表現出怪誕諷刺的色彩，節奏具有特殊的衝力，和聲上顯得前衛不和諧。中期是一個過渡期，具有神祕主義的氣息和實驗風格。晚期作品如《第五號鋼琴協奏曲》、《第五號交響曲》等，有著抒情的旋律、柔美的和聲、簡單的曲式，表現出民族性。

普羅高菲夫曾於自傳中分析自己的創作風格，第一是「古典的因素」，普羅高菲夫本身是不折不扣的新古典主義作曲家，在他的奏鳴曲或協奏曲中，表現出新古典主義的特徵。其二是「反傳統的和聲技巧」，這到後來成了他表達情感的獨特手法。第三項特質是「觸技曲風」，在德布西的作品中我們也可以看到這類

特徵。第四是「抒情旋律」，尤其在晚期的作品中，作品親和的特色拉近了他與聽眾間的隔閡。最後是「譏嘲諷刺」，例如歌劇《賭徒》諷刺紙醉金迷的醜陋人性；《古典交響曲》在眾人詛咒他的噪音音樂時推出，其實是為了愚弄當時如呆頭鵝般的聽眾。

　　二十世紀的俄國樂壇中，最重要的作曲家是普羅高菲夫與史特拉汶斯基，儘管他倆互不欣賞，音樂風格也各有千秋，對後世卻都產生了具有開創性的影響。史特拉汶斯基在音樂上的貢獻早已被肯定，而普羅高菲夫的作品則一直存在著爭議性，他未曾創立任何流派，作品多變的曲風也難以被歸類。然而不管別人怎麼說，普羅高菲夫確實以一貫獨立的思考方式、辛辣的黑色幽默、旺盛的創作能力，為後人留下了許多精采傑作。

普羅高菲夫與他的時代

年代	生平事略	時代背景	藝術與文化
1891	4月15日生於宋索夫卡	俄國開始修建西伯利亞鐵路 法俄簽訂軍事協約	秀拉和藍波去世 高更：「在沙灘上」
1896	創作《印度嘉洛舞曲》	雅典舉行第一屆現代奧林匹克運動會	普契尼：《波希米亞人》
1900	在莫斯科觀看古諾的《浮士德》，首次接觸到歌劇 創作第一齣歌劇：《巨人》	俄國佔領滿洲里	克林姆：「被鎖住的烏布」 羅德列克：「梳妝台」
1904	考入聖彼得堡音樂學院	日俄戰爭爆發英、法簽訂反對德國的協約	契訶夫：《櫻桃園》 塞尚：「聖維克多山」

年代	生平事略	時代背景	藝術與文化
1910	7月23日父親逝世	日本併吞朝鮮	馬克吐溫去世
1914	自音樂學院畢業 到倫敦晤見戴雅吉烈夫	斐迪南大公在塞拉耶佛被暗殺，引發了第一次世界大戰	瓦爾特・希克特：「倦怠」
1917	俄國發生革命，避難高加索山區	俄國十月革命 美國對德宣戰	夏卡爾：「帶葡萄酒杯的雙人像」
1918	到美國發展，曾在日本短暫停留，舉辦了幾場音樂會	第一次世界大戰結束	達達派發表宣言 阿波里內爾逝世 克林姆去世
1920	母親從高加索山區輾轉經土耳其來到法國避難移居西歐，另謀出路	國際聯盟召開第一次會議 美國頒布禁酒令	蕭伯納：《傷心之家》
1923	9月29日與柯迪娜結婚	土耳其簽訂洛桑條約	皮亞傑：《兒童的語言與思維》
1924	2月，大兒子誕生於巴黎；12月13日，母親病逝	墨索里尼之子在義大利選舉中獲勝	卓別林：「公共輿論」
1927	返國定居 曲風開始轉變	沙烏地阿拉伯王國建立	波納爾：「早餐」
1937	首次被公開批鬥	七七事變	畢卡索展出「格爾尼卡」
1945	1月底因中風倒地，造成腦震盪，無法完全康復	雅爾達會議 第二次世界大戰結束	赫胥黎：《永恆的哲學》
1948	1月13日娶米拉・孟德爾頌，但柯迪娜不答應離婚	巴勒斯坦戰爭，以色列復國	馬格利特：「光明的帝國」
1953	3月5日因腦溢血死亡	韓戰結束	米羅：「構圖」

蕭士塔高維奇
Dmitry Dmitriyevich ShostaKovich

1906-1975

永生難忘的一幕

　　1917年，還是個小孩子的狄米奇‧狄米特里維奇‧蕭士塔高維奇在街上親眼目睹了一樁兇殺案，這使他幼小的心靈留下了一個永生難以磨滅的陰影。一名哥薩克人用刀刺死了一個小孩，只因那小孩偷了他的麵包。而造成大家在街上搶奪食物的原因，是當時俄國正值二月革命前夕，對日戰爭及對德戰爭都失敗，食物短缺，人民於是上街示威抗議，沙皇派出軍隊驅散人群並鎮壓，一陣混亂中便發生了這樣的事。蕭士塔高維奇晚年回想起，仍說：「真是嚇人，我嚇得跑回家告訴父母。」他向朋友說：「我不曾忘記那個男孩，我永遠也忘不了。」

　　由此而始，鼓號樂、送葬進行曲的節奏、晦暗抑鬱的旋律、亢奮的狂亂、凶暴而賁張的憤怒，都是蕭士塔高維奇用來記錄戰爭，以及這個動盪不安的時代與社會之音樂影像。他因此而寫了如《革命犧牲者的送葬進行曲》、《你如受害者倒下》，及晚年的《第十一號交響曲》等描述戰爭之恐怖與人民痛苦的作品。

 ## 時局動盪下的童年時光

　　1906年，蕭士塔高維奇出生在當時俄羅斯的第一大城聖彼得堡，他的父親狄米奇·波利斯拉夫維奇·蕭士塔高維奇（Dmitri Boleslavich Shosta Kovich）是一位工程師，母親索菲亞·瓦西利夫娜（Sofia Vasilyevna）的出身良好；父母親的音樂造詣都不錯，可以說是一個音樂家庭，蕭士塔高維奇還有一個姊姊和妹妹。

　　1917年，二月革命爆發，他才上一年級，當時他還是葛里亞塞音樂學校的學生，儘管時局動盪，他的音樂課程與一般教育仍然在父母堅持下持續進行。他的鋼琴研習是承襲中歐傳統所謂的「三B」（三個姓氏以字母B開頭的音樂家：巴哈、貝多芬、布拉姆斯）訓練，這三個音樂家對蕭士塔高維奇的作曲皆有重要的影響。

 ## 音樂生涯的開端

　　談到二十世紀飽受苦難的國家，俄國必定不能略過。蕭士塔高維奇成長於戰爭及社會動亂的陰影中，剛開始嘗試作曲時，不過年僅十歲而已，卻已經譜了一首名為「士兵」的曲子，在樂譜中還寫著「士兵開槍射擊」。

　　1919年，蕭士塔高維奇才十三歲，卻破格進入彼德格勒音樂學院就讀，院長葛拉祖諾夫聽過他寫的一些自創曲後，建議他同時學習作曲，於是他成為史坦貝格（Maximilian Steinberg）的學生。史坦貝格給予蕭士塔高維奇古典音樂教育，卻也同時讓他受到現代主義的影響。

　　由於蕭士塔高維奇的父親在1922年驟然辭世，再加上列寧於1917年發動無產階級政變後，俄國內戰不斷，家中原本享有的富裕生活因此蕩然無存。母親決意要拉拔三名子女長大，所以找了一份打字員的工作維持家計。

年輕的蕭士塔高維奇聽從
葛拉祖諾夫的建議，成為音樂
院的全職學生，此時他鋼琴與
作曲並進，極有可能走向在音
樂會登台演出的職業生涯。
「音樂院畢業之後，我面臨了
一個問題。我應該成為鋼琴家
呢，還是作曲家？」他晚年曾
經回憶道。「後者贏了，不過
老實說，我應該兩者兼顧。只
不過現在後悔自己當初決定得
太草率，也為時已晚了。」

蕭士塔高維奇彈奏鋼琴的神情。

　　決定成為一個作曲家，使
得蕭士塔高維奇在往後大半人生中，因為音樂的緣故，遭遇了政治上的風風雨
雨。

十五首交響曲

　　1924年，蕭士塔高維奇在史坦貝格的指導下著手譜寫學生時期的傑作——
《第一號交響曲》。結構之嚴謹、主題之統整、形式之均衡，以及手法之穩健，
都證實第一號交響曲是完全經得起考驗的畢業論文。音樂院的領導階層也十分欣
賞這首作品，決定安排演出。演出極為成功，觀眾反應熱烈，管絃樂團指揮與作
曲家本人多次上台謝幕之後，後續節目才得以繼續進行。

　　指揮家、聽眾、及其他國外音樂家都對這首曲子驚為天人。蘇俄發掘了一位
國際巨星，而這正是蕭士塔高維奇擔負重任的開始。

1927年，他譜寫了《第二號交響曲》，副標題為《致十月的交響獻禮》，這是為紀念革命十週年而譜寫的。接下來的《莫山斯克的馬克白夫人》因為不受史達林認同而遭禁，而無論是大膽的走向、冷峻的力量都與《馬克白夫人》風格相似的《第四號交響曲》，最後則由蕭士塔高維奇自己主動取消排演，直到1961年才被公開。

　　《第五號交響曲》對蕭士塔高維奇來說是創作上的轉捩之作，音樂不再帶有實驗色彩，而是簡單淺顯，以期與社會主義國家的原則相符。這個時期他必須創作簡單明瞭、大眾化的音樂，否則將遭受被放逐的危險，以及生存上的威脅。

　　第二次世界大戰期間，蕭士塔高維奇成為俄國音樂界的代言人，《第七號交響曲》題獻給列寧格勒這座城市（也就是聖彼得堡，1924年列寧去世後，此地改名為列寧格勒以紀念他），它象徵了這座城市的英勇精神；列寧格勒從1941年8月8日到1944年1月27日，被圍了八百七十二天。成千上萬的民眾，在這段期間死於飢餓與砲火的轟炸。

　　《第八號交響曲》也在此時寫成，這部作品充滿了機械化的猙獰意象。

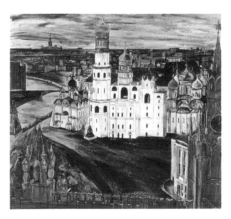

畫家筆下的聖彼得堡。

　　戰爭一結束，史達林的高壓統治又故態復萌，第八號與第九號交響曲都未能取悅黨。此時，蕭士塔高維奇聰明地撤回他下一首交響曲，轉而為電影譜寫配樂。

　　史達林死後，人民終於能呼吸較為自由的空氣。1953年，蕭士塔高維奇發表令人期待已久的《第十號交響曲》，這也是他截至目前為止個人風格最濃的一首公開作品。這首交響曲在作曲家的故鄉列寧格勒首演，作為建城二百五十週年紀念典禮的壓軸。

史達林死後，俄國進入文化解凍期，而蕭士塔高維奇兩首遭禁的作品——《莫山斯克的馬克白夫人》（此時已更名為《卡特琳娜·伊茲麥洛娃》）與《第四號交響曲》，現在又可以聽得到了。

隨著解凍期的持續，作曲家寫了兩首紀念十月革命的作品——第十一與第十二號交響曲，並與年輕詩人葉夫圖先柯合作，首度在交響樂中使用歌詞。含有歌唱的交響曲最早始於貝多芬的《第九交響曲》，蕭士塔高維奇在十五首交響曲中，也有四首，分別為第二、第三、第十三及第十四號交響曲。蕭士塔高維奇將由知識與經歷獲知的各種死亡，與生之欲望，和人生悲喜的強烈對比，展現在第十四號交響曲《死者之歌》中。無論就形式的獨創性或作品的完整性來看，這首交響曲都不愧為蕭士塔高維奇的登峰造極之作，也是他十五首交響曲中，獲世人最高評價的傑作。

在《第十四號交響曲》完成後兩年，蕭士塔高維奇以極快的速度，在兩個月內完成《第十五號交響曲》，但這一年，他已經六十五歲了，這第十五號成為他最後一首交響樂作品。

 ## 石破天驚的歌劇作品

1927年，蕭士塔高維奇創作了一齣歌劇《鼻子》，因為「在1920年代，一齣古典形式的歌劇，若是選用諷刺性題材，必會大大引起人們的注意」，因此他選擇了作家果戈里帶有諷刺意涵的短篇故事〈鼻子〉。故事描述一個自以為是的政府官員，他的鼻子為了尋求更高的職位而離他遠去。這齣戲對小資產階級的虛浮和腐敗極盡挖苦之能事，但是他的另一齣歌劇《莫山斯克的馬克白夫人》才是聽眾及其他音樂家討論與注意的焦點。

蕭士塔高維奇《莫山斯克的馬克白夫人》的創作動機有兩個，第一是想要師法華格納，創造屬於蘇維埃的《尼貝龍根指環》（《尼貝龍根指環》是華格納創

作的德國民族史詩劇），第二是想要創造一個集各種女性優秀特質於一身、足以代表人民意志的女英雄。

果戈里的原著把莎士比亞筆下的《馬克白夫人》——那個耽於權勢而唆使丈夫犯下弒君大罪的悲劇性人物，變成窩瓦河畔小縣城的商人之妻卡特琳娜·伊茲麥洛娃。她和管家伊戈爾發生姦情，遭人揭露後，乾脆一不做二不休，殺了公公和丈夫；接著又為爭奪遺產，殺害無辜的幼小侄子。犯下三樁殺人罪行，卡特琳娜卻沒有任何不安，鄙俗和冷血的行徑比起莎翁的馬克白夫人，實是有過之而無不及。

《卡特琳娜·伊茲麥洛娃》的演出海報。

蕭士塔高維奇卻從中看到衝突點，就是假如一切罪惡的緣起是因為愛呢？以愛為名的犯罪是否值得同情？蕭士塔高維奇當時正陷於熱戀之中，對愛情的力量感到震撼，而在卡特琳娜身上看到了這種力量。於是他埋首於歌劇《莫山斯克的馬克白夫人》的創作，1932年12月17日完成，作曲家將它獻給新婚妻子妮娜。

1934年這齣歌劇在俄國首演，兇手卡特琳娜變成一位聰明、感性、有活力的女人，無奈下嫁到小地方的商人家裡，對周遭生活的庸俗粗鄙也無能為力，她只能任憑生命在煩悶和無聊中流逝。直到伊戈爾出現，喚醒她沈睡已久的熊熊愛火。卡特琳娜不顧一切投入伊戈爾的懷抱中，在他的慫恿下，卡特琳娜殺了公公和丈夫。東窗事發後兩人同遭流放，途中伊戈爾勾搭上另一位女犯人桑涅卡，便置卡特

琳娜於不顧。流放之路格外艱辛，但愛恨之火和良心折磨讓卡特琳娜不覺露宿寒霜之苦，可是當她明瞭她的愛情沒有結果時，她不像童話故事裡的美人魚選擇默默退出戰場，而是捉住情敵一起投入黑水潭中，結束她痛苦的一生。

蕭士塔高維奇消除了原著小說裡的嘲諷性，把歌劇定位為悲劇，在音樂強大的感染力下，觀眾被感動了。卡特琳娜是因為愛而犯罪，她的罪孽逃不過法律制裁，但獲得了觀眾的同情。莫山斯克的馬克白夫人因愛奮不顧身、為愛犧牲一切的新女性形象，也成了蕭士塔高維奇對愛的詮釋。

這齣戲的推出非常成功，從1934年到1936年，在各地大城市演出均廣受好評。然而，這樣輝煌的勝利隨著1936年1月，史達林駕臨莫斯科大劇院觀賞後，畫下了句點。

史達林關切的是內容——對於某些臥房情景的描寫，蕭士塔高維奇採用寫實主義，而主題中有太多令人不悅的暴戾與悲劇力量（「快樂的結局」在政治宣傳中是很重要的）。起初，史達林對這齣戲評價不低，因為它斥責十九世紀沙皇時代商賈生活的腐敗，自然符合蘇維埃的觀點；然而，它也鼓勵著觀眾注意自身，做精細的道德分辨，這與官方「社會主義寫實論」所提倡的「新而美妙」的生活並不搭調。而像蕭士塔高維奇這類有創造力的知識分子，對史達林來說更是一種威脅。史達林是搞政治的，所有的出發點都是為了政治，所以，基於政治理由，這部歌劇就在各大城市音樂廳的公演曲目中消失了。

順應時勢的選擇

列寧過世後，掌控權落到史達林手中，他使共產黨成為極權中心，並且以「社會主義寫實論」的教條來箝制蘇俄的藝術，使其「反映現實」，專注於「偉大的目標」。管弦樂團被改造成捍衛馬克思—列寧主義的工具，所有的作曲家都被要求在音樂上以這教條為標的，要朝向寫實主義，利用具有肯定生命力量的美

麗音樂，來宣揚蘇維埃人民的精神世界裡，所具有的英雄性特質。於是蕭士塔高維奇與其他人一樣，開始改變自己的音樂風格，以順應政府的要求。

蕭士塔高維奇的一生，正足以代表一般蘇聯音樂家的歷程，他的作品一下子被貼上「資產階級的頹廢」的標籤，一下又獲頒史達林獎，反覆幾次懸殊的境遇，令他飽受折磨。而這些遭遇，不是自由世界的作曲家可以體會的。

就在蕭士塔高維奇終於能擺脫政治問題時，卻罹患了慢性的脊髓炎，一條腿又因摔倒而骨折，再加上1960年突然心臟病發，健康狀況每下愈況。

雷穆沙特為蕭士塔高維奇繪製的肖像。

1956至1962年間，蕭士塔高維奇利用餘暇進行《莫山斯克的馬克白夫人》修改工作，並結識了第三任妻子伊琳娜‧安東諾夫娜‧蘇賓斯卡亞（Irina Antonovna Supinskaya），他們在1962年11月結婚，此後，伊琳娜便扮演起蕭士塔高維奇最後十幾年的生命中，最重要的角色。

1965年，蕭士塔高維奇的病情嚴重惡化，必須住院治療，或許他已經嗅出了死亡的徵兆，才會在《第十四號交響曲》中以死亡為主題，表達他心中對死亡的感受。《第十五號交響曲》完成後，蕭士塔高維奇在健康條件許可的狀況下常到各處旅行，並且持續創作，直到1975年發表最後一部作品《中提琴與鋼琴奏鳴曲》為止。1975年的8月9日，蕭士塔高維奇因心臟病逝世。三天後，《真理報》正式宣布了他的死訊。8月14日，莫斯科的民眾成群結隊參加了他的葬禮。

蕭士塔高維奇的同事卡巴雷夫斯基曾說：「蕭士塔高維奇不但是代表蘇聯誇耀世界的作曲家，還是以其創作，為和平而戰鬥的藝術家。」蕭士塔高維奇的音樂，編織著蘇聯二十世紀的歷史，堪稱二十世紀俄國最具代表性的作曲家。

蕭士塔高維奇與他的時代

年代	生平事略	時代背景	藝術與文化
1906	9月25日生於聖彼得堡	英法海軍會議	克林姆：「吻」 易卜生逝世
1917	十一歲，親眼目睹街頭兇案	俄國革命，俄皇尼古拉二世遜位 11月俄國發生布爾什維克黨奪權革命	普羅高菲夫：《古典交響曲》 普契尼：《燕子》狄嘉逝世
1919	以十三歲之齡破格進入聖彼得堡音樂院就讀	巴黎和會召開 第三國際成立	普契尼：《三部曲》 巴爾陶克：《奇異的滿洲官吏》
1922	父親死於肺炎，母親開始肩負家庭重擔	華盛頓會議 墨索里尼成為義大利首相	畢卡索：「兩個女人在海灘上奔跑」
1930	創作歌劇《鼻子》，後因內容遭受批評而被禁演	倫敦海軍會議 英國交還中國威海衛	艾略特：《灰色星期三》
1932	娶妮娜‧瓦西列夫娜‧瓦爾札為妻	日本宣布滿洲國獨立	蓋希文：《波基與貝絲》
1948	蘇聯共產黨中央委員會點名批判「形式主義」作曲家，蕭士塔高維奇成為代罪羔羊	俄國封鎖柏林 以色列宣布獨立	史特拉汶斯基：《奧菲斯》 普羅高菲夫：《一個真正男人的故事》

年代	生平事略	時代背景	藝術與文化
1951	當選蘇聯最高蘇維埃委員 妻子因遭輻射傷害，於次 一年辭世	四十九國在舊金山簽 訂對日和約 利比亞獨立	畢卡索：「朝鮮的屠殺」 莫拉維亞：「國教信徒」
1955	與女教師馬格麗塔・安德 列夫娜・凱諾娃結婚，但 只維持兩個月的關係	俄取消與英法所立友 好條約	李維・史陀：《憂鬱的熱 帶》
1957	以《第十一號交響曲》頌 讚偉大的共產主義	蘇俄發射第一枚人造 衛星	卡繆獲諾貝爾文學獎
1960	心臟病發，健康狀況急轉 直下	比屬剛果獨立為剛果 共和國	次年，亨利・摩爾：「躺著 的形像」
1962	與小他二十九歲的伊琳 娜・安東諾夫娜・蘇賓斯 卡結婚	阿爾及利亞停戰協定 簽字，結束七年之久 的戰爭 古巴危機	史坦貝克獲諾貝爾文學獎
1975	完成最後一部作品《中提 琴與鋼琴奏鳴曲》 8月9日因心臟病逝世	柴契爾夫人當選英國 保守黨黨魁	西蒙：《事物的教訓》

CULTUSPEAK PUBLISHING CO., LTD　華滋出版　拾筆客　九韵文化　信實文化

更多書籍介紹、活動訊息，請上網搜尋　拾筆客 Q

What's Music

你不可不知道的音樂大師及其作品（下）

作　　　者：許汝紘
封面設計：黃聖文
總 編 輯：許汝紘
編　　　輯：孫中文
美術編輯：婁華君
總　　　監：黃可家
行銷企劃：郭廷溢
發　　　行：許麗雪
出　　　版：信實文化行銷有限公司
地　　　址：台北市松山區南京東路5段64號8樓之1
電　　　話：（02）2749-1282
傳　　　真：（02）3393-0564
網　　　址：www.cultuspeak.com
信　　　箱：service@cultuspeak.com

印　　　刷：威鯨科技有限公司
總 經 銷：高見文化行銷股份有限公司
香港經銷商：聯合出版有限公司

2017年11月　初版
定價：新台幣　450　元

國家圖書館出版品預行編目（CIP）資料

你不可不知道的音樂大師及其作品 / 許汝紘著 .
　-- 初版 . -- 臺北市：信實文化行銷 , 2017.11
　冊；　公分 . -- (What's music)
　ISBN 978-986-95451-1-2(上冊：平裝). --
　ISBN 978-986-95451-2-9(下冊：平裝)

1. 音樂家 2. 傳記

　　　910.99　　　　　　106017740

更多書籍介紹、活動訊息，請上網輸入關鍵字　拾筆客　搜尋